填詞L

The Lyricist Wannabe

原著及電影創作全集

黃綺琳 著

目錄

電影劇本及製作手記

我很想成為文盲填詞人

- 請將書上下翻轉，以閱讀原著部分 -

♪ 推薦序一

意義巨大之書

與黃導演相識於臉書，但為何會加為臉書友，卻早已忘了，只知現在臉書彈出一些九年多、十年前的帖文，不時見黃導演有點讚。

黃導演於 2013 年 10 月出版的大作《我很想成為文盲填詞人》，我很快就買來細讀，甚至還把它的報紙廣告剪取下來，夾附在書內。這應該算是非一般讀者吧！

怎樣形容《我很想成為文盲填詞人》這本書？它並非小說，但像是能當小說看，而黃導演在書中的前言曾稱它為散文集。或者，它應是黃導演早年學習填寫粵語歌詞過程的全紀錄，當中的內容，是很適合其他填詞愛好者閱讀參考，因為，從初嘗填詞，填 demo 詞，跟不同好手名家學法，學 02493 的體會，參加各種比賽的經驗，以至渴望入行而發生的種種經歷，都有細細說及，完全是愛填詞者不能不備的奇書！

「想不到只是在社會上工作一年，就隱隱意識到我終將逝去的熱情。」在書末，黃導演這樣感嘆。

誰又會想到，八、九年後，這書中的不少內容會轉化成電影情節，即是黃導演親自斥資親自改編的《填詞L》，並且填詞熱情復歸，親自為影片中的所有歌曲填上歌詞，更驚喜的是，其主題曲《填詞魂》榮獲第 42 屆香港電影金像獎之最佳原創電影歌曲獎，顯示了黃導演填詞的功力已經非同小可，是名家的級數！

　　《我很想成為文盲填詞人》這書，儼如十年窗下無人問，一舉成名天下知！現在，趁出版社願意重新出版它，黃導演為它添上電影《填詞L》的劇本和電影製作手記，那絕對是須做的事！這樣三合一，意義頓然變得巨大，既堪細細品味，也堪藏諸名山。

　　趁能榮幸地為黃導演這本新書寫序，有一件事是必須再三感謝她的！

　　看過 2013 年版的《我很想成為文盲填詞人》的朋友都應知道，黃導演當年跟填詞老師學的數字入詞法，是 02493 法。但是《填詞L》影片內所展現的卻屬 0243 法！為何會由有 9 變成無 9？實在，這差別是關乎理論之嚴謹準確。簡而言之，0243 是粵語四層音高的代表字，而 9 只是聲調，二者根本屬於不同的類別！從代表字的性質和功能來說，只需 0243 就已是足夠且完備的！

　　2022 年 9 月 1 日，黃導演在 Messenger 跟我談到將要拍到一些有關 02493 數字入詞法的鏡頭，我禁不住表示：「最好只用 0243 啦，免誤導更多人以為 02493 更好」！黃導演立刻同意：「OK，咁我不如全部簡化由頭到尾只用 0243 不提 9」！

　　很感謝黃導演接納了這項意見！是一大功德！不然那將為數字入詞法理論帶來災害！

　　再想想，由散文集／小說而轉化成電影《填詞L》，黃導演是破天荒地把香港道地且獨特的創作文化搬上大銀幕，意義亦同樣巨大！所以這三合一之書，怎能不珍惜不好好保存？

<div align="right">

黃志華

2024 年 4 月 22 日定稿於無盡齋

</div>

♪ 推薦序二

金像獎得獎填詞人與我

謝票的時候，為了證明我與羅穎詩生命軌迹有多不相似，我通常會向觀眾極力推銷《我很想成為文盲填詞人》，希望只要他們閱讀一下，就會知道《填詞L》100% 是黃綺琳的故事，真的不是我呀……

然後他們會回覆説：吓……書店沒有 / 不敢私訊導演 / 等再版先……

這一堆藉口，將隨這本書的推出而不能再用，很好。

十年過去，羅穎詩還是如蠻牛一樣四圍衝，只是現在衝得更遠了，沿途有更多讀者、觀眾與聽眾為她打氣，也居然有些會為她偷偷落淚。我也可能是其中一位熟悉她的人，時光可變世界可變，有些事大概是不會變的，這次再版，相信她也會（頂着收 demo 的表情）為自己感到自豪（偷偷地）（認叻不會太大聲），一如既往。

《填詞 L》演員
鍾雪瑩

要經歷多少頭破血流，才能換得夢想的入場券？

　　和 Norris 相遇，恰巧是我最迷惘的時期，不但老東家積欠大筆工作酬勞，而後演出的電影作品，也被觀眾譏笑是廢到爛。連帶淪為笑柄的演員們，也都接連失業好一陣子。但或許就是同病相憐的緣分，讓這部電影被 Norris 和伙伴們帶到了「坎坷影展」，這個影展鼓勵那些擁有夢想卻不得志的人們，同時也讓我體悟到這群也尚未被肯定的夢想憨人，正在做一件「施比受更有福」的事情。

　　而後得知，原來 Norris 也是位填詞人時，充滿好奇的我就在自己的手機裏，建立起關於她的 Music Lists，來來回回又反反覆覆地聽上幾遍關於這位文盲填詞人的作品，總是有那麼一兩句歌詞，當頭棒喝的點醒我：

　　「學會話離開也是智慧，但以後誰肯竭力捍衛」──《理想再見》

　　「貪戀數百道裂痕，陪伴我萬箭穿心」──《裂痕》

　　這些文字的力量，給了我繼續前進的動力，哪怕只是短短的文字，也都化做養分灌溉着我的夢想，如果此刻的你正在迷惘與感到害怕，別着急……你可以停下來！聽一首關於 Norris 填詞的作品，或者翻閱這本書，相信對於夢想的躊躇，你會在她的作品中得到答案。

<div align="right">

《填詞 L》演員

邱志宇

</div>

推薦序四

白紙白紙相遇

　　2009 年，我與 Norris 相識於浸會大學 MFA 電影碩士課程。
班上的同學大多從本科就開始學習電影或相關專業，我卻是白紙一
張——若從進化論的角度來說，我還是草履蟲，他們已經是猿人了。
開學第一堂課後，老師便要求大家交一個三十秒的短片作為功課。
我尚處在連「white balance」是什麼都不清楚的階段，驚慌失措到
拍出了很多粉紅色的素材。剪接房內，同學們對着或清新或唯美的
畫面熟練操作着電腦，甚至還有人在製作電光火石的特效，似乎只
有我的大腦一片空白。就在絕望到想要逃離時，我瞥見角落裏有一
位女生，微蹙着眉，用幾乎跟我一樣的表情對着她的素材一籌莫展，
她的電腦畫面很暗，隱約能見到一些實驗室裏的試管。我就像在一
片樹叢中尋找另一株小草般，偷偷打量着她。放映那天，所有精彩
的愛情片、動作片、特效大片我早已記不起來了，但那條關於實驗
室的短片我卻至今記憶猶新——成片畫面依舊很暗， 根本看不太
清。短片的導演害羞地說自己本科是讀生物的，她之前也沒拍過片。
我們兩張「白紙」就這樣找到了同類，成為了朋友，她就是 Norris。

　　MFA 課程三年，我們一起互幫互助拍了很多短片，技藝也在慢
慢進化。我欣賞和羨慕 Norris 閃閃發光的才華，也由衷欽佩她樂於
嘗試的勇氣。她提交的功課題材都很獨特，故事亦不尋常，獨具個
人風格，有時甚至有點贋居。她拍過從自身經驗出發的喜劇，比如
一個高個子女生遇到的種種啼笑皆非的小故事；也拍過學生作業裏

難得一見的音樂片，那是由一個外地人來香港看到很多名牌和獨特街道名字的歌曲串聯而成的；她還抓我去做群演，在她住的大廈走廊裏不知所謂地走來走去，充滿睏意地做一些舞蹈動作……總之，Norris 總能找到巧妙新奇且靈動幽默的角度。她用敏銳的洞察力和精準的筆觸拆解生活，再從生活的切片裏挖掘出獨一無二的故事。

畢業那年，Norris 交出的作品是一部香港公路短片，她引以為傲地說自己找了填詞人陳詠謙作為男主角，還親自填詞了一首主題曲。我曾在 Year 2 時聽她說過很想成為專業填詞人，連 email 的名字都帶有「lyricist」，但填詞在我眼中是種高深的文字遊戲，而我對粵語又實在不精通，她心底的這個秘密夢想我們並未分享很多。直到 2013 年她給了我一本書，叫《我很想成為文盲填詞人》，我才了解原來她為了這個「革命尚未成功」的夢想，吃過那麼多苦，走過那麼長的路。即使一直經歷挫折和失敗，她也沒有在書中自怨自艾。她竭盡全力爬起來，頭也不回地往前走。

從浸會大學畢業後，我們都各自經歷了不少人生大事件，很慶幸在很多關鍵的時刻，我們可以相互支持、彼此陪伴。幫 Norris 拍完《金都》之後，電影還沒上映就遭遇了疫情，香港電影業經歷了百年不遇的戲院關門、倒閉，甚至院線破產，大家都處於迷茫、不知前路如何的憂鬱情緒中。2021 年，Norris 告訴我，她和阿鏘有想改編拍攝《我很想成為文盲填詞人》的想法，我立刻舉雙手贊成。Norris 的填詞之路雖然坎坷卻足夠精彩，她面對挫折時的堅韌和豁達，相信亦能鼓舞和治癒許多同樣在低潮中摸索前行的人。更重要的是，能夠改編這故事的人只有 Norris 自己。但很快，我的心情就由雀躍變成了憂慮，因為他們很篤定地想要自資拍攝。我太理解他

們希望這個故事可以不過多受到外界影響，擁有更大的創作自由，我也相信以 Norris 的才華一定能交出一部獨具一格的作品，更別説還有阿鑭在側輔助、把控。但作為導演組的一員，要幫助導演執行和實現從文字成為影像的工作，資金少就意味着籌備時間短，拍攝任務繁重，一切都要更準確。這將是一次冒險。

　　導演組還有第二副導「也 B」（梁逸雅）和場記「火車」（黃惠敏），是兩個非常棒的女生。她們對電影製作有態度、有熱情，做事專業，做人溫暖。導演組與 Norris、阿鑭幾乎沒有什麼磨合期，一拍即合就變成了「戰友」。《填詞 L》香港部分只用了十二個拍攝日，一天轉景五次是家常便飯，一間辦公室被分解成五個空間，一日要完成五個場景的拍攝內容……上一秒鍾雪瑩還在紅磡開心演繹賣熒光棒，下一秒就要「病入膏肓」躺在病牀上。遇到天氣原因，臨時要將室外戲搬至室內，我們便需要在短時間內迅速協調拍攝場地，再通過各個部門集體爆發創作小宇宙，臨場應變去解決難題。這些狀況幾乎每天都在發生，但大家樂此不疲，從沒想過放棄。或許是受到 Norris 影響，整個團隊憑着一股單純又傻傻的衝勁，就像完成極限任務挑戰一樣，只要導演得到了她滿意的畫面，大家就利落爽快全心投入至下一個任務單元。我們一路見證和陪伴着女主角羅穎詩就算經歷挫敗，也繼續追尋夢想，大家亦竭盡全力的為她集氣一般，努力地令這個電影作品圓滿。

　　寫到這我才發現，《填詞 L》的上映時間距離 Norris 追夢的起點已經快過去將近二十年了。叙説再多一部小成本電影製作的坎坷，或許也敵不過這二十年來堅持築夢的艱辛。2024 年 4 月的香港電影金像獎，《填詞魂》獲得了最佳原創電影歌曲，Norris 以填詞人身

分邊哭邊走上領獎台。的確，這段路真的有點漫長，長到她從一張白紙進化成為了最佳新導演，才輾轉靠自己自資拍攝的電影實現了填詞夢想。儘管她用詼諧的手法包裝了這些通往夢想的步伐，但她走得並不輕鬆，每一步都沉澱着填詞 L 的酸甜苦辣。

冒險經歷完成，順便也說了這二十年的真心話，期待 Norris 即將啟程的下一段精彩故事。

《填詞 L》策劃

李雨珊

♪ 再版自序

人生每一場分場都有其意義

不懂拒絕、貪心、怕錯失機會,這幾個性格特點令我一直保持忙碌。把時間花在看似沒有意義的事情上,用我媽的說法簡稱「搞搞震」。

2012 年浸大電影學院畢業之前,老師跟電子書出版平台合作,問同學們有沒有什麼書稿想出版。那明顯不是一個什麼發財大計,純粹是一個發表機會,我把自己學習填詞的一些筆記整理成《我很想成為專業填詞人》,電子書封面是隨便用 Microsoft Word 文字藝術師亂做。電子書出版之後,我從電影學院師姐那邊打聽到藝術發展局有一個專為藝術學院畢業生而設的出版資助計劃,於是又去申請。拿着藝發局的資助參加明報的自資出版計劃,印刷了一千本《我很想成為文盲填詞人》。

其實,這已經是我第三本自資出版的實體書。我媽為此非常苦惱,因為每次出書之後,都會有一大堆賣不出的書堆積在家裏的每個角落,包括牀底和櫃底。出版《我很想成為文盲填詞人》的時候,我安慰她說:「這本書會令我成名,連帶之前兩本書都可以清貨。」她當然沒有相信,我也從來沒有因為她的不看好而改變任何決定。這本書成功出版的時候,我剛好面臨結構性失業(《填詞 L》電影中的 Hong Kong Free-Rider 事件),我由月薪編劇轉為 freelancer,有任何寫稿和導演的工作都會接。

我把這本書送給在一些影視製作工作中新認識的新朋友，包括當年的廣告導演黃鋼。出版後一年，各大書局大概回書九百本。這十年間，我嘗試以低於定價五折的三十元一本把它們賤賣。曾經有好心人用這個價錢入手了二百本。

　　當《填詞L》提名台北金馬獎最佳改編劇本的時候，我認為這本書應該可以賣回正價了。終於，在電影上映了大概一個月之後，有觀眾告訴我，這本書在一些拍賣網站標價二百元。我不知道最後有沒有成交，但我心裏默默希望當年那個好心人手上那二百本書終於有着落了。而鏡頭一轉，黃鋼也變成了《填詞L》監製，他說我們花了二百八十萬港幣拍了這本書的宣傳片，當然能夠賣得出。想到這十年來我跟他也合作了不少宣傳片 job，通常是我寫稿，他導演。今次是我跟他一人一半股份做老闆，而我們的公司名稱正是來自我們其中一次「搞搞震」的經歷，所以每次看《填詞L》的片頭動畫都有點感動。

　　隨着電影的上映，家中的滯銷書漸漸變少，甚至有超過一間出版社邀請我們再版。我媽竟然記得我說過的「這些書有朝一日會賣得出」，所以她非常反對我又「搞搞震」。我解釋道：「今時不同往日，這次不是我自資要出，是出版社邀請，就算滯銷、蟹貨，都是出版社的事，不會堆到我們家裏。」讓她安心。為了讓這次再版更有意義，我提議把原著《我很想成為文盲填詞人》加入《填詞L》劇本及一些電影製作花絮，結合成《填詞L——原著及電影創作全集》。

　　記得有前輩說過要面對自己舊作慘過再婚，雖然我還在第一段婚姻中，不知道再婚的感覺。不過正如電影中 Chris Lee 所說：「咁又唔使死過先識寫死嘅。」重看自己十幾年前寫的這些所謂「填詞學習文章」真的有點尷尬，我把最尷尬的食字 IQ 題刪除了，讓他們永遠塵封在那一千本初版書中。

　　記得電視台編劇訓練班中一位編劇前輩說：「人生所有分場都有它的意義」，每次搞搞震都有它的意義，希望大家喜歡這本書，不要讓我跟出版社這次「搞搞震」帶來太多蟹貨。

黃綺琳

The Lyricist Wannabe

電影劇本
第十稿

監製：黃鏕

編導：黃綺琳

場 01

時：日（2005 年）

景：中學舊禮堂

人：阿詩、豬精、何雞、丸丸、William、肥乜、同學眾、Sister Che

△ 黑畫面，莊嚴的鋼琴聲起，中學生頹廢的聖詩合唱歌聲傳入：

電影原聲帶《聖愛的海洋》

作曲：王建威　　填詞：黃綺琳

主唱：群星

主賜我　解渴泉源

賞賜我　主的模樣

降臨於馬槽

星指引　感恩裏歌唱

求天主能夠

為我等祈求

聖愛的海洋　使我溫暖

我頌讚　野花飛鳥禽魚

求天主能夠

為我等祈求

你是牧者　我是主的羊

我要做　世界的～光

　　△ 戴着眼鏡的阿詩（中六學生），站在參與學校彌撒的人群中，機械地唱着聖詩，目光放空，看着時鐘，神遊太空。

詩：（VO 碎碎唸）一星期五日，全日，朝早八點到下晝三點半，七個半鐘。星期六隔個禮拜長短周，返半晝，當四個半鐘。幼稚園三年、小學六年、中學七年，返學返咗十五年……每個月其中一個星期一放學開一個鐘頭 mass……

　　△ 各式各樣有關上學及浪費時間的圖片、硬照跳接，包括 Miss Cheng 在黑板練書法。

　　△ 課室，擅長畫畫的 Miss Cheng 在黑板畫粉筆畫，畫了一架火箭。

　　△ 阿詩在值日，擦黑板前，她在火箭上畫上代表自己的火柴人，然後將它們一併擦掉。

　　△ 「唔啱音」的聖詩歌詞引起了阿詩的注意；跳接的圖片硬照愈趨跟聖詩歌詞有關。

　　△ 阿詩的腦海不禁出現「天豬 nang2 gau1」的畫面，幻想起來。

詩：（唱）求天主能夠

　　　　為我等祈求

　　　　你是牧者　我是主的羊

　　　　我要做　世界的～光

△ 聽到「我是豬的羊」，阿詩想到一隻豬牽着一隻羊散步，忍不住大聲竊笑。

△ 阿詩身旁的豬精、何雞和丸丸，聽到笑聲後，斜眼瞥了阿詩一眼。

詩：（愈想愈好笑，跟身邊的同學說）賞賜我豬的模樣……性愛的海洋……nang2 gau1……

△ 詩的笑聲引發了一場小騷動。

△ 一臉嚴肅的老師 Sister Che 板着臉走近，阿詩及一眾女同學馬上收起笑臉，繼續認真地唱聖詩。

△ Sister Che 以為是男同學肥乜及萬人迷 William 搞怪，怒目瞪着二人。

Sister Che：（責罵）係咪講粗口呀？

肥：冇呀。

Sister Che：開緊 mass 你講粗口？

肥：係羅穎詩嗰邊講㗎。

△ Sister Che 看了看阿詩那邊幾個乖乖女的模樣，完全看不出她

們是搞怪的元兇。

Sister Che：（罵肥乜）完咗 mass 去教員室見我。

肥：真係唔係我呀！

　　△ Sister Che 望一望阿詩、豬精及何雞等人，見她們正認真唱聖詩、合眼祈禱，不打算追究下去，默默離開。

　　△ 字幕：Chapter 1：啋音

場 02

時：日（2005 年）
景：學校 Canteen
人：阿詩、何雞、丸丸、豬精、William

△ 學校 canteen，丸丸與豬精手執紙筆，正埋頭構思歌詞。

豬： Mrs Chan 夠晒認真 / 人又靚 / 又細心 / Mr Wong 佢……da da da〔調寄 London Bridge is Falling Down〕

丸： Mr Wong 佢弱智仔……（自己笑）

豬： 黐線……唔得啦……Mr Wong 佢未夠矮……唔得唔得……最衰都係你啦，搞到而家諗親都係呢啲……

丸： 定係算喇，意思啱重要過啱音呀。（夾硬唱）Mrs Chan 教書好勁 / 好好人 / 好老師 / Mr Wong 咩嘢都識 / 全港最強！（暗自歡喜）全港最強好似啱音！

△ 阿詩與何雞路過，見丸丸與豬精在寫歌詞，八卦地拿起她們剛寫的幾句歌詞來看。

詩：（皺眉問）你哋邊間教會㗎？

豬：（認真）St. Teresa Church...

△ 丸丸一聽便知阿詩在諷刺，直線思維的豬精卻竟然如實作答，何雞和阿詩不禁對望偷笑。

丸：（從阿詩手中搶回歌詞）邊句唔啱音呀？

詩：Mrs Chan 夠晒認真 / 人又靚 / 又細心……唔得喎——「夠 sai 應真」唔啱音喎！

豬：咩呀？點會唔啱音呀？（choir 聲唱）Mrs Chan 夠晒認真，你自己走音咋吓嘛？

丸：係囉……我信豬精呀，佢識樂理㗎。

雞：係囉，人哋八級鋼琴。

詩：（寡不敵眾）是但你哋啦……

丸：咩呀？你哋組搞掂喇咩？

雞：（點點頭）我哋做 drama。

丸：（埋怨豬精）係囉，求其做個 drama 咪好囉，改咩歌詞呢？

豬：諗住我彈琴你哋唱歌，簡單嘛……年年敬師日做 drama 咁頹，唔好啦。

雞：我哋都有改詞，我哋改編《無間道》做《無曳到》……

　　△ 豬精和丸丸瞄向阿詩，眼神充滿疑惑。

豬：改晒成首歌？

丸：（自我安慰）佢哋嗰啲唔啱音，一日填十首都得啦……

詩：（不滿）你又知？我邊句唔啱音呀？畀你哋睇下喇。

豬：（催促丸丸）唔睇喇，仲有兩句，快啲作埋落去。

　　△ 爭論之際，外形模仿周杰倫的男同學 William 揹着結他，瀟灑地走到汽水機前。

　　△ 阿詩、何雞、豬精和丸丸的目光瞬間全落在帥氣的 William 身上。

William：（解釋自己）買嘢飲……

　　△ William 故作瀟灑地彎腰取出飲品，發現眾女正緊盯着他。

William：你哋飲唔飲？

雞／詩：（同時）好呀／唔使喇！

William：（扮聽不到雞説好）咁好啦（準備離去）……

丸：（挑機感覺）你敬師日要彈結他呀？

　　△ William 似乎沒察覺丸丸的「挑機」感。

William：係呀，敬師日我隊 band 表演一首歌。

丸：肥乜都係？

William：唔係呀，佢冇同我哋夾喇……

豬：（雀躍）乜咁啱嘅？我哋都表演唱歌呀！（遞上歌詞）我哋改詞呀！

　　△ 何雞和阿詩目光緊隨着豬精遞出的歌詞，一邊搖頭一邊默唸「唔好呀……唔好呀……」。眼見 William 認真研究歌詞，心裏吶喊着「今次形象破滅」。

William：（皺眉）國語嚟㗎？

詩：（搶答）係！

William：唔係喎⋯⋯「夠晒認真」個「晒」字國語係咩？仲有個「靚」字。

雞：晒咪 xia 囉，靚 liang 呀⋯⋯

William：哦⋯⋯好似唔係好啱音。

豬：（生氣，收回歌詞）係咩？

William：我返去練歌先⋯⋯

△ William 尷尬笑笑，轉身離去。

詩：（緊張，小聲碎唸）唔係呀，初稿嚟㗎咋，唔係呀，我同何雞唔係佢哋呢組㗎，我都寫咗首㗎，我嗰首啱音㗎，我會幫佢哋改㗎⋯⋯

△ William 沒理會阿詩，已然走遠。

丸：（檢討歌詞，對豬精）返屋企各自諗啦⋯⋯

豬：（不相信）夠晒⋯⋯夠晒⋯⋯唱嗰陣要自己兀一兀㗎嘛⋯⋯

詩：（真心問）其實啱唔啱音係咪有客觀標準㗎？

△ 現場沒有人能給阿詩一個答案，也沒有人覺得此問題重要。

廣播聲響：（OS）6 Science 班羅穎詩同學請到教員休息室搵 Sister Che。

△ 接下場。

場 03

時：日（2005 年）
景：教員室外
人：Sister Che、阿詩、環境人物

△ 阿詩在教員室門外探頭，推門往內喊。

詩：（弱弱）May I see Sister Che please...

△ Sister Che 一貫板着臉，手上拿着一張紙，木無表情地走向阿詩。

△ 心虛的阿詩看着 Sister Che 走近。

詩：（VO）Sister 你唔好聽肥乜乜亂講，我冇笑《聖愛的海洋》……我諗係上次我唔肯借功課畀佢抄，所以佢懷恨在心。

△ 阿詩懷疑已被肥乜「篤灰」她在彌撒取笑聖詩的事，心念電轉地想着解釋的説辭。

詩：Sorry 呀……

Sister Che：（打斷阿詩的內心小劇場）《無曳到》歌詞係咪你寫㗎？

詩：（猜不透對方的心思，猶豫）……係我哋組……幾個……改編一首電影歌，梁朝偉、劉德華……

Sister Che：我知，我有睇，歌詞係咪你改㗎？

詩：（硬着頭皮）係。

Sister Che：我覺得呢句要再改一下……呢度（指指手上的歌詞），

「最後會擔梯誰人知道」,「擔梯」好粗俗,可唔可以換過其他講法?

詩:「擔梯」即係唔合格,以前會考仲有 H 好似堂梯咁,A 係火箭⋯⋯

Sister Che:我知,但個「擔」字好粗俗,你改改佢。

詩:點解「擔」係粗俗嘅?

Sister Che:(一怔)⋯⋯因為「擔」⋯⋯好似用口⋯⋯含住啲嘢⋯⋯

詩:唔係喎,「擔」梯係用手嗰個,唔係用口嗰個

Sister Che:用手同用口都粗俗,你再諗諗佢。

詩:最後會拎 E?

Sister Che:「拎」都係口語,「拿」會唔會好啲?

詩:但係個音唱出嚟會變咗「最後會嬲 E」!

Sister Che:(思考)⋯⋯如果有唔啱音嘅問題,不如轉做國語?

△ 阿詩一陣沉默,陷入了思緒中,腦中出現了各式各樣的畫面,配合 VO。

詩:(VO)所謂「啱音」,即係歌詞嘅聲調同旋律嘅配合度,我哋學廣東話從來都冇學過拼音,對於聲調嘅概念係嚟自我哋一個星期個半鐘嘅普通話堂。

△ Insert 普通話堂畫面。

普通話老師：（普通話）陰陽上去⋯⋯

眾：（普通話）陰陽上去⋯⋯

詩：（VO）英文、日文、韓文，甚至係本身有聲調高低之分嘅國語，一去到寫歌詞，就會好包容，好似冇咁介意字詞之間嘅高低音同旋律之間嘅落差。

　　△ Insert 嬰兒玩具，「夾硬」將一個圓形塞進了星形孔洞裏。

詩：（VO）但係廣東話就唔同，就算只係有少少對唔上，聽眾都會好敏感！因為「肚餓」，會變「肚痾」；「得 E」，會變「得意」。

　　△ Insert 一個正在上樓梯的人，梯級上 key 了不同中文字。

詩：（VO）喺香港想寫首歌輕鬆下，都唔易，所以我覺得廣東歌嘅填詞人真係好專業⋯⋯

　　△ 回現實，阿詩想一想，回應 Sister Che。

詩：最後會「得」E 呢？

Sister Che：可以，但係 E 唔得。你哋慣咗寫嘢中英夾雜，咁樣考 A-level 中文就真係⋯⋯「擔梯」㗎喇。

詩：咁 E⋯⋯中文係咩？

Sister Che：（數手指）ABCDE……甲乙丙丁戊，E 係戊，戊等。

詩：你想我改成「最後會得戊」？

Sister Che：好似唔係好啱音，「丁」啦，「丁」啱音，（唱）「最後會得丁」……

詩：……（屈服）好呀，無所謂呀，你 okay 我哋個表演就得㗎喇……

　　△ Sister Che 陶醉地試唱着手上的改編歌詞。

場 04

時：昏（2005 年）
景：阿詩家－詩房／樂房門外
人：阿詩、何雞（VO）、阿樂

△ 阿詩拿着《無曳到》的道具：一本會考 past paper，一邊用固網電話與何雞對話，一邊在房間來回走位試戲。

雞：（VO）呢段不如喺個聖母像前面做吖！

詩：而家我哋到底係錄 video 定係上台表演？

雞：（VO）係喎，咁咩囉，搬個聖母像上台。

詩：你搬呀！（入戲，扮聲，對電話）Sister 話我呢條命係一次 pass 永世 fail……

△ 阿詩覺得對白不順，停下來用筆在劇本記下，忙碌地為敬師日的演出做準備。

△ 突然，阿樂（阿詩哥哥、大學生）闖進，打斷阿詩演戲。

樂：喂，你哋學校教 Geography 同 PE 嗰個 Miss Cheng 後唔後生㗎？

詩：（掩着話筒）關你咩事呀？

樂：問下啫……

詩：個人老，個樣後生。

樂：仲有啲咩特別？

詩：冇教過我，唔知。

樂：你咁八你實知㗎，會點形容佢呀？

詩：我做乜要形容佢呀？你阻住我講電話呀，行開啦……

樂：快啲啦……（説溜了嘴）我寫緊歌詞呀……

　　△ 阿詩聽到「歌詞」馬上對哥哥的問題提起興趣。

詩：（對電話）我　陣打畀你。（認真問）……你做咩寫歌詞呀？成日抄我！

樂：唔係呀，我冇話寫歌詞呀，我幫個 friend 八緊咋……講啲 Miss Cheng 啲嘢嚟聽下……

詩：佢啲字好靚，平時黑板寫字寫到好似文字藝術師咁 ……

樂：（認真地寫下筆記）仲有呢？

詩：聽講佢畀人悔過婚，所以有次有班 low form 上堂唔小心叫錯咗佢 Mrs Cheng，佢即刻衝去廁所喊！

樂：吓……咁搞笑？

　　△ 阿樂房間傳來幾聲 ICQ 訊息提示聲，阿樂馬上緊張地轉身離去，不欲與妹妹多談。

樂：就咁啦……

詩：喂！ ICQ out 喇，轉 MSN 啦……

　　△ 阿樂沒有理會，已回到自己房間關上門。

場 05

時：日（2005 年）

景：中學禮堂／台下

人：阿詩、何雞、豬精、丸丸、William、同學眾、Sister Che、
學生會同學

△ 學校禮堂上，William 與他的樂隊成員正在表演他們的原創歌。
歌曲風格是流行搖滾，旋律、演奏尚可，但歌詞國語、英文、粵語
夾雜，幼稚拙劣。

William：大家好，我哋要表演嘅係原創歌曲《我們敬師吧》！

電影原聲帶《我們敬師吧》

作曲：王建威　填詞：黃綺琳

主唱：周漢寧

落力寫出好台詞

但願可表達愛意

抬頭吧（國語）我們一起敬師

但願識修飾言辭

心裏嗰句 I love you

確實 more than I love you

想敬師　想敬師　尊敬（國語）老師

教導我　不可得意

原來人生（國語）很需要堅持

（國語）讓我們　尊敬着你

今天我留低　teachers' day 敬師

（國語）讓我們　喜愛着你

某日答謝你　説句（國語）我愛你

　　△ 肥乜看着台上的表演，搖搖頭，覺得不堪入目。何雞與阿詩心心眼看着台上的 William。

肥：垃圾……

　　△ 肥乜看不下去，突然站起離場，何雞與阿詩斜眼看了肥乜一眼。

丸：（向何雞與阿詩）……其實……佢哋啲歌詞好似好怪……

豬：係囉……都唔知佢哋唱乜！

雞：唔緊要啦……

丸：一寫唔到就轉國語……loser!

詩／雞：（同時）唔緊要啦……

詩：我可以幫佢㗎……

　△ 詩幻想：William 演唱完畢，走到咪高峰前。

William：我要多謝幫我哋隊 band 寫歌詞嘅阿詩，（大聲）羅穎詩，你可唔可以做我女朋友呀？

詩：（尷尬笑）我諗下先啦……

William：我真係好鍾意識填詞嘅女仔呀，可唔可以畀次機會我呀？

　△ 回現實，William 的表演錯漏百出，現場一片混亂：鼓手失手丟了鼓棍；擴音器有 feedback；電線太短，樂手們在舞台上像跳大繩似的；bass 手跨不過電線，最後把電線踢掉了……

丸：你哋真係覺得 William 好型咩？

雞：（猶豫）佢冇事呀……係佢啲隊友豬咋！

　△ William 走到咪高峰前，嘗試控制大局。

William：唔好意思……頭先有啲技術問題……（其他隊友從後台接過拖板）可唔可以畀多次機會我呀？我哋重頭嚟過……（揚聲）《我們敬師吧》one two three four！

詩：（指一指舞台）都幾有型吖……可？

　△ 丸丸及豬精還未來得及回話，已被負責節目流程的學生會同學叫到台下準備。

學生會：6 Science C 組可以 stand by……

　△ 丸丸、豬精與身邊幾個同學站起，離開座位。

雞：丸丸佢哋之後到我哋喇……

　△ 阿詩點點頭，信心十足的樣子。

場 06

時：日（2005 年）

景：中學新禮堂／聖母像／台下

**人：豬精、丸丸、Miss Cheng、阿詩、何雞、William、同學們、
學生會同學、校長、訓導主任**

△ 豬精坐在禮堂的三角琴前，開始彈奏《London Bridge is Falling Down》，男同學們歡呼起來。

△ 丸丸及一眾同學以大合唱形式唱着她們的改詞。

眾： Mr Wong 教學最叻 / 人又帥又細心 / St. Russ 仔數學救星 / 全港最強！

△ 該段歌詞描述的主角 Mr Wong 站起、揮手，眾向他拍手鼓勵。

眾合唱者： Thank you Mr Wong!

△ 台下，負責節目流程的同學走近。

學生會： 6 Science D 組……你哋係最後一組係咪？

詩： 係呀。

學生會： 你哋幾多個人呀？

詩： 兩個。

△ 詩跟何雞想站起出去準備。

學生會： 等等先，一陣再叫你哋。

△ 詩跟何雞的注意力再次回到台上。

眾： 冇黑板夠 Miss Cheng 高 / 全畫滿夢與想 / 粉筆書法係冠軍 / 梵高下凡〔調寄《London Bridge is Falling Down》〕

眾合唱者： Thank you Miss Cheng!

△ 該段歌詞描述的主角 Miss Cheng 站起、揮手，眾向她拍手鼓勵。

詩：（聽着覺得奇怪）丸丸負責嗰幾段突然間填得咁好嘅？

雞： 算係有返啲內容囉，（看時間）……喂……佢哋唱完未㗎？我哋拎定道具 stand-by 囉……

詩： 好呀……

△ 二人站起，躡手躡腳走到台邊準備出場。

△ 禮堂外，詩與雞奔跑到聖母像前，夾手夾腳，一頭一腳，把那尊八十厘米高的聖母像抬到禮堂。

△ 當他們抬着聖母像走到台邊時，負責節目流程的學生會同學顯得有點驚訝。

學生會： 我都冇叫你哋出嚟……

詩： 我哋多道具呀……準備定……

△ 丸丸、豬精組的大合唱表演完成，眾人拍手、獻花給老師們。

△ 校長上台，走到咪高峰前。

校： 好多謝咁多位同學，今日嘅表演都好精彩……

　　△ 站在台邊的詩、雞聽着校長像 round up 節目的演辭,一臉迷惘。

雞:(對學生會負責同學)我哋組仲未表演㗎喎。

學生會:(一臉為難)但係而家已經 overrun 咗十五分鐘⋯⋯

雞: 其他人 overrun 關我哋咩事呀?

學生會: 夠鐘放學喇喎⋯⋯

　　△ 何雞激動起來,毫無預警地放手。聖母像的頭撞到地上,嚇得阿詩馬上上前檢查。

　　△ 何雞似乎覺得跟學生會的同學據理力爭比較重要,沒有理會聖母像。

　　△ 琴音響起,全體同學站立,開始唱起校歌來。

電影原聲帶《校歌》

作曲：王建威　　填詞：黃綺琳
主唱：群星

Our predecessors forbore with courage

Day by day we all obey

Love and peace flooded with smiling solaces

Our lips dare not sing hoorays

United in love with God of almighty

May Lord set our spirit free

Loving heart marching with eternality

Shining in our Holy Family

學生會：（想立正唱歌）你哋要投訴，之後再寫信拎去我哋 SA 房啦⋯⋯

△ 阿詩對未能表演雖然失望，卻沒有像何難那麼忿忿不平。

△ 阿詩留意到站在她不遠處的 Miss Cheng，手中捧着學生送的花，好像眼濕濕。

△ 阿詩緩慢地移動到 Miss Cheng 身旁，默默站在她身邊。Miss Cheng 意識到阿詩靠近，對阿詩擠出一個微笑。

△ 阿詩從口袋掏出一張紙巾，遞給 Miss Cheng。

Miss Cheng：（有點驚訝，接下）Thank you……（解釋自己）我有啲感動啫……

詩：我哋組唔夠時間表演……

Miss Cheng：嗯。

△ 校歌差不多唱完，訓導主任宣布校內通告，詩細聲地跟 Miss Cheng 繼續對話。

詩：係改編《無間道》，我做梁朝偉……

Miss Cheng：嗯，我睇咗你哋劇本同歌詞，寫得好好呀。

詩：（驚訝）真係㗎？

Miss Cheng：又要啱音又要啱字數，唔容易呀……

詩：咁點解唔畀我哋表演埋呀？

Miss Cheng：下年仲有機會嘅……

詩：下年考 A-Level，到時冇我哋份㗎喇……

Miss Cheng：加油呀，JUPAS 諗好想揀咩未呀？

詩：……我……想做填詞人呀。

Miss Cheng：（一怔）……加油呀（一笑）。

詩：（心虛）……我嗡下咋。

△ 二人沉默起來，何雞仍然與學生會同學爭論不休。

校：（背景聲）接下來訓導主任有幾項宣布。

訓：（背景聲）近日，學校音樂室發現有唔少女同學漏M，差唔多每一排嘅座位都整污糟晒……

詩：（VO）我最後都有勇氣問 Miss Cheng 佢畀人棄婚嘅事係咪真嘅，我亦都唔知道佢喊係咪真係因為聽到丸丸佢哋嘅大合唱所以好感動，不過我感受到佢嗰句「加油」係真心嘅……

△ 阿詩與何雞合力把聖母像放回原處，William 與他的隊友們走在二人面前，有點擋路。

△ William 向她們二人打招呼，二人暗暗覺得是 William 連累她們沒機會表演，對他不爽。

William：幫你吖？

△ 何雞扮作聽不到，William 尷尬。

詩：（不好意思）唔使喇，唔該。

△ 阿詩與何雞放好聖母像，準備離去。

△ 肥乜站在不遠處目睹整個過程。

肥：賊仔。

詩：你走得啱呀，後面啲表演好無聊。

肥：唔 gur 呀？

詩：我哋準備咗好耐，其他人啲表演咁渣，嘥晒啲時間，好唔公平。

肥：⋯⋯係你哋自己造成。

雞：係學生會啲安排混亂！

肥：你諗下自己有冇對過啲唔值得嘅表演拍手尖叫先啦⋯⋯

　　△ 阿詩、何雞一時間不明白肥乜說什麼，肥乜已瀟灑轉身離去。

　　△ 聖母像依舊露出慈祥的微笑。

場 07

時：夜（2005 年）
景：阿詩家－詩房／樂房門外
人：阿詩、阿樂、羅爸

△ 儘管阿詩的桌面放滿了高考理科的試卷及教科書，她的注意力一直沒有離開過電腦熒幕：阿詩打開一個設計簡陋的網頁，上面寫着「改編歌詞市場」。

△ 阿詩看着自己張貼的《無曳到》歌詞，一個回應也沒有，再按了幾次 F5，還是沒有一點動靜，一個評論都沒有。

△ 阿詩在搜尋引擎輸入「香港　填詞人」，得出一連串結果，但最吸引她眼球的是置頂的一個贊助廣告：「CASH 流行曲創作大賽」。

△ 阿詩按下廣告，是「CASH 流行曲創作大賽」的徵件網頁。

詩：（VO）呢個比賽我細細個就喺電視機見過，不過我以前從來都冇諗過自己可以參加⋯⋯

△ 阿詩滾動滑鼠，快速地看着參賽詳情。

△ 網頁上的字眼映入阿詩興奮的瞳孔，露出得意的微笑。

詩：（VO，邊看網頁，邊碎碎唸）原創、每人最多交三首、十首入圍、截止日期⋯⋯

△ 突然，一把響亮的聲音打斷了阿詩的動作。

爸：（OS）食飯喇！

詩／樂：（OS）嚟緊！

△ 阿詩跟阿樂同時在自己房中回應着羅爸，但二人似乎都沒有馬上離開的意欲。

詩：（VO，繼續碎碎唸）填詞人、作曲人、冠亞季軍、獎金三萬⋯⋯

△ 阿詩馬上 copy 網址，用 MSN 傳給何雞，並輸入訊息：一齊玩？

△ 羅爸氣沖沖闖進阿詩房，嚇了她一大跳。

爸：食飯喇！一個二個叫極都唔出嚟！

詩：出喇出喇⋯⋯

△ 阿詩邊說邊站起，依依不捨地回頭望了一下何雞有沒有回覆。

△ 阿詩從自己的房門走出，見樂也正離開自己的房間，口中哼唱着歌曲，心情似乎很輕鬆。

樂：冇黑板夠 Miss Cheng 高／全畫滿夢與想／粉筆書法係冠軍／梵高下凡

△ 阿詩不以為意，推着阿樂走快點，出去吃飯。

場 08

時：夜（2005 年）

景：阿詩家－飯廳

人：阿詩、阿樂、羅爸、羅媽

△ 阿詩一家四口吃着晚飯，羅爸仔細地研究着湯內的瘦肉。

爸：媽咪呀，啲豬肉係咪唔熟呀？紅色嘅？

△ 阿詩、阿樂同時嚇得把嘴內的瘦肉吐回湯內。

媽：黐線，煲湯豬肉點會唔熟呀？亂咁噏……

△ 阿詩、阿樂稍放心，但又不想把吐出來的肉再次吃下，唯有用湯匙把它撈出。

媽：煲咗幾個鐘頭，有咩可能唔熟呀？次次見到豬肉都話唔熟，黐線……

爸：（自顧自説）豬肉唔熟好大鑊㗎，（對阿詩）千祈唔好喺出面食粟米肉粒飯呀，啲肉粒通常都唔熟，咬落都粉紅色㗎……雪藏肉粒……未解凍煮唔熟。

詩：嗯……

媽：（自顧自説）嗰啲點同呀……煲湯豬肉點會唔熟吖。

爸：（自顧自説）一個粟米肉粒飯，一個菠蘿雞粒炒飯，千祈唔好嗌呀，啲菠蘿好唔衛生……

媽：點會啫！嗌得就嗌……

△ 羅爸、羅媽各自表述着關於食物的看法，兩兄妹沒有用心聽下去，讓父母的對話變成背景聲：

爸：（焦躁）點會唔會啫……包拗頸……嗰啲放喺菠蘿殼入面……個菠蘿殼重用㗎……

媽：點會呢？啲菠蘿殼重用，咁你炒飯入面食嗰啲菠蘿點嚟㗎？

爸：可以用罐頭菠蘿㗎嘛……你真係，係咪都駁咗先㗎喎，駁派……㗎你？

樂：（問詩）喂，我本《Physics Beyond 2000》係咪畀咗你？

詩：係呀，做咩呀？

樂：畀返我，我有用。

詩：吓？乜原來大學 Computer Science 都要讀 Physics 㗎？

樂：（砌詞）有啲嘢要睇返……

詩：哦……畀返你囉。

△ 阿詩放下碗筷回房間拿書，樂跟上。羅爸、羅媽還沉醉在爭拗中，沒有理會二人突然離座。

場 09

時：夜（2005 年）
景：阿詩家－詩房
人：阿詩、阿樂

△ 阿詩從堆在書桌上那堆混亂的書本中找回一冊《Physics Beyond 2000》交到阿樂手上，順手打開了電腦熒幕。

△ 阿樂拿到書，滿足地笑了（暗場：阿樂幫丸丸溫習）

△ 何雞回覆訊息：邊個作曲？豬精？

△ 阿詩回答訊息：「正有此意」，充滿自信一笑。

△ 字幕：Chapter 2：押韻

場 10

時：日（2005 年）

景：學校舊禮堂台上／阿詩家

人：阿詩、豬精、何雞／鋼琴老師、羅媽、阿詩

△ 阿詩、豬精、何雞躡手躡腳來到舊禮堂，偷用學校的鋼琴。

△ 阿詩急不及待要打開鋼琴。

詩：（VO）之前一直都係寫舊曲新詞，今日係我第一次填原創歌，我真係好期待呀！

雞：你識彈琴咩你？畀佢彈啦你。

詩：C major...

雞：（對阿詩）你又識彈琴咩你？

詩：（對豬精）你記唔記得 form 1 嘅時候我同你一樣係五級㗎？

豬：我哋升 form 7 喇喎！

△ Insert 家，阿詩沒有天分地學琴，鋼琴老師悶得呵欠連連。

△ 家廚房，阿詩不好意思地到廚房找羅媽。

詩：我唔想學琴喇。

媽：（語重深長）預咗你㗎喇，學咩都半途而廢，三分鐘熱度，又係你自己話要學嘅……阿妹，你試下搵樣嘢堅持落去得唔得？一陣

又話紅十字會急救，一陣又話學跆拳道……不知所謂……

詩：（聽不下去）好好好……我繼續學……

　△ 阿詩揭起鋼琴蓋，把蓋在琴鍵上的絨布拉出，丟在地上，又把琴蓋蓋回。

　△ 羅媽打掃時，見到絨布丟在地上，以為阿詩有練琴，感到欣慰。

媽：練完琴又唔記得收返好呀？

詩：（扮傻）係喎 sorry……

詩：（VO）最後，我連用呢個方法扮練琴都半途而廢，鋼琴老師都唔想再教我……

　△ 鋼琴老師對羅媽耍手擰頭，關門離去。

　△ 回現實，三人終於成功打開鋼琴，把豬精手寫的那份五線譜架起。

　△ 豬精一臉自信地開始邊彈，邊唱出她創作的旋律。

豬：（Opera 聲，熱情唱出《家常便飯》demo）啦～啦～啦～！

　△ 阿詩跟何雞聽着豬精的演唱，不禁面面相覷，二人輕聲用口形交流。

詩：咩嚟㗎？

雞：你冇同佢講係流行曲比賽咩？

詩：份報名表佢填㗎喎⋯⋯

雞：咁點呀？

豬：（OS）點呀？

　　△ 豬精突然開聲，打斷了阿詩與何雞的唇語溝通。

豬：點呀，你哋覺得？

　　△ 阿詩與何雞尷尬對望，都想對方先開聲拒絕。

詩：我覺得 okay 呀⋯⋯不過⋯⋯會唔會驚難唱呀？好似好高音⋯⋯

雞：同埋我覺得有少少似嗌交⋯⋯

豬：係呀！我就係想有嗌交嘅感覺！（突然想到）係喎，如果係兩個人唱呢？係咪可以交合唱歌㗎？

詩：⋯⋯可以⋯⋯

雞：但係邊度搵兩個人唱喎⋯⋯（愈講愈細聲）定係再諗過首⋯⋯

豬：你哋係咪唔識填兩個人對話嘅歌詞呀？好似好難⋯⋯

詩：（被刺中）咩唔識呀？有幾難呀？我填吖，今晚寫完 send 畀你哋！

　　△ 何雞對阿詩的回應感到驚訝。

豬：好呀！點呀？使唔使彈多次畀你錄低呀？你彈琴咁屎，驚你唔

識睇譜⋯⋯

　△ 豬精自我陶醉地再演繹一次，阿詩的心神已飄走。

　△ Insert 斜課室，阿詩在考音樂科筆試。

詩：（VO）到底我係幾時開始鍾意寫歌詞㗎呢？豬精彈琴叻、丸丸讀書叻、何雞數學叻，我一直都覺得自己一無是處，直至一次音樂考試，係要聽 classical music 然後認返係邊首樂章。我發現我一定要將啲 melody 填啲中文歌詞落去先記得住⋯⋯

　△ 斜課室考試，播出貝多芬命運交響曲。

詩：（VO，讀出）今天出殯，真的不幸，悲哀都有預感⋯⋯

　△ 阿詩知道答案，馬上埋頭作答。

　△ 斜課室考試，播出綠袖子。

詩：（VO，讀出）事已至此／不要恨誰／無奈我心中聚滿哀愁⋯⋯

　△ 阿詩知道答案，馬上埋頭作答，有滿足感。

詩：（VO）所以準確嚟講呢，我可以話係填 classical 嗰邊出身嘅，所以面對豬精呢首好似 opera 咁嘅歌，我真係未驚過！

場 11

時：夜（2005 年）
景：阿詩家－詩房
人：阿詩、羅爸、何雞（VO）

△ 阿詩埋首對着白紙，一邊用 Walkman 來來回回地播放着豬精剛剛錄的 mp3，一邊在紙上畫底線去記下字數，狀甚苦惱。

△ 羅爸捧着一碟已經削好皮的梨進來，放到阿詩面前。

爸： 個頭唔好耷咁低……

△ 詩自然反應，稍稍坐直一點。

爸： 做緊咩呀？溫緊書呀？

詩：（敷衍）係呀……

△ 阿詩細聲哼唱着要填的歌曲，胡亂寫下一些啱音的假字。

△ Insert 阿詩把蛋醬倒入格仔餅機。

△ Insert 阿詩取出已焗起的格仔餅。

△ Insert 阿詩用刀把牛油、忌廉、朱古力醬和水果「填入」格仔餅，填不下去了，便暴力塞進去。

詩：（VO）廣東歌習慣先曲後詞，我哋會講「填」詞，而唔係作詞、寫詞，即係將一個個字塞入去啲窿窿到。總之我就塞住啲啱音嘅假字先，之後再慢慢改啦……

△ 回現實，阿詩邊想歌詞，邊伸手拿水果吃。

　　△ 她突然感受到一雙銳利的目光在身後緊緊盯着她，猛然回頭，驚見羅爸原來一直在她身後盯着她看。

詩：企喺度做咩呀你……

爸：你阿媽叫我睇下你做咩呀？

詩：……咪話溫緊書囉……

爸：你阿媽叫我問你溫緊咩喎……

詩：中文……

爸：吓？中文都使溫㗎咩？哦……媽咪呀，佢話溫緊中文喎……

　　△ 客廳外，羅媽邊做家務邊碎唸。

媽：（語重深長）阿妹，驕兵必敗呀……成日以為自己好叻，搞搞震，升唔到大學，你一定後悔。

爸：阿媽叫你唔好搞搞震……

詩：嗯，嗯，嗯～（哼起她正在填的那首 demo 來）

　　△ 阿詩本來想敷衍羅爸隨口虛應，但因為旋律已聽到很入腦，不期然哼了上來，愈哼愈起勁，對着羅爸唱起這首未有歌詞的歌來。羅爸呆了。

爸：媽咪呀……阿妹好似有啲事喎……（轉身就走）

　　△ 阿詩邊想邊把一些零碎的字詞寫在紙上。

詩：（VO，想歌詞）飯菜六客……讓我任夾……可惜是牛雜……

大 蒜……肉 蟹 白 灼 白 菜……調 味 得 太 辣……烚……夾……仲
有咩字?

　　△ 阿詩發現很難再押韻,因為「烚」、「夾」這種入聲字很少字,
苦惱。

場 **12**

時：日（2005 年）
景：學校舊禮堂台上
人：阿詩、豬精、丸丸、何雞

　　△ 丸丸拿着阿詩寫好的歌詞看，看得皺眉頭。

丸：我唱「母」定「女」話？

詩：何雞唱母，你唱女。

丸：呢個咩字？

詩：（一看）哦……「炆」與「焓」呀。

丸：（質疑地讀出）「逐課大意 / 熟記未夠 / 胡亂炆與焓 / 容易」……得唔得㗎？

詩：（緊張地解釋）其實呢，首歌係講個阿媽怪個女讀書唔成，個女又怪返阿媽煮餸難食，之後就開始鬧嚟鬧去……

　　△ 坐在鋼琴的豬精等得有點不耐煩。

豬：不如試咗先啦。

　　△ 何雞全程沒有說話，冷冷看着她們三人。

　　△ 豬精開始彈奏。

家常便飯
麗英、陳書昕

電影原聲帶《家常便飯》

作曲：胡曼璐　　填詞：黃綺琳

主唱：麗英、陳書昕

母：盡快夾餸，白菜就凍，整天像迷夢

女：垃圾飯餸，沒意欲碰，成日逼我亦無用

母：別碰別碰！盡意為你，從來沒有盼被看重

女：逐個夜晚料理飯餸，也不算繁重

母：日要受氣，夜要就你，從未申訴話難受

女：若覺受夠，若覺倦透，無妨學會撇下遠走！笨！

△ 丸丸終於忍不住，開聲質疑阿詩的歌詞。

丸：點解咁樣突然間……（大聲）「笨」？

詩：喂，個音係咁㗎喎，你問返作曲人吖嘛……

豬：吓？啲字你填㗎嘛！

詩：咁你話嗰個位應該點填喇？

　　△ 阿詩、豬精、丸丸三人沉默，思考着應該怎樣改進那句歌詞。

詩／豬／丸：（思考、唱）……無妨學會撇下遠走……「唉！」／
定係加個音「吖笨」！

　　△ 一直冷眼旁觀的何雞終於開口。

雞：其實唔使個個音都有字嘅，「ah～」咁唱咗佢囉。

　　△ 眾人點頭稱是，豬精與丸丸繼續努力唱歌，並用 mp3 機錄音，
只有阿詩意識到何雞不妥。

場 13

時：日（2005 年）
景：校園某位／天台
人：阿詩、何雞、豬精、丸丸

△ 豬精、丸丸完成錄音，一臉疲憊跟大家道別。

豬： 走喇，bye-bye。

丸： 請食飯呀……

詩： 得喇得喇……贏咗有三萬蚊食死你呀……

眾： Bye ～

△ 阿詩追上何雞，拍拍她。

詩： 喂，做咩呀？

雞： 我……唔使考 A-Level 喇。

詩： 吓？咁正？點解呀？

雞： 阿媽要我去英國讀大學，有大學收咗喇喎……

詩：（一怔，不知應該說什麼）去英國，要講英文㗎喎，你英文咁差。

雞： 阿媽話去英國英文先會進步。

詩： 你讀完大學會返嚟㗎可？

雞： 嗯，到時先算啦，將來嘅嘢。

詩： 英國冇得填廣東歌㗎喎……又話一齊做填詞人嘅？

雞：去到都可以繼續填詞㗎……唔關事㗎。

詩：嗯……

　　△ 阿詩覺得失落，二人默默走着。

場 14

時：夜（2005 年）
景：阿詩家－阿詩房
人：阿詩、阿樂、電台 DJ（VO）

電台 DJ：（VO）今個禮拜數榜進入第八位！……填詞人係潘源良……

△ 家，阿詩房，阿詩邊溫書邊聽收音機，聽 DJ 講到填詞人的名字，馬上轉身想在牆上的小白板上寫下「潘源良」，見阿樂不知何時已站在小白板前看着。

△ 只見小白板上寫着林夕、黃偉文、周耀輝、方文、潘源良。

詩：望咩呀？我哋填詞界嘅嘢關你咩事呀？

樂：哦……好叻呀。

△ 阿樂沒趣離開，阿詩繼續畫「正」字記錄上榜的填詞人。

電台 DJ：（VO）第七位……填詞林夕……第六位填詞黃偉文……李峻一……周耀輝……黃偉文……填詞林夕……林夕……黃偉文……

場 15

時：晨／夜（2005 年－2006 年）
景：阿詩家－阿詩房／客廳
人：阿詩、羅媽、豬精（VO）、羅爸

△ 羅媽啪一聲，開燈，如常暴力地掀開阿詩被單叫她起牀上學。

媽：起身喇，六點半喇⋯⋯

詩：吓？

媽：夠鐘喇⋯⋯

詩：放緊暑假。

△ 羅媽這才想起自己記錯，關燈、關門，離去。

△ 阿詩睡眼惺忪爬起，摸到眼鏡，如常打開電腦 mon，去「作曲家及作詞家協會」網站按 F5，刷新頁面，看看有沒有比賽的消息。

△ 阿詩本來沒有期望，突然看到公布十首入圍名單。

△ 阿詩緊張 roll down，確認她們交的《家常便飯》落選，失望。

詩：（講電話）CASH 公布咗結果喇⋯⋯冇我哋份呀⋯⋯

豬：（VO）⋯⋯冇理由㗎喎，首歌咁好聽，係咪因為你啲歌詞拉低啲分呀？

詩：（講電話）唔知呀⋯⋯

△ 夜，羅爸、羅媽、阿詩三個人在客廳看電視，正在播放着 CASH 流行曲創作大賽。

△ 阿詩看着電視裏的人，覺得自己跟電視的物理距離愈來愈遠。

媽：而家唱歌呢啲係咩人，全部都唔識嘅⋯⋯

△ 羅媽突然說話，把阿詩拉回現實。

爸：呢啲邊係歌嚟㗎？好似唸經咁⋯⋯ 同 Sam Hui、葉振棠嗰啲爭幾遠。

△ 羅爸轉台，詩沒有反抗，若有所思。

場 16

時：夜（2006 年）
景：阿詩家－阿詩房／彌敦道銀行閘外
人：阿詩、何雞（Skype 畫面）

△ 接上場，阿詩獨自在房內對着電腦。

△ 是「作曲家及作詞家協會」網站內的一個唱片公司、音樂製作公司列表。阿詩如獲至寶，馬上開了一個 Excel，把公司的名稱 copy and paste，再找每間公司的 email 貼到 Excel 上。

詩：（VO）唱片公司，唔會登報請填詞人，大學又冇填詞系，到底填詞人係點入行㗎呢？我唔知其他填詞人係唔係好似我咁做，但係呢個好似係最直接嘅方法……

△ 電腦熒幕及鍵盤、滑鼠的快節奏剪接。

△ 阿詩開了一頁新的 Word，在上面打着自薦的草稿：「敬啟者：」「填詞人自薦」。阿詩對實用文的格式不熟，馬上翻開高考中化試卷對照。

△ 想了一想，又把較正式的標題改成「需要填詞人嗎？」。

詩：（邊打邊碎碎唸）我從 CASH 看到你的 email，冒昧打擾。請問有歌需要填粵語詞嗎？附件是我的改編歌詞作品。

△ 阿詩快速地把草稿剪貼在 email 上，又剪貼着 email address，草稿了 150 多封 email，仍小心翼翼地不敢按下 send。

△ 猶豫間，Skype 響起，是何雞找她。

△ Skype 畫面見何雞，背景是下午。

雞：（Skype）喂，我兩個 roommate 真係好煩囉……佢哋覺得自己
唔煩嗰下最煩呀……

詩：你話如果我 send email 畀啲唱片公司呢……交《家常便飯》好
唔好呀？

雞：（Skype）唔好，會嚇親人。

詩：咁我會寫明叫佢哋淨係留意歌詞……

雞：（Skype）即係叫人唔好聽個曲，淨係聽個詞？邊有得咁㗎？

詩：咁我交改編詞算喇。

雞：（Skype）我真係諗緊好唔好自己搬出嚟算喇……上網啲嘢都已
經全部我搞，唔該都冇聲……（何雞的抱怨成了背景聲），要搵過
間屋……不過唔知我阿媽肯唔肯……

△ 阿詩見收件匣有很多回覆電郵，緊張點開。

△ 電腦畫面，全都是指 email address 錯、送件 failure 彈回頭的
email。

△ 阿詩失望。

△ 千禧年代香港樂壇盛況 montage。

△ 彌敦道銀行閘外貼滿 my little airport 及其他歌手的演唱會及唱片海報。海報突然被撕下，是阿詩偷偷趁沒有人時收集海報。

△ Insert 阿詩把 my little airport 的海報彩頁貼在家牆上。

場 17

時：夜（2006 年）
景：填詞班 studio
人：阿詩、魯 Sir、Creamy、Tony 叔、珊姐

△ 阿詩有點不確定地走進一個裝潢老舊的錄音室，好奇地觀察。

△ 一個過期藝術家打扮的中年男人（魯 Sir）走出，友善地迎接阿詩。

魯：係咪夏季填詞班㗎？

詩：係呀……

△ 魯 Sir 見阿詩一臉迷茫，再向她確認。

魯：係待業培訓計劃吖嘛？冇錯嘛？

詩：係呀。

△ 阿詩跟着魯 Sir 走進，阿詩留意到教室一角放着很多獎盃。

△ 講台上，魯 Sir 威風凜凜地開始講課。

魯：歡迎大家嚟到待業培訓計劃夏季填詞課程，我係魯永康，你哋可以叫我魯 Sir，呢個學期會先同大家講一啲填詞嘅基本技巧……各位同學介紹下自己。

△ 原來台下只有小貓三四隻，阿詩坐在另外三個同學 ——
Creamy、Tony 叔、珊姐中間。

Creamy：（怕怕羞羞）Creamy，平時有玩下 cosplay，想玩同人歌，試過將日文版改中文版，所以都想學下填詞。

Tony：我改好多詞嘅，你見論壇最勁嗰啲改詞都係我寫㗎喇，（自豪）包括董伯伯嗰首《腳與痛的邊緣》，講到呢度我諗大家都知我係邊個啦？

　△ 在場人士面面相覷，根本沒有人聽過這首歌。

Tony：⋯⋯其實我有幾個名嘅，「詞个達爾文」都係我。

　△ 在場人士，都沒有聽過，不懂反應。

魯：（轉話題，對珊姐）呢位同學，你呢？點解想學填詞呢？

珊：呢排得閒啲，搵啲嘢學下，增值下。

魯：你呢？

詩：我啱啱考完 A-Level 等放榜，之前都有改歌詞⋯⋯

魯：好，咁我想問下大家，在坐各位，有邊位係打算「入行」做填詞人㗎？

　△ 阿詩沒有多想就舉手，之後才發現只有她一個人在舉，有點不好意思，縮回。

魯：唔使怕醜喎⋯⋯點解你想做填詞人呢？

詩：⋯⋯因為填詞係我最擅長嘅嘢⋯⋯有時寫寫下有一兩句，覺得自己寫得幾好，好有滿足感⋯⋯

魯：我唔係問你點解鍾意填詞，係問你點解想入行。

詩：……（思考）因為我唔想畢咗業之後要搵份自己冇興趣嘅工……我想用自己鍾意做嘅嘢去……（想不到適合的詞彙）搵錢……

△ 另外幾個同學聽到「搵錢」有點驚訝阿詩如此坦白，有點譁然。

Tony：港女真係好現實。

魯：唉，咁就真係唔好意思喇，阿 Sir 可以好肯定話畀你知，做填詞人係搵唔到錢㗎。咁你仲想唔想「入行」呀？

詩：……想。

△ 魯 Sir 一副智者模樣，笑笑，拿出一疊筆記，走近派給眾人。

Tony：（拋書包）而家影印書，計侵犯版權㗎嘞，印多過唔記得幾多％……

△ 魯 Sir 扮聽不到，在白板上寫上「押韻」兩個字。

魯：好喇，第一堂我哋講「押韻」，有冇人覺得歌詞係唔使押韻㗎？

△ 只有珊姐舉手。

魯：一個！（對珊姐，懶搞笑）押韻係主流呀，我哋寫流行曲最緊要係緊貼個主流呀吓！咁有冇人可以講畀我知點解歌詞要押韻呀？

Creamy：順口啲。

Tony：易記啲。

詩：……押韻……聽落好似有道理啲。

魯：Exactly 呀！非常好！「未食端午糭，寒衣未入櫳」……（突然指着 Tony 叔）

Tony：……（一嚇）「風吹雞蛋殼，財散人安樂」。

　　△ 魯 Sir 突然指 Creamy。

Creamy：「大蝦細，畀屎餵」。

詩：「恭喜發財，利是逗來」。

　　△ 魯 Sir 望向珊姐，珊姐耍手擰頭。

珊：我唔識㗎……

場 18

時：夜（2006 年）
景：阿詩房／阿樂房
人：阿詩、阿樂

△ 阿詩見收件匣有一封回覆她自薦填詞人的信，寄件人叫 Wong Hiu Tung。

△ 點開郵件，內容只寫了「try try」，附件是一首叫「demo1」音訊。

△ 阿詩扭開 speaker，一首只有女聲在 lalala 的歌播出，阿詩專心聽着，興奮得心跳加速。

詩：（VO）呢首係一首真正嘅流行曲⋯⋯呢首係一首未有歌詞嘅流行曲⋯⋯呢首歌將會由我填詞！多謝 Wong Hiu Tung！多謝黃曉彤！

△ 阿詩在房內開心得想大叫，Skype 打給何雞對方又沒有接聽。

△ 阿詩走出房，門縫見樂房門未關燈，直接開門。

詩：（分享喜悅）我終於⋯⋯

△ 阿樂緊張關掉 mon（暗場：阿樂正在跟丸丸 ICQ 聊天）。

樂：唔識敲門㗎？

詩：唔識鎖門㗎？我啱啱收到一首歌⋯⋯我可以填詞喇！係一首完全未有歌詞嘅新歌！勁唔勁呀？

樂：（冷冷）哦，咁點呢？

詩：你唔係話自己鍾意歌詞咩？你會唔會想試寫吖？

樂：我鍾意聽咋⋯⋯冇話鍾意寫。

　△ 阿詩沒趣，關門。

場 19

時：夜至晨（2006 年）
景：阿詩房／歌詞畫面
人：阿詩、羅媽／阿詩 MV 造型（幻想）

△ 黑夜中，《髮菜歌》啦啦聲的 vocal 聲迴盪着，剛剛洗完澡、頭濕濕的阿詩坐在牀上，開始填詞，先用 xxx 記低字數，寫在筆記本，再把零碎的啱音詞語寫下。

△ 一邊女聲 Vocal 唱，一邊出歌詞畫面。

電影原聲帶《髮菜歌》

作曲：謝雅兒　　填詞：黃綺琳
主唱：鍾雪瑩

深灰色的小花到處開

那些天空花園為何亂蓋

如果一起去看海

不想看到佈滿大象　大石與木材

天空海鷗不懂如何被愛

由手指出發 由沙粒出發 只能期待

情信已太稀有像髮菜

△ 小花從深黑色、深黑色、變深黑色，最後是深灰色，女生走過，MV 感覺畫面。

詩：（VO 唱）深黑色……深黑色……深黑色……深灰色……的小花到處開

△ 阿詩到海邊吹風，走在沙灘上。

△ 突然出現「大石」。

△ 突然坐到「木材」上，阿詩疑惑眼神。

△ 「天空海鷗」空鏡。

詩：（VO 唱）天空海鷗不懂如何被愛

△ 阿詩在沙灘挖開沙，突然出現一封情信，開心。

△ 阿詩感到打開情信，一打開，見是一小撮髮菜，疑惑眼神。

△ 阿詩穿了外套在電腦面前苦惱，完全控制不了歌詞內容。

詩：（VO）就得個音嚟，又就唔到個韻……畀個 melody 牽住鼻子走，寫到歪晒，詞不達意……

△ 電腦歌詞畫面：

仍很怕碰壁所以快樂藏眼角

仍很怕道歉所以未熱情探索

習慣彬彬有禮略嫌造作

xxxxxx（未綻放的夕陽）

仍很怕浸死所以會盡情吃喝

仍很怕大雨拖到最後才發覺

望見灰色操場　聚滿很多愛侶

就似黑色傀儡有幻覺

△ 東拼西湊，整篇歌詞終於寫完，只差一句仍是 xxxxxx。

詩：（VO）上次填豬精首歌又係咁，「臘鴨牛雜任夾合格」最後放棄……而家眼角、探索、造作、吃喝、發覺……「喝」「覺」低音係咪冇字㗎？咁點算？唔通要成首重頭嚟過？

△ 阿詩對着電腦呆坐，光影流轉，天開始亮了，看看時間，不再堅持，認命。

△ 把歌詞中本來的 xxxxxx 刪掉，改成「未綻放的夕陽」。

詩：（VO）原來有啲韻，你一開始揀咗，就注定冇辦法一韻到底。

△ 阿詩心急，決定還是 send 出 email，交稿給黃曉彤。

△ 字幕：Chapter 3：情歌

場 20

時：夜（2006 年）
景：填詞班 studio
人：阿詩、魯 Sir、Creamy、Tony 叔、珊姐

△ Creamy、Tony 叔、珊姐三人圍着阿詩印出來給大家看的《髮菜歌》歌詞研究。

魯：（走進）好喇，開始上堂喇。

Creamy：阿詩填咗首原創歌。

魯：係咩？你邊度搵首歌返嚟㗎？

詩：……我上網問啲作曲人攞歌，（有優越感）其實今次係我第二次填原創㗎喇，不過呢首似樣啲。

△ 魯 Sir 接過歌詞看，陰陰嘴笑，令阿詩有點緊張。

魯：（神神秘秘）你有冇聽過咩叫 0243 ？

詩：0243 ？冇呀……

魯：你哋其他人呢？

△ 幾位同學都搖頭表示未聽過。

魯：（問阿詩）咁你平時係點填詞㗎？

詩：我聽住首歌播出嚟 mark 低有幾多粒字，之後亂咁塞啲啱音嘅字落去，再慢慢換返啲啱意思嘅字……

魯：（冷笑）填詞唔係咁填㗎，你咁樣係搞唔明啱唔啱音嘅問題㗎。

△ 魯 Sir 在白板上寫上「0243」，一笑，故意講得很快，根本不想學生聽得明。

魯：廣東話話就話有九聲，其實只係有六個音階，後面三個係入聲字嘅三個音階。咁六個音階入面呢，填詞其實大概只係分四級，0243，你就當係填詞人嘅 sol-fa name 啦。0243 呢四個音階，你練熟咗就可以代入所有音樂。明唔明呀？

△ 同學們聽不懂，只有阿詩像發現新大陸似的。

詩：原來係咁！

魯：（驚訝）你真係明？

詩：明呀！

魯：（一輪嘴）4334243 024 243……

詩：（開心回應）4334243 0320！

珊：（舉手）係咪即係 30624700 呀？

魯：錯呀，淨係可以用呢四個數字（指指白板），所以係……

詩：（搶答）30224300

魯：嗯……羅穎詩！

詩：（自行翻譯起來）023！

魯：（一怔）唔係呀……你聽我講……

詩：（思考）024……4343……

魯：（沒好氣）總之大家多加練習，下堂我哋正式進入實戰！

△ 阿詩發呆，覺得自己進入了另一個境界。

△ my little airport《在動物園散步才是正經事》前奏響起，帶落下一場。

場 21
時：日／夜（2006 年）
景：街／各處
人：阿詩、環境人物

△ 《在動物園散步才是正經事》音樂持續，阿詩抬頭望路牌、街名、大廈名全部由中文字變了 0243 數字，覺得有趣。

詩：（VO）我終於知咩叫啲音喇！發明呢個方法嘅簡直係偉人！

場 22

時：日（2006 年）
景：街
人：阿詩、丸丸

　　△ 阿詩入神地把 0243 代入《在動物園散步才是正經事》的旋律，歌曲由背景音樂變為阿詩的哼唱。

詩：（邊想邊哼）……443 04340442，443 02424334

　　△ 阿詩身旁的丸丸沒有察覺阿詩的異樣，自顧自地跟她聊天。

丸：喂，你去唔去 O-camp 呀？

詩：400 043440……

　　△ 阿詩沉醉在歌詞世界，沒有回應。

丸：（試探）咁你之後係咪會住宿舍㗎？

詩：0433 4202433……

　　△ 阿詩繼續唱歌，丸丸疑惑地順着她的眼神看過去，什麼都沒發現。

場 23

時：日（2006 年）
景：阿詩家
人：羅爸、羅媽、阿樂、阿詩

△ 一家人吃飯，阿詩聽每個人說話都自動翻譯成 0243。

爸： 323 32 224！（今日啲豬肉就熟喇！）

媽： 34！333 243！（黐線！不嬲都熟㗎啦！）

爸： 3202，233224……304！（豬肉唔熟，食咗好大鑊㗎……生蟲㗎！）

樂： 42304……3334334。（你哋好煩呀……餐餐都拗呢啲嘢。）

△ 阿詩看着他們三人對話覺得有趣。

爸：（轉話題）22 33 02433，4334 333！（食飯左手扶住個碗啦，隻手好似跛咗咁！）喂！食飯攞起個碗啦，隻手好似跛咗咁！

△ 阿詩終於回過神來，左手拿起飯碗，傻笑。

場 24
時：日（2006 年）
景：阿詩房
人：阿詩

△ 阿詩回覆 Wong Hiu Tung 的 email。

詩：（VO，邊打字）Hello，請問上次首歌詞你覺得點呀？我最近學填詞，學咗個新嘅填詞方法，功力大增⋯⋯

△ 阿詩想了想又把「功力大增」刪掉。

詩：（VO，邊打字）我可以填多個版本畀你。

△ 阿詩打開 Word 打出女聲 demo 的 0243，背景音樂轉成另一韻腳歌詞的 demo。（展示阿詩第一次重填這首歌）

場 25

時：日（2006 年）

景：大學校園

人：阿詩、宅聰、Terry、阿怡、Emily

△ 大學迎新活動，阿詩與三個穿着同樣 camp tee 的同學站在暗角，排頭位的是 Emily、第二是阿怡、第三是 Terry、第四是阿詩。

Emily：（拿出入筆芯電的小風扇，開動）好熱呀！

怡：我都有個呀……要唔要呀？

△ 阿怡也拿出自己的小風扇，向後傳給 Terry。

Terry：唔使喇……（把小風扇給阿詩）

詩：唔該晒……

△ 四人共享兩把小風扇。

△ 突然，另一隊做「鬼」，穿着不同顏色 camp tee 的同學鬼鬼祟祟跑過。

Emily：（細聲）有鬼呀……

△ 四人緊張，靜悄悄向後退。

△ 排最尾的阿詩背撞到另一個人（宅聰）的背，二人一嚇，見對方都穿着同色衫，原來是隊友，安心下來。

詩：而家安全喇！

Terry：咁 hea 下先啦⋯⋯

　　△ 阿詩見宅聰似被排斥在外，有點不好意思，主動跟他説話。

詩：⋯⋯你熱唔熱呀？一齊吹吖⋯⋯

聰：我 okay 呀，其實呢啲風扇仔個功率好低，好唔環保㗎。

　　△ 宅聰從懷中拿出一把摺扇，為眾人搧風。

聰：係咪涼好多呀？

眾：唔該晒。

Terry：（細聲問詩）佢係⋯⋯

聰：（擺明聽到）聯合書院生物系，我叫宅聰。

Terry：Hello 宅東⋯⋯我係 Terry。

聰：宅聰。

Terry：唔好意思。

詩：（問宅聰）你劫唔劫呀？我哋自己嚟得㗎喇。

　　△ 阿詩接過宅聰手上的扇，一邊為眾人搧風，一邊跟宅聰聊天。

聰：唔該，聯合書院生物系，我叫宅聰。

詩：我叫阿詩。

Emily：你哋兩個同系㗎喎⋯⋯

聰：哦，係咩？

怡：我見你呢幾日都自備餐具，好環保呀。

聰：舉手之勞啫……其實我有多幾把扇呀，畀你用吖。

　　△ 宅聰從懷中多拿出一把紙扇。

　　△ 宅聰與阿詩肩並肩靠着牆，搖着紙扇搧風。

場 26

時：日（2006 年）

景：Cafe

人：阿詩

△ 阿詩用手提電腦打開 email，插上 earphone，按下播歌，前奏響起。

電影原聲帶《秘密情人 假日文（demo）》

作曲：謝雅兒

主唱：Chris Lee

詩：（VO）黃曉彤始終都冇覆我 email，不過唔緊要，有一個叫 Chris 嘅作曲人 send 咗一首新歌畀我。

△ 前奏完結，進入 vocal 部分，是一把男聲，用假日文唱出旋律，阿詩聽了覺得懷疑。

詩：（VO）聽多幾聽，發現啲日文係假嘅……

△ 阿詩一邊聽，一邊嘗試把 0243 的數字打在 Word 上，但因為 laptop 上的數字鍵分隔太開，打得很不就手，阿詩要經常按停旋律重播。

場 27

時：日（2006 年）

景：阿詩房／填詞班 studio

人：阿詩、阿樂、丸丸／阿詩、魯 Sir、Creamy、Tony 叔、珊姐

△ 接上場鍵盤特寫，家中的 desktop keyboard number pad，一隻手飛快地在上面輸入 0243。

△ 阿詩沒有開燈，重複地聽着 demo，對着電腦將數字逐個換成中文字，阿詩一邊填，一邊想起上填詞班的情景。

△ 白板上寫着「情歌」兩個字。

魯：大家知唔知道點解流行曲多數都係情歌呀？

詩：因為唱歌係想抒發感情……

魯：係喇，抒情文你哋聽過啦？仲有咩文呀？

Creamy：說明文、議論文、描寫文……

△ 珊姐認真地在筆記本上抄筆記。

Tony：唔係喎……我寫開諷刺時弊嗰啲唔係情歌喎……

魯：係囉，所以我話流行曲囉，你寫嗰啲流唔流行吖？（繼續講自己準備了的內容）咁情歌裏面，更加主流呢就係苦情、悲情嘅歌喇？

你覺得點解呀？（指阿詩）

詩：……Er……因為唔開心先需要抒發下……

魯：講得好好呀。因為你有拖拍，你開心，你出去同女朋友行街睇戲食飯，你都唔得閒聽歌啦，係失戀嘅人先會有嘢做，一個人喺屋企聽歌……所以你想入行吖嘛，你最緊要練習好寫苦情歌……

△ 時空過，天色漸暗。

△ 阿詩站起想開燈，卻聽到房外有聲，好奇開門，往外一看。

△ 房門一打開驚見丸丸跟阿樂在卿卿我我，受到重大驚嚇。

詩：你做乜喺度喋！

樂：你做乜返嚟呀？

丸：（怪阿樂）你又話佢喺宿舍？

詩：你哋點解……點解會咁喋？

△ 丸丸生阿樂的氣，覺得他安排不周，黑面走開。

樂：（語重深長）呢單嘢而家得你知喋咋，你唔好周圍講呀。

詩：（驚魂未定）……點解會咁喋？

樂：你唔好同阿爸阿媽講呀，打死你呀。

詩：好怪呀……丸丸係我同學嚟喋……你哋唔好入我房呀！

　　△ 阿樂低聲下氣地哄丸丸，丸丸又向阿樂撒嬌，阿詩看得很不習慣，毛管直豎，眉頭大皺。

詩：（VO）到底我阿哥點解會鍾意丸丸？丸丸又點解會鍾意我阿哥嘅呢？

場 28

時：夜（2006 年）

景：Cafe

人：阿詩、Chris

△ 接上場，阿詩望着坐在她對面的男子 Chris 出神。

△ Chris 看着印在 A4 紙上的歌詞，終於有結論。

Chris：你都寫得幾快嘅⋯⋯不過，你啲歌詞有一個問題，就係冇乜感情。

詩：（不服氣）咩叫冇感情？邊句冇感情呀？

Chris：我諗係因為你個寫法好唔直接呀，睇都睇唔明，咁點樣感動人呢？

詩：我唔係好明你唔明啲咩⋯⋯

Chris：（突然想通）哦，你係咪冇拍過拖呀？

詩：（死撐）唔係呀，有呀，我拍好多拖㗎。

Chris：咁都好啲，（認真）未拍過拖嘅人真係千祈唔好做創作呀⋯⋯

詩：（害怕）會點㗎？

Chris：好災難㗎⋯⋯

詩：真係㗎？

Chris：因為所有藝術都係關於「愛情」同埋「死亡」㗎嘛。

詩：……咁你死過咩？

　　△ Chris 無言以對，思考着，覺得阿詩講得有道理。

Chris：你啱……唔一定要死過先識寫死，拍過拖都唔一定識寫愛情……創作最緊要係觀察力高，夠敏感！

場 29

時：日（2006 年）
景：大學校園
人：阿詩、宅聰、大學同學情侶數

△ 宅聰把垃圾桶內的膠樽、廢紙撿起，自發做垃圾分類義工。

△ 路過的同學都是一對對的情侶，有人以為宅聰是清潔工，把手上要丟的垃圾直接交給他。

詩：（VO）唔通我真係唔夠敏感？

△ 阿詩暗暗觀察着宅聰，宅聰察覺到阿詩的視線，打招呼。

詩：你喺度做咩呀？

聰：分垃圾囉。

詩：使唔使幫手呀？

聰：好呀……

△ 阿詩坐到宅聰身旁跟他一起分垃圾。

聰：你仲未發現呀？

詩：發現咩呀？

聰：你張身分證呢？

△ 阿詩掏出錢包，想找身分證，找不到，大驚。

詩：去咗邊呀？

　　△ 宅聰從口袋掏出一張身分證，遞給阿詩。

聰：你今朝漏咗喺 U-lib 影印機⋯⋯你真係成日都冇發現呀？

詩：咁你見到唔即刻搵我？

聰：諗住嚇下你⋯⋯等你最需要我嘅時候先拎出嚟吖嘛⋯⋯

　　△ 宅聰的說話有點調情意味，阿詩以為自己聽錯，

詩：你都傻嘅！我點知張身分證喺你度呀？

聰：⋯⋯你生日同我個 ex 同一日。

詩：吓，真係㗎？

聰：講笑咋，我都冇拍過拖。

詩：（隨口）哼⋯⋯仲諗住話你生日同我未來男朋友一樣添。

聰：吓？

　　△ 阿詩剛好遞上一個膠樽，宅聰接過，兩人同時拿着膠樽，誰都沒有放手。

　　△ 二人對望，彼此之間好像應該要有愛情感覺。

　　△ 二人拖着膠樽散步的背影。

場 30

時：夜（2006 年）
景：阿詩家－房／大學校園
人：阿詩、何雞（電腦畫面）／阿詩、宅聰（歌詞畫面）

△ 阿詩一邊填詞，一邊與何雞連 Skype。

△ 阿詩偶爾播出《秘密情人》demo，又按停。

雞：（Skype）喂，仲係呢首歌？要填幾耐呀？就嚟我都識得背喇。

詩：個作曲人話睇唔明我寫啲嘢喎，唔好話佢理解能力低？

雞：（Skype）如果係佢問題⋯⋯咁你又改？

詩：唔好講呢啲衰嘢喇⋯⋯

雞：（Skype）你知唔知豬精有拖拍呀？

詩：係人都知啦，呢個都唔夠爆呀⋯⋯你知唔知丸丸都有拖拍呀？

雞：（Skype）吓？唔係呀嘛。

詩：都未算爆呀，嗱⋯⋯我講畀你聽你唔好爆出去呀。

雞：（Skype）你講啦！

詩：丸丸同我阿哥一齊咗！

雞：（Skype，震驚）咩話？丸丸同你阿哥一齊咗？

詩：唔好咁大聲呀，我阿爸阿媽唔知㗎！

雞：（Skype）丸丸佢係咪太想拍拖呀⋯⋯你阿哥⋯⋯no offense
呀⋯⋯但係你阿哥⋯⋯

詩：唔緊要呀，你 offend 吖。

雞：（Skype）英國好多靚仔，我都係睇定啲先喇。

△ 宅聰傳來 MSN 訊息：Hi。

詩：係囉，睇定啲先。

△ 《秘密情人》廣東歌詞版，配合阿詩、宅聰在學校的甜蜜互動

△ Insert 阿樂與丸丸在家甜蜜互動

△ 《秘密情人》歌聲帶落下一場。

秘密情人 廣東話（demo）
Chris Lee

電影原聲帶《秘密情人 廣東話（demo）》

作曲：王建威　　填詞：黃綺琳

主唱：Chris Lee

我也很想　沉睡到天亮

夢裏窺看着你　令人缺氧

不敢再多想

與你譜出　全新的去向
像看見家裏　那次景象
敞開了心窗

長住廢墟裏你共我一對
有稀客路過哪用怪罪誰
情愛聚滿玻璃裏
這快樂如垃圾乾脆

甜蜜似家裏秘密那一對
某天我共你結伴老幾歲
願我今晚以後能共你鬥嘴
不想閉目只要掛念誰

場 31

時：夜（2006 年）
景：Cafe ／大學校園
人：阿詩、Chris ／阿詩、宅聰

△ Chris 看着阿詩的新版歌詞，點頭覺得滿意。

Chris：進步咗好多喎。

詩：咁係咪會錄呢個版本呀？

Chris：我愈聽愈覺得呢首真係唔止 demo 水平，可以放入我嚟緊嗰隻 album 度！

詩：（驚喜）咁你隻碟本書仔係咪會寫我係填詞人㗎？

Chris：梗係啦。

△ Insert 阿詩豪邁地一下抱向宅聰，像大富豪泡舞小姐一樣親了一下宅聰的臉。

Chris：不過我想出國語碟，國語歌始終個市場大啲……

△ Chris 這句説話把阿詩從天堂拉到地獄。

△ Insert 阿詩突然黑臉，對宅聰冷淡。

詩：但係我填咗廣東話喎。

Chris：（看着歌詞）係咪可以直接唱做國語㗎？

詩：（緊張）梗係唔得啦，啲韻都唔同。

Chris：咁我錄嗰時執一執，我同你 co-write 囉。

詩：（激動）唔好呀！我自己執！我自己執！國語我都識填㗎！

　△ Chris 見阿詩激動，不明所以。

場 32

時：日／夜（2006 - 2009 年）
景：大學各處／阿詩家
人：阿詩、宅聰／羅爸、羅媽、阿樂

△ 阿詩在大學用 laptop 把《秘密情人》的廣東話改成國語。

詩：（VO）Chris 話廣東話你都填咗啦，改做國語容乜易吖！寫國語詞……對我嚟講最難係寫乜都好似得，有咗呢個自由度之後，我反而唔知應該寫乜……迷茫。

聰：你講咩話？

△ 原來宅聰一直坐在阿詩對面看書，二人一邊各自工作，一邊約會。

詩：我冇講嘢呀。

聰：係咩？我聽到你口噏噏咁……

詩：（煩躁）咁我寫緊歌詞吖嘛，可能唔小心唱咗出嚟囉，得唔得吖？

聰：你估你大概幾點寫完？

詩：你催我呀？你寫得好快㗎？你係我老細呀？

聰：預下啲時間啫。

詩：四點半囉。

△ 宅聰不出聲，繼續看書。

△ 時空過，montage 阿詩寫歌詞，熒幕上數字變成中文字。

△ 特寫按下 email send out。

詩：寫完！交咗！

△ 已轉夜景，阿詩心情大好，對宅聰的態度完全不同。

△ 阿詩緊緊抱着宅聰不放。

聰：七點喇喎，你唔係要返去喇咩？

詩：今日先見得一陣……（打電話回家）喂，我唔返去食喇！（掛線）搞掂！

△ 阿詩牽着宅聰的手，心情輕鬆地離去。

△ 羅爸、阿樂對着一桌飯菜，羅爸電話掛線，失望。

爸：好啦好啦……（掛線，大聲跟羅媽說）媽咪……阿妹話唔使等佢喇喎！離晒大譜！

媽：（OS）衰女包！

樂：（帶點興奮，伸手問羅爸拿錢）話咗㗎啦。

爸：（塞五百蚊給阿樂）衰妹！冇啲時間觀念！

樂：多謝晒！

△ 羅爸、羅媽、阿樂三人默默吃飯，阿詩的座位放了碗筷，空着。

△ 字幕：Chapter 4：demo 歌詞

場 33

時：日（2010 年）
景：街／住宅信箱
人：阿詩、Chris（VO）

Chris：（VO）喂，我隻碟錄好喇，多謝你嘅歌詞呀，我寄一隻畀你吖，你畀你地址我……

　　△ 街，阿詩愈行愈快，跑了起來，急急腳趕回家。

　　△ 住宅信箱，阿詩焦急地把鎖匙插進信箱匙孔，打開，取出一唱片形狀的小包裹，是 Chris 寄來的 CD。

場 34

時：日（2010 年）
景：阿詩家－詩房
人：阿詩、CASH 職員（VO）、Chris（VO）

△ 阿詩急不及待地拆包裹，抽出，竟是隻透明硬膠盒裝的 CD-Rom，上面用手寫了十個歌名，包括阿詩寫的《秘密情人》。

△ CD 硬盒內側還攝了一張自己影印的「歌詞紙」，雖然有心思，但整體感覺土炮，阿詩有點被嚇到。

△ 阿詩正一邊跟 CASH 的職員通電話，一邊疑惑地察看着手上的唱片，手機開了擴音放在桌面上。

詩：係個作曲人寄畀我㗎，佢錄咗十首歌，入面有一首係我填詞嘅。

CASH 職員：（VO）要商業灌錄嘅唱片先可以⋯⋯

詩：商業灌錄？因為我冇跟佢哋錄音呀，我點樣先知佢哋商唔商業呀？

CASH 職員：（VO）咁你隻碟係咪有正式發行呀？（像跟小孩子解釋）要係喺 CD 舖賣嗰啲喎⋯⋯唔係你自己電腦燒碟。

詩：咁即係我而家都唔可以登記做 CASH 會員？

CASH 職員：（VO）唔好意思呀，真係要商業灌錄先符合資格呀⋯⋯

又或者你嗰首歌有三次公開表演過都得嘅……

詩：好，唔該你。

△ 阿詩激動地跟 Chris 講電話問責。

詩：我問咗喇！冇得入會呀！你又話咩你出碟，你咁樣都唔係出碟！

Chris：（VO）呢隻 demo 碟嚟㗎。

詩：其實咩嘢叫 demo……之前有另一個作曲人都 send 咗首叫 d-e-m-o 嘅歌畀我……

Chris：（VO）demo……即係做歌嘅時候會先做個辦先囉……做嚟賣畀啲唱片公司或者畀啲歌手、監製 feel。

詩：唉……畀你呃咗，我以為你真係出碟呀！等我頭先仲甩我啲 friend 底，去緊租 Wifi 蛋㗎嘛！

Chris：（VO）你去旅行咩？

詩：係呀，畢業旅行去台灣十日。

Chris：（VO）……咁開心？咁就啱喇……唔通真係天意？

場 **35**

時：夜（2010 年）
景：電台／走廊
人：阿詩、肥乜、上司

△ 阿詩走進電梯，回過神來才認出同電梯的潘源良與一個她不認識的男人（梁栢堅），覺得興奮又緊張。

△ 阿詩看着顯示樓層的數字不斷上升，覺得要把握時間打招呼。

詩：（鼓起勇氣，廣東話）唔好意思呀，請問你係唔係潘 San 呀？

潘：係呀，hello。

詩：我都寫歌詞……

△ 話還未説完，電梯門打開，唱片公司女職員早已站在那邊迎接潘 San、栢堅。

△ 阿詩手上拿着最佳歌詞獎座，摸摸它，有點感觸。

詩：我得到呢個獎，要多謝好多人……

△ 阿詩的上司走近，不耐煩地催促，把她從得獎的幻想中拉回現實。

上司：孻完未呀？快少少啦，夠鐘喇……

詩：就得喇……

　　△ 阿詩加緊把獎座放好，只見桌上有一排獎座，她正在剪接司儀稿，原來她在做 PA 工作。

詩：（VO）為咗可以更接近歌手或者監製，我喺電台做 part time PA，間中負責喺流行曲頒獎典禮度打雜。

　　△ 阿詩剪剪貼貼，專心工作，一把聲音傳入。

肥：（OS）羅穎詩！

　　△ 阿詩抬頭一看，是中學同學肥乜。

詩：（驚喜）肥乜？

肥：喂，點解你喺度嘅？

詩：我做 PA 呀……（見肥乜衣著有型）咁你呢……

肥：我讀完書返咗嚟香港啦，而家算係正式出道……

詩：（VO）識人好過識字，肥乜而家係歌手，我係咪應該問下佢，可唔可以畀歌我填呀？

　　△ Insert 二人在中學時的恩怨：唱聖詩，Sister Che 罵肥乜。

肥：係羅穎詩嗰邊講㗎……

　　△ Insert 肥乜坐在一邊罵阿詩及何雞。

肥：賊仔。

　　△ 回現實，阿詩有點放不下面子，沒有問出口。

詩：恭喜你⋯⋯

肥：恭喜我咩呀？

詩：出道做歌手吖嘛⋯⋯不過我嚟緊都有首歌喺台灣出喇⋯⋯

肥：咁好呀？之前太忙，我哋首歌仲未錄！

詩：（疑惑）我哋首歌？

場 36

時：夜（2010 年）
景：連上場後台附近位置
人：阿詩、肥乜

△ 女聲 demo 背景音樂。

詩：（VO）原來黃曉彤就係王曉東，王曉東即係肥乜。

△ 阿詩電腦熒幕上顯示着肥乜的歌手造型照片，藝名是「王曉東」。

詩：你做乜扮女人呀？

肥：我幾時有扮女人呀？

詩：咁你之前 send 過嚟首歌係女人聲吖嘛⋯⋯

肥：嗰個 demo singer 嚟㗎，咁女仔歌咪搵女聲唱囉。

詩：咁我填咗咁多個版本嘅歌詞你又唔覆我？

肥：都未得閒錄個 vocal，咪唔覆囉。

詩：咁你覺得我啲歌詞寫成點呀？

肥：好好呀，perfect 呀。

詩：真係㗎？咁如果，萬一⋯⋯你呢首歌賣得出，你係咪會幫我爭取用返我版本嘅歌詞先！

肥：得啦⋯⋯如果買歌唔買詞就唔賣喇！

詩：嘿，你應承咗㗎，呢首歌係真係畀咗成擔心機，用條命填㗎，有你有我呀！

肥：得喇，你好煩呀。

場 37

時：夜（2010 年）
景：Cash dinner 晚宴外 cocktail ／ Backdrop 接待處
人：阿詩、魯 Sir、Tony 叔、工作人員／ Stephy、陳謙

△ Cocktail reception，阿詩與 Tony 叔穿著得體、稍作打扮，有點緊張地觀察現場，人不多。

△ 魯 Sir 老司機狀態，邊走邊向兩位學生講解情況。

魯：（講書 mode）Er，好，咁呢，一陣間行到埋去會有張枱，咁呀，去簽到啦。咁呀，因為我就係會員，所以就免費嘅，咁你兩個就未係 member，所以就要自費六百蚊。

詩：咦……我哋上堂咪畀咗囉？

魯：係呀，唔係，我而家介紹返今晚個流程呀。其實唔使咁早到㗎，不過見你哋咁早到……我又早啲到啦。早到又有早到嘅好處啦……個 backdrop 喺度可以任影呀……

△ 魯 Sir 帶領二人影 backdrop，站好正要拍照時，身後的 backdrop 被工作人員抬走。原來時間太早，還未 set 好。

魯：唔緊要呀，一陣間大把時間影呀，而家周圍 hea 下，識下人先啦。

△ Backdrop 接待處，三人簽到，Tony 離遠見到 Stephy 在 backdrop 影相。

Tony：（驚喜）喂喂喂……見唔見到呀……嗰個係咪 Stephy 呀？

△ 只見歌手 Stephy 跟一個穿着人字拖的男人（陳謙，詩跟 Tony 都不認得他）熟絡地打招呼，聊天。

詩：係喎！

Tony：點解佢喺度嘅？佢有作曲㗎咩？

詩：有首歌係佢自己填詞㗎！

魯：（大聲，要重新得到二人注意）好喇，咁當你哋見到著名嘅音樂人，無論係作曲人、監製，定係填詞人呢，我都好鼓勵你哋去求合照㗎。因為識人好過識字，我同你哋講過㗎啦……

△ 阿詩已經急不及待想過去集郵。

Tony：咁可唔可以幫我哋介紹下呀？

魯：Okay……

△ 魯 Sir 硬着頭皮帶着二人走近 Stephy。

魯：（扮熟）Hello，喂，好耐冇見喇，點呀？最近同阿邊個……幾好嗎？

△ Stephy 跟陳謙都明顯不認得魯 Sir，一臉迷茫。

魯：不如同我兩個學生影張相吖，好冇呀？

Stephy：好呀。

陳謙：我幫你哋揸機吖

△ 三人與 Stephy 合照。

場 38

時：夜（2010 年）
景：室內／Projector 畫面
人：Jason

△ 2010 年全港公開填詞比賽宣傳片。

△ Jason 掌着唱片介紹填詞比賽參加辦法。

Jason：我係陳柏宇，各位對填詞有興趣嘅朋友，快啲參加由五大唱片公司聯合主辦嘅填詞比賽啦！參賽方法好簡單：只要買呢隻 CD，每隻 CD 入面有一個參賽 PIN 碼，每個 PIN 號有一次參賽資格。

△ Close up CD 打開有參賽 PIN。

Jason：獎品非常豐富，包括填詞人合約，想幫我下一首歌填詞就把握時間參加啦，加油呀！

場 39

時：夜（2010 年）
景：CASH dinner 晚宴
人：阿詩、魯 Sir、Tony 叔、主持（陳詠燊）、音樂人眾

Tony：（跟身旁的阿詩咬耳仔）你睇下，叫我加油呀。

詩：佢叫你唔好浪費時間呀……

魯：噓……靜少少吖。

梁：我會繼續努力，多謝各位。

△ 錄播畫面結束，畫面回到大會的桌布，眾人拍手。

主持：恭喜晒，本年度嘅最佳歌詞獎得主！今晚所有獎項都已經頒發完喇，各位可以繼續享用晚餐，一陣間仲有抽獎環節，千祈唔好行開喇……

△ 晚宴吃到一半，阿詩、魯 Sir、Tony 叔那一桌的音樂人互不相識，氣氛靜侷尷尬。

△ Tony 叔與阿詩看着隔壁桌的陣容，有點羨慕。

Tony：（對阿詩）你睇下嗰枱……全部都係我偶像。

詩：Tim Lui 呀！

Tony：嗰個係咪陳心遙呀？

詩：唔識。

Tony：咩呀遇怪魔嗰首卡通片佢填㗎⋯⋯

詩：唔識，淨係識曾紀諾⋯⋯

　△ 二人對填詞人前輩如數家珍。

場 40

時：日（2010 年）
景：機場快線站
人：阿詩、宅聰、Terry、阿怡、Emily、Chris

△ 宅聰跟大學同學們各人帶着行李箱及旅行袋。

△ Terry、阿怡站在一起，阿詩心不在焉在路邊張望，似在等待着誰人，宅聰站在她身邊陪伴。

△ Emily 像是領隊般跟大家講述是次畢業旅行的安排，分配 Wifi 蛋及零錢等。

Emily：兩個人一隻 Wifi 蛋，Terry 同阿怡一隻……宅聰同阿詩 share 一隻……

怡：Thank you……

Emily：台幣，一人一袋，每人抽起咗一千蚊台幣放咗入個 pool 度㗎喇……

△ 大家都專心聽着 Emily 的指示。

Emily：（對宅聰、阿詩）我哋最遲下班車要上㗎喇喎……

聰：（問阿詩）你問下佢仲有幾耐？

詩：（尷尬）佢話就到，應該就到掛……

聰：（對大家）定係你哋行先呀？我哋喺機場再 meet up。

Terry：唔緊要啦，仲有時間。

△ 終於，Chris 電單車到達，下車向阿詩打招呼。

Chris：Sorry…sorry，頭先去到仲未有得攞，所以遲咗少少……

　　△ Chris 急急從紙袋掏出幾隻 demo 碟和一盒新印好的卡片，想塞到阿詩手上。宅聰見二人不夠手拿，主動幫忙接過 demo 碟。

　　△ 阿詩打開膠盒，拿出卡片細看，只見上面寫着「Chris Good Good Make Music 有限公司」，還有一個解像度很低、設計非常業餘的 logo，旁邊寫着「業務發展經理──羅穎詩」。

詩：業務發展經理？咁誇張……唔好啦……

Chris：咁樣寫輸人唔輸陣吖嘛。

詩：你公司叫 Chris Good Good Make Music 呀？

Chris：寫住先咋，間公司我未開。

詩：吓？咁咪真係呃人？唔好啦……

Chris：唔緊要啦！

　　△ 阿詩從宅聰手上接過幾隻 demo 碟，猶豫。

Chris：約好晒㗎喇…你去到再打個電話 confirm 下啦，唔該晒。（鼓勵）傾到發行嘅話，你首歌一出街，你就係真正嘅填詞人喇。Thank you thank you…

　　△ Chris 離去，禮貌向阿詩同行的朋友們也揮揮手告別。

眾：Bye-bye…

怡：（問阿詩）所以你係邊日要去 interview ？

詩：……應該係大後日，到咗台北之後會離一離隊。

Terry：（驚訝）咁勁？去台灣都有得 in！

詩：唔係呀，幫個作曲 friend 拎啲歌去唱片公司咋。

聰：（為阿詩感到驕傲）啲歌佢填詞㗎。

眾：（碎嘴）勁喎 / 見工順利 / good luck...good luck...

Emily：咦，但係嗰日我哋行程係去動物園喎……

詩：唔緊要，我晏晝先去開會，我自己搭車去就得㗎喇，你哋唔使理我。

聰：我陪你吖？

詩：唔使啦，你跟大隊去玩啦。

聰：……咁你加油。

　△ 阿詩蹲下打開行李，專心地把東西塞進行李。

　△ 宅聰有點說不出的不悅，覺得阿詩把他排斥在自己的夢想外。

場 **41**

時：日（2010 年）
景：青年旅館／台北公用電話亭
人：阿怡、阿詩／柯先生（VO）

詩：（國語）喂，你好，請問是柯先生嗎？

　△ 台北路邊，阿詩穿夏季遊客裝束，戴動物太陽帽，對着抄仕筆記本上的號碼打公用電話。

柯：（VO，國語）……你好，請問哪裏找？

詩：（國語）我是之前 email 聯繫的香港的羅小姐，我到達台北了，想跟你 confirm 一下待會我三點半到你們公司嗎？

柯：（VO，國語）噢，不好意思，我們下午有排其他事情，可以提早一點嗎？

詩：（國語）吓？提早多少？

柯：（VO，國語）……嗯……一點半可以嗎？

詩：（國語，為難，看看時間）……可以呀……

柯：（VO，國語）好喔，待會見。

　△ 阿詩還想説些什麼，對方先掛線。

　△ 站在電話亭外不遠處的遊客 look 阿怡等候着，手上拿着五杯手搖飲品。

怡：行得未呀？

詩：唔好意思呀，唱片公司改咗時間呀……我而家要走喇。

怡：吓？哦……咁你搞掂 join 返我哋啦。

詩：應該唔會好耐㗎咋……

怡：喂……你杯嘢飲……

　　△ 阿詩已然拔腿走遠，只剩下阿怡一人。

場 **42**

時：日（2010 年）
景：台北街／商業大樓樓下／電梯
人：阿詩、台北客串音樂人數名、環境人物

△ 台北街，阿詩看着筆記本上的地址，尋找門牌，看着幾巷幾號有點搞不清楚。

詩：（VO）我唔知點解我會變咗業務發展經理，我唔知點解我會一個人喺台北街頭搵路，其實我淨係想簡簡單單做個填詞人咋⋯⋯

△ 商業大樓樓下，阿詩眺望大樓華麗的外觀，有點驚訝，再三確認地址。

△ 阿詩涼鞋、短褲的大學生 look 跟商業大樓進出的上班族形成強烈的對比。

場 43

時：日（2010 年）
景：台灣唱片公司會議室
人：阿詩、柯先生、高經理、唱片公司職員 Alan、Jenny

△ 落地玻璃透視着台北商業區的景觀，阿詩在會議室長桌的一端，雞手鴨腳地從布袋拿出 Chris 的 demo 碟及自己的名片。

△ 除了之前跟阿詩聯絡的柯先生外，還有幾位穿搭有藝術感、斯文的唱片公司職員，阿詩把唱片及名片一一遞上。

柯：（向詩介紹）這位是我們 A & R 部門的主管，高經理，這兩位是 A & R 的同事。

高：你好。

詩：（國語）你好，我是從香港過來的羅穎詩。

高：歡迎歡迎，以前有來過台灣嗎？

詩：（國語）和家人跟旅遊團來過一次。

高：哦……

詩：這是我們公司的作曲人 Chris 的唱片……

△ 阿詩帶了三隻唱片在身上，但對方連柯先生、高經理在內，共有四個人，派到最後一位的時候，有點尷尬。

Alan：（國語）沒關係，我們拿一片就好。

△ 柯先生接過 demo 碟，放到會議室的唱片機內。

柯：（問阿詩，國語）有沒有特別想聽哪一首？

詩：（緊張，國語）……第四首！（硬着頭，補一句）這首歌詞是我寫的。

電影原聲帶《秘密情人 國語（demo）》
作曲：王建威　　填詞：黃綺琳

主唱：陳進

某年某天　在離開之前

開門的一剎那　忽然之間

回不到從前

某時某地　某一個自己

寂寞地寫詩　詩中有你

倔強的名字

單純的白紙　跟一隻螞蟻

加一點勇氣　追逐着甜蜜

把愛放進瓶子裏

用鐵罐　來保守秘密

　　　　沒用的廢紙　從這刻開始
　　　　不怕被遺棄　在這片荒地
　　　　頭髮皮屑　用膠帶纏在一起
　　　　樹下藏着　今晚的秘密

　△ 歌聲從 hi-fi 音響中播出，經 hi-fi 放大後，錄音質素的缺點更是明顯。五個人在會議室大眼看小眼，阿詩尷尬得漲紅了臉。

　△ 歌曲終於播放完畢，柯先生用遙控器按停。

　△ 眾人聽完歌沉默，等待高經理的意見，現場氣氛尷尬，柯先生打破沉默。

柯：（禮貌）剛剛這一首歌很不錯，旋律很好，一開始哼唱的部分很 catchy 的。

Alan：對，只是國語稍為有點口音，在台灣發行的話可能沒有很合適。

高：好，所以有關發片的部分，我們還需要再討論看看，謝謝你花時間過來。

　△ 兩位職員把桌面上的兩隻 demo 碟收集起來。

詩：（對於突然被送客，有點措手不及）……哦哦……謝謝。

　△ 職員把多出的兩隻 demo 碟還給阿詩。

柯：那我們這邊有消息會再跟你們聯絡。

　△ 眾人站起送客，高經理走近阿詩關心。

高：羅小姐你住在哪間飯店？

詩：哦，我跟朋友一起來，我們住在台北發現青年旅社。

　　△ 高經理明顯沒聽過，向柯先生投以詢問的眼光。

柯：是在哪一區的呀？

詩：（國語）在那個行天宮捷運站附近⋯⋯

高：哦，那還蠻方便的⋯⋯小柯，你送一卜羅小姐。

　　△ 眾人送走阿詩，阿詩把 demo 碟放回布袋，自覺今次無功而回，沮喪。

場 44

時：日至昏（2010 年）
景：台北－商業大樓樓下／西門町／紅樓
人：阿詩、Chris（VO）、環境人物

△ 商業大樓外，阿詩失落走出。

△ 西門町，阿詩獨自在台北街頭逛，拍照，沒有跟大隊會合。

△ 紅樓外，阿詩手機響起，是 Chris 來電，猶豫片刻，接聽。

詩：（講電話）漫遊好貴㗎，長話短説，佢哋話咩口音問題，我諗都係衰咗㗎喇⋯⋯

Chris：（VO）唔係呀⋯⋯啱啱收到 email，佢哋話聽完隻碟覺得 okay 喎，仲問我有冇時間飛去台灣同佢哋傾合約！

詩：（興奮）吓？真係㗎？

Chris：（VO）係呀，真㗎⋯⋯都話要寫國語㗎啦！

詩：我寫廣東話歌詞勁好多㗎嘛⋯⋯（暗爽）而家要喺台灣出道喇！

Chris：（VO）好啦，唔講喇，返嚟請食飯啦⋯⋯

△ 阿詩掛線，心情大好。

△ 紀念品店，阿詩買搞笑紀念品，想送給宅聰。

場 45

時：夜（2010 年）
景：青年旅館／房
人：阿詩、宅聰、Terry、阿怡、Emily

△ 台北青年旅館外觀，阿詩買了幾袋夜市的小吃，推門進，見阿怡站在櫃枱。

△ 阿怡回頭見阿詩終於回來，鬆一口氣。

怡： 你返嚟喇 ⋯⋯ 做咩開完會唔打返畀我哋呀？

詩： 冇呀，周圍行下之嘛，買咗宵夜畀你哋食！

怡：（半講笑）搞錯呀⋯⋯你去咗夜市呀？

詩： 你哋今日去邊玩呀？

△ 怡與詩二人進房。

怡： 阿詩返嚟喇⋯⋯

詩： 喂！買咗宵夜畀你哋！

Terry： 吓？你自己去咗夜市呀？等我哋頭先仲諗住等埋你，今晚唔去住。

Emily：（抑壓不滿）唔緊要啦，我哋啱啱先打完邊爐，飽到死⋯⋯間邊爐要早兩個月 book 㗎。

△ 眾人你一言我一語，只有宅聰一個不出聲。

詩：講個好消息畀大家聽！我今日去唱片公司 sell 隻碟成功咗！

怡：咁勁！

Terry：即係你搵到工喇？

詩：唔係，隻碟入面有首歌係我填詞嘅，首歌出街之後我就正式成為一個填詞人，唔再係 demo 填詞人。

怡：哦……恭喜恭喜！

詩：（問坐在房間牀邊的宅聰）我叻唔叻呀？

聰：你過一過嚟吖。

△ 阿詩覺得宅聰表現古怪，有點不安地跟着他進房並關門。

聰：你買買下嘢飲行咗去邊？

詩：我個會突然提早咗……

聰：你係咪可以話聲畀我知呀？你袋走咗隻 Wifi 蛋㗎嘛？你上到網㗎嘛？

詩：我唔記得充電，我都話咗你哋等唔到我就自己去玩咯。

聰：成班人出嚟玩，你要全部人等你一個，你嘥咗我哋一日時間呀。Emily 唔好意思當面話你咋，你無啦啦要離隊打亂晒佢 plan 嘅行程呀。

詩：咁我真係有嘢做吖嘛，你哋去玩之嘛。

聰：我可以陪你去㗎，係你唔想咋。

詩：咁你都唔關事⋯⋯

聰：係你唔想你啲嘢關我事咋⋯⋯

詩：我已經咩都同你講㗎喇喎。

聰：咁你有冇 care 下人哋啲嘢呀？個個幫手買嘢，book 嘢，你就成日 free-ride，你要寫歌詞，其他人都有其他嘢做㗎！得你有夢想呀？你都冇同理心，你啲歌詞唔會寫得好㗎。

詩：你識寫咩？

聰：你可唔可以唔好咁自我中心呀？你可唔可以理下人感受呀？我想講你成日淨係諗自己，對屋企人又係，對朋友又係⋯⋯

△ 阿詩不想反駁，默默聽着宅聰罵她，宅聰的說話漸漸變成了 0243。

聰：023，4323234！（羅穎詩，你真係好自私呀！）44403，24 3430 43，30 333 334？（我對你嚟講，係咁可有可無嘅話，不如分手啦好無呀？）

詩：Okay，我有問題，sorry 囉。（頓）我諗起今日⋯⋯我買咗個⋯⋯

△ 宅聰氣得轉身摔門離去，阿詩馬上把本來要送給宅聰的搞笑紀念品藏起來。

△ 夜，青年旅館房，阿詩獨自寫歌詞。

場 46

時：夜（2010 年）

景：阿詩家－阿詩房內／外／歌詞內容／台灣街

人：阿詩

△ 房內，啪一聲，阿詩把一疊十隻雜錦碟放在桌上，原來她之前一直冒了十隻碟，想要參加比賽。

△ 阿詩逐隻碟打開，抽出 PIN code。

△ 電腦熒幕，阿詩輸入 CD 入的參賽 PIN code。

電影原聲帶《填詞比賽歌曲》

作曲：王建威

（電影中，阿詩唱出《填詞比賽歌曲》的 0243，以下為劇本中的歌詞版本。）

《瑪莉從沒小綿羊》

參賽者：羅穎詩

小瑪莉從沒信仰

每日看家中信箱

夢裏的一隻綿羊邁向牧場
心裏有大太陽可照亮
陪伴你和我　風和霜
期望鑄出銅像

還是慣於　講慘情故事
冬至那天　飄雪驟至
騎着綿羊　終於也可以
長夜裏無懼跌低數千次
埋沒我其實也不太在意

△ Timelapse 阿詩對着電腦寫歌詞，桌面上多了幾本字典、與填詞有關的書籍、填詞班的筆記、自己手寫在筆記本的文字，偶爾站起在房內踱步。

△ 手指飛快地在 number pad 上輸入 0243 的數字，已進入填詞 mode。

△ 她埋頭苦幹寫歌詞，表達自己此刻（被 Chris 出賣）的感受，歌詞內容影像化。

△ Insert 台灣街，下雨，阿詩被宅聰罵完，獨自想哭想哭的拿着傘走過，看雨落下，像下了文字，阿詩打噴嚏。

詩：（VO）我覺得有少少⋯⋯唔舒服。

△ 填詞比賽歌曲加入重金屬打鐵聲，凌晨兩點，用棉被包着自己，一邊填詞，一邊顫抖發冷的詩有點意識不清，迷糊間看到桌面

有十隻 CD。

　△ 椅子倒下，阿詩躺在地上，意識不清，迷糊間見阿樂進來把她扶起。

　△ 救護車的聲音，隔着玻璃車窗看着後退的夜景。

場 47

時：日（2010 年）

景：醫院病房

人：阿詩、何雞

△ 鹽水一滴滴地落下。

△ 阿詩睡在牀上休息，看看時間，有點緊張。

△ 有人推門入，是上班族打扮的何雞。

雞：喂……

詩：喂……好耐冇見。

雞：搞乜呀你。

詩：唔知呀……仲 check 緊呀。

雞：乜咁大個人都仲會冇啦啦暈低㗎咩……

詩：你忙唔忙呀？

雞：上個月啱啱完咗 peak season……

詩：（打斷阿雞的説話）唔係呀，我想問你而家得唔得閒呀……

雞：今日都算行得開嘅，做咩呀？

詩：可唔可以幫我手打起啲歌詞呀？有個填詞比賽今日 deadline 呀……阿媽唔肯幫我拎部電腦嚟……

雞：（伸手拿自己的手提電腦）得啦，好快啫。

詩：……我要交十首呀。

雞：咁你而家填咗幾多首？

詩：第一首……填到一半。

雞：咋咋臨啦……

詩：個音係咁嘅（哼比賽歌，唱 0243）

　　△ 何雞用工作手提電腦（ThinkPad／IBM）mark低歌詞，二人合力完成了一首歌詞。

　　△ Send 出歌詞畫面。

　　△ 字幕：Chapter 5：Exclusive lyricist

場 48

時：日（2010 年）
景：室內
人：Jason、阿詩

△ 阿詩夢幻視角，Jason 把填詞人獎座頒給阿詩。

Jason：恭喜晒。

詩：（接過填詞人獎座）多謝！

Jason：你啲歌詞寫得好好，我想以後啲歌都畀晒你填。

△ 阿詩 POV，Jason 微笑。

Jason：其實我好鍾意識填詞嘅女仔㗎。

△ 阿詩拿着獎座，超開心，覺得自己贏得了全世界。

場 49

時：日（2010 年）
景：版權公司辦公室
人：阿詩、版權公司職員數、亞軍、季軍、環境人物

△ 版權公司辦公室，阿詩、亞軍、季軍站着等候。

△ 阿詩這才發現填詞比賽評判是陳謙。

詩：（VO）原來努力咗咁多年填咗咁多首 demo，就係爭咗一場高燒，一啲 luck。最後我同何雞喺醫院填嗰首歌詞贏咗冠軍。我終於都可以同版權公司簽約，堂堂正正咁做一個填詞人。

△ 一名版權公司職員走近三人，邊讀名邊派發獎狀。

職：好喇，我哋影張相。

△ 得獎者拿着獎狀在辦公室隔間前站着，職員為他們拍合照。

△ 職員幫他們拍完照，馬上轉身對着電腦。

△ 眾人如常繼續工作，沒有人理會三名得獎者。

亞：你交咗幾多首？

季：兩首咋。

亞：我買咗五隻碟，最後交得三首。

詩：⋯⋯我交咗一首咋。

△ 職員轉身見三人還未走。

職：（送客）差唔多㗎喇⋯⋯

詩：我想問下冠軍係咪有合約㗎？

職：係呀 ⋯⋯

　　△ 二人點點頭，散去。

　　△ 詩翻看着合約，終於鼓起勇氣向職員提問。

詩：我想問下個比賽有幾多個人參加㗎？

職：都多㗎，有過千個人參加。

　　△ 詩覺得滿意，忍不住偷笑。

場 50

時：夜（2010 年）

景：的士

人：阿詩、阿樂、羅爸、羅媽、的士司機、電台 DJ（VO）

△ 的士車廂，羅爸坐在副駕，阿詩、阿樂與羅媽坐在後座。

△ 電台廣播，傳出《毒蘑菇》歌曲前奏，羅媽跟阿詩覺得歌曲很耳熟。

電影原聲帶《毒蘑菇》

作曲：王建威　　填詞：黃綺琳

主唱：許仲文

烏雲密佈　或視線模糊

田裏的小倉庫　放滿殘酷

陪着我孤獨

山路彎曲　想翻到結局

沒有下大雨　洗掉過去

要怎麼繼續

躺進了倉庫　吃下毒蘑菇

已經不在乎　大笑或大哭

看見一坨黃泥土

為痛苦　穿上了制服

有一點迷路　吃下毒蘑菇

早知道口服　不應該空腹

有點想吐　心情跟腸胃反覆

你是一顆　有毒的蘑菇

滂沱大雨　讓聽覺療癒

生命的藍圖　以你為主

不可以玷污

躺進了倉庫　吃下毒蘑菇

已經不在乎　大笑或大哭

看見一坨黃泥土

為痛苦　穿上了制服

有一點迷路　吃下毒蘑菇

早知道口服　不應該空腹

有點想吐　心情跟腸胃反覆

你是一顆　有毒的蘑菇

躺幾天　看光明月

看破了世界寬闊　忘記了殘缺

把你當作　一個普通老同學
記憶的洞穴

躺進了倉庫　吃下毒蘑菇
已經不在乎　大笑或大哭
看見一坨黃泥土
為痛苦　穿上了制服
有一點迷路　吃卜毒蘑菇
再也不想吐　再沒有煩惱
穿起長褲　我回來感覺滿足
你是一顆　有毒的蘑菇

真的可惡　眼淚從不是珍珠
眼淚是顆　有毒的蘑菇

媽： 呢首歌熟熟地咁嘅。

詩： 師傅，可唔可以開大少少個收音機呀？

　△ 司機把聲音調大，歌聲變得清晰，阿詩覺得震驚。

電台DJ：（VO）啱啱聽過嘅係台灣歌手許仲文嘅新歌《毒蘑菇》，
作曲編曲 Chris Lee ，填詞方文……

媽：（問阿詩）方文係咪你筆名呀？

樂： 唔係啦。

爸：咩事呀？

樂：（問阿詩）佢哋偷用你啲歌詞唔落你名呀？

爸：（生氣）有冇搞錯呀？仲有皇法嘅？告唔告得佢㗎？

詩：唔係呀，一句都冇用到呀。

　　△ 車廂默沉，誰都不再説一句。

場 51

時：夜（2011 年）
景：阿詩家－阿詩房內／外／iPhone 片
人：阿詩、羅媽、羅爸、阿樂／肥乜

△ 阿詩房門緊閉，羅媽、羅爸、阿樂憂心忡忡在房門外側耳傾聽，怕她會做傻事。

媽：阿妹呀，食蘋果定食梨呀？

△ 一片默沉，沒有回應。

樂：喂，你有嘢吖嘛？

△ 阿詩滑手機，見 Wong Hiu Tung 傳來 email，附件是一條片，點開。

△ iPhone 片中肥乜自彈自唱《夢想太貴》。

夢想太貴
ANSONBEAN

電影劇本及
製作手記

電影原聲帶《夢想太貴》

作曲：謝雅兒　　填詞：黃綺琳

主唱：ANSONBEAN

想起班房黑板那背影

有支粉筆火箭無人認領

無需燈光與佈景

當天你我放肆做夢　靠熱情

得不得到掌聲還是盡興

曾真心喜愛不遺餘力

誰叫我太執拗或好勝

最後沉迷到錯過風景

難得我耗光一世努力才放棄

曾花過力氣不過未令人銘記

夢碎不需透過萬人集氣

慢慢轉身別離

能爽快結束需要豁達和勇氣

誰保證熱血可兌換動人結尾

白費幾多感情　白費幾多志氣

就怪當初你我太入戲

△ 雖然聲畫質素參差，但阿詩聽着有人演繹自己的歌詞，還是有
點感動。

140

場 52

時：日（2011 年）
景：黃大爺 studio
人：阿詩、黃大爺、Helencandy

△ 阿詩來到黃大爺的 studio，按門鈴。

△ 黃大爺開門給阿詩，邀請她走進。

黃：坐吖。

△ 阿詩緊張拉把椅子坐下，黃大爺對着電腦工作，沒有正眼看她。

黃：你填詞㗎嘛吓嘛？

詩：係呀，你哋係咪有首歌搵填詞人呀？

黃：唔係……唔係一首歌，係一隻碟。

詩：咁……全部都要人填㗎？

黃：未揀歌嘅……長話短說就係有個老闆 Henry 出錢幫女歌手 Helencandy 出碟……

詩：Helen...candy？

黃：嗯，咁我請你負責成隻碟嗰啲 admin 嘢喇，跟埋揀歌、幫手寫埋文案咁你得唔得？

詩：成隻碟？我可以一齊揀歌同埋……填詞？

黃：如果出返八千蚊糧畀你，你得唔得吖？嗰啲 admin 嘢，你當係
暑期工囉。

詩：（壓抑興奮）我 okay 呀⋯⋯

△ 黃大爺沒有再說話，阿詩靜靜坐着，黃大爺繼續工作，沒有理
會她。

△ 門鈴聲響，黃大爺這才從電腦前站起，走出去開門。

△ 黃大爺領着年輕女歌手 Helencandy 進來，向阿詩介紹。

黃：呢位係 Helen...candy，呢位係填詞人阿詩。

Helencandy：Hello...Hello...

詩：Hello...

黃：坐吖（拉凳給 Helencandy），我同 Henry 識咗好多年㗎喇，佢
不嬲都話對音樂冇興趣，突然間話搵我幫個女仔出碟，我就知，呢
個女仔一定有啲料到！

Helencandy：（謙虛）我都係想做作品啫。

黃：你之前出過一首歌？

Helencandy：係呀，喺前公司，完咗約㗎喇，而家我冇簽公司，因
為我都係想做自己作品多啲。

黃：Henry 有同我講呀⋯⋯咁我哋當隻碟有十首歌先啦。（對阿詩）你使唔使抄低我哋開會講啲嘢？

△ 阿詩這才左撻右撻，拿出自己的筆記本。

黃：不如你講下呢隻碟⋯⋯你有冇咩嘢特別想講？

Helencandy：我想講自己，呢幾年⋯⋯做作品嘅過程，做作品嘅成個過程入面遇到好多困難，之後我又排除萬難咁⋯⋯做作品。就算同前公司反晒面，我都係做作品。因為我係做作品，唔係做商品，（問阿詩）你明唔明白？

△ 本來一直專心地抄筆記的阿詩抬頭回應。

詩：我明呀，你係做作品，唔係做商品⋯⋯

黃：阿詩你有冇 idea 咩類型嘅歌啱做呢個題材呀？

詩：⋯⋯（大壓力）我之前填咗好多 demo，一定有啱用嘅，百幾二百首都有呀，唔係誇張！我揀幾首我覺得啱嘅畀你哋聽。

△ Helencandy 聽在耳內，觀察阿詩與黃大爺，覺得他們愈看愈業餘。

△ 阿詩仍在緊張，想開 email 找歌，但流動網路訊號差。

詩：呢度有冇 Wifi 呀？收得唔係幾好⋯⋯

黃：唔緊要，你可以返去慢慢揀，今日都係大家見面，攞個 idea 先⋯⋯話晒第一次合作。

△ 阿詩對這個 project 充滿期待。

場 53

時：日（2011 年）
景：黃大爺 studio －廁所外
人：阿詩、Helencandy

△ 阿詩去廁所出來，見 Helencandy 站在門口等候。

詩：嗰邊都有……

Helencandy：我洗手啫。（笑笑）其實你幾歲呀？你個樣好似學生。

詩：係咩？其實我畢咗業幾年㗎喇，不過冇搵正職，我想填詞吖嘛。

Helencandy：你之前填過咩呀？

詩：我都係啱啱簽咗 publishing 冇耐，之前都係填 demo 多，之前有
首賣咗嘅，但出街版係方文填。所以我今次真係好想成隻碟包嚟填！
我可以唔收錢㗎，總之歌詞出到街就得喇！

Helencandy：（友善）咁好？

詩：（突然想起）吖！有一首係我中學同學肥乜，唔係……唱作歌
手王曉東你識唔識？有入圍過新人獎架佢，佢有首 demo……真係我
人生填得最好嘅一首，我翻來覆去改咗好多版，好啱呢個題材㗎！
女仔歌嚟㗎！

Helencandy：係呀？好想聽下呀！你 send 畀我吖……

△ 阿詩與 Helencandy 交換聯絡方法。

場 54

時：夜（2011 年）
景：阿詩房
人：阿詩、羅爸、Helencandy（VO）

　　△ 阿詩打開今天抄的筆記，打開一個 Excel 檔，認真構思着整隻大碟的歌曲安排。

　　△ Excel 檔寫上十首歌的「歌名」、「作曲」、「填詞」、「類型」

　　△ 羅爸走進，拿水果給阿詩。

詩：（興奮）我搵到工喇，有個監製話請我幫個女歌手做隻碟，畀八千蚊人工我呀！

爸：吓？八千蚊一個月咁少？

詩：唔係月薪，係一個 job⋯⋯

爸：吓？咁一個 job 做幾耐㗎？咁咪仲少？

詩：（沒好氣）重點係，我寫嘅歌詞終於都有機會出街喇！

爸：嘩⋯⋯咁幾時出呀？

　　△ 阿詩電話響起，是 Helencandy 打來。

　　△ 阿詩馬上叫羅爸離開。

詩：（緊張）喂？

Helencandy：（VO）喂，你係咪未 send 首 demo 畀我呀？

詩：係呀，我喺度度緊成隻碟嘅 concept 呀，諗住揀多幾首 demo，聽日同黃大爺開會再一次過畀佢聽。

Helencandy：（VO）哦，我好心急想知啲歌係點㗎？你可唔可以 send 住一首畀我聽下先呀？

詩：……咁我 send 咗我今日講嗰首畀你聽下先吖。

　△ 阿詩 send 《夢想太貴》並附加歌詞文字檔案給 Helencandy。

場 55

時：夜（2010 年）
景：紅館外
人：阿詩、丸丸、顧客數

△ 紅館外，幾個顧客在購買阿詩、丸丸製作的應援物資。

△ 二人分別收錢放在腰包內。

△ 跳時空，演唱會已開場，二人賣光所有應援物資，收檔，一人一張分着鈔票，收入不錯。

詩：一張你嘅，一張我嘅⋯⋯

丸：呢度一千、千五⋯⋯又幾好賺喎⋯⋯

△ 丸丸一直一人派一張鈔票，最後多出了一張二十蚊。

丸：（同情）⋯⋯唉，你咁窮⋯⋯畀多二十蚊你喇 ⋯⋯

詩：多謝⋯⋯

△ 演唱會的快節奏歌聲從場館傳出，二人聽着朦朧的歌聲。

詩：（指向紅館）聽唔聽到呀？

丸：嗯，呢度都聽到歌，使乜買飛入場？

詩：不久嘅將來，你就會聽到我填詞嘅歌，登上紅館，登上台北小巨蛋（自信一笑）。

場 56
時：日（2011 年）
景：黃大爺 studio
人：阿詩、黃大爺

△ 阿詩充滿期待地按門鈴，黃大爺板着口面開門。

詩： Hello。

△ 黃大爺沒有回應阿詩，轉身走進。

詩：（邊跟着黃大爺邊說）我叫埋尋日同你講嗰個作曲朋友仔一齊上嚟揀歌呀，佢遲少少到，我哋可以傾住先。

△ 黃大爺依然沒有回應，冷冷把門關上。

黃：（嚴肅）坐吖。

△ 阿詩終於感覺到事情有點不對勁。

黃：你係咪同人講你自己唔收錢都想做呀？

詩：……係呀……

黃：乜嘢人會唔收錢做嘢呀？

詩：因為我真係好想自己寫嘅歌詞，可以出到街。

黃：係呀，人哋睇咗你啲歌詞呀，人哋覺得你啲嘢唔得呀，自己另外填咗個版本喇。

詩：咁……佢填嗰個版本係咪真係好啲呀？

黃：我冇睇喎……個 project 就取消咗㗎喇，即係你都畀我炒咗㗎喇，

今日叫你上嚟呢，係要教訓你嘅⋯⋯你做乜自己 send 嘢畀人呀？

詩：⋯⋯尋晚佢話想睇下先，問我攞。

黃：你係咪第一日出嚟做嘢呀？你知唔知自己跟緊邊個呀？我係監製，你交嘢交畀我吖嘛，做乜會交咗畀佢㗎？

詩：我諗住大家一齊做個 project ⋯⋯冇所謂呀⋯⋯

黃：個 project 本來都冇咩錢賺，我諗住幫下我朋友 Honry 啫，條女以為自己係邊個？咁大支嘢，幫佢仲喺度嫌三嫌四。佢話你啲歌詞唔知寫乜，詞不達意呀。我梗係知，你啲歌詞唔係話好好，咁可以改㗎嘛。你係我搵返嚟㗎啫，佢話你唔得即係唔畀面我！

詩：我想知⋯⋯佢覺得我邊個位寫得唔好呀？

　　△ 黃大爺覺得阿詩錯重點，沒好氣。

黃：⋯⋯你今年幾多歲。

詩：二十四，就嚟二十五。

黃：嗯，你寫咗幾多年歌詞？

詩：我十八歲開始填第一首原創歌，填咗差唔多六年。

黃：你有冇諗過你努力咗咁多年都唔成功，證明你唔適合呀？

　　△ 阿詩被擊中，強忍淚水。

詩：（倔強）⋯⋯我冇努力呀。

　　△ 二人沉默片刻。

黃：（點點頭）咁得啦⋯⋯

場 57

時：日（2011 年）
景：黃大爺 studio 樓下街／小巴站／小巴
人：阿詩、肥乜、環境人物

△ 阿詩被黃大爺罵完，走出 studio 樓下，肥乜正在等候。

△ 肥乜默默跟着阿詩走向小巴站。

△ 小巴到，肥乜跟着阿詩上車。

△ 阿詩選了一個窗邊的雙人座位，肥乜坐在她身旁，二人什麼都沒有説。

△ 車開動，街景往後退，阿詩看着街景，終於忍不住淚水，哭成狗。

△ 阿詩用手擦眼淚，肥乜體貼地遞紙巾給她。

△ 阿詩擦眼淚，肥乜拍拍阿詩的頭安慰，似乎想借肩膊讓她依靠。

肥：唔緊要啦。

△ 二人默默坐車。

場 58

時：日（2012 年）
景：阿詩家樓下／Van 仔
人：阿詩、阿樂、丸丸

△ HK Free-rider van 仔停泊在阿詩家樓卜路邊，車尾箱打開，阿樂跟丸丸準備結婚搬家。

△ 阿詩、阿樂、丸丸三人合力把放在地上的一箱箱膠箱、紙箱從樓下門口搬到 van 仔車尾。

△ 丸丸企圖搬起其中一個膠箱。

樂：（對丸丸）呢箱好重㗎，你唔好搬呀，等阿詩搬啦，你上車等我。

丸：咁我搬呢個。

△ 丸丸只拿起了一個枕頭，走向 van 仔。

△ 阿詩斜眼看着阿樂跟丸丸甜蜜耍花槍，鄙視，搬起剛剛阿樂說重那箱，抱怨。

詩：又籃球、又手製、又小説、又漫畫……乜得你咁多興趣㗎？

樂：搬你就搬啦，咁多嘢講。

詩：你啲 programmer，睇咁多小説做咩呀？學咩人打籃球呀？

樂：唔係個個鍾意打波都要打 NBA 嘅，鍾意打波咪打波囉，for fun 啫。

△ 阿詩想起自己唯一的興趣填詞，也未能成為自己的職業。

△ 阿詩默默跟阿樂把東西搬上 van 仔，把 van 仔後箱關上。

樂：走喇。

詩：YEAH! 以後我霸晒間屋！

樂：睇住阿爸阿媽呀。

詩：有咩好睇呀？

樂：總之醒醒定定啦。

　　△ 阿樂説罷上車。

　　△ 阿詩目送阿樂、丸丸的 van 仔遠離。

場 59

時：日（2012 年）
景：創科公司－會議室
人：阿詩、簡老闆、Betty、Ivan

△ 阿詩穿著正經，正在進行一個工作面試。坐在她對面的三個人面對着她的履歷。

Ivan：你大學畢業之後三年，都冇做過全職工作，係點解呢？

詩：……我呢幾年一直都有做兼職……同埋自己同朋友做啲手工小生意……

簡：（有興趣）乜嘢生意呀？

詩：演唱會周邊商品……

簡：都算係創業家呀……

Betty：你幾份兼職都係電台、電視台做製作助理……

詩：（收斂鋒芒）……因為我之前對流行曲……音樂、創作嗰方面有興趣……所以想做啲相關嘅工作，而家都係想搵返正職。

Betty：點解會對我哋公司有興趣嘅？

詩：因為我覺得你哋公司嘅意念好好，之前做製作助理，有時都要幫手 call 車……

△ 簡老闆對自己的生意理念非常有信心。

簡：（熱情）你知道 Hong Kong Free-rider 嘅理念嘛？只要你有車牌，

你就可以隨時做司機，唔得閒又隨時可以唔開工，非常自由！Free
除咗解免費，亦都係自由！

詩：我有睇你哋公司個 website……

簡：（神秘）其實公司 website 嗰度冇寫到……我成立呢間公司嘅真
正原因……

詩：（好奇）真正原因？

　　△ 坐在簡老闆身旁的 Betty 及 Ivan 一副沒好氣的樣子。

Betty：又講……

Ivan：我哋聽過好多次㗎喇……

詩：係？

簡：我成立呢間公司係有段故嘅……喺好耐之前，大概十二年前啦，
我嗰時啱啱考到車牌冇耐……夜晚諗住自己出去練下車。揸住架車
兜兜下，見到有個女仔好焦急咁企喺路邊，截唔到的士咁。於是我
停低架車，攪低車窗問佢：「小姐，你係咪想截的士呀？」佢話係呀，
我趕時間呀。我就話：「你想去邊呀？不如我車你去？」佢竟然一
口答應，拉開我車門上咗我車……之後點，你應該估到啦？

詩：（聽得入神）之後，你同嗰位小姐拍拖，佢就係你而家嘅太太？
好浪漫呀……

簡：（搖頭）唔係，我未結婚，嗰日嗰位小姐係趕住去醫院，佢男
朋友意外入院。

詩：哦，結果呢？

簡：結果就係我送咗佢去醫院，佢好多謝我。

詩：（預期故事更精彩）係⋯⋯之後呢？

簡：於是我就諗，一個人想坐車，一個人想揸車，只要有一個平台，將呢兩樣嘢 match 埋，咁咪搞囉。嗰個年代仲未有咩共享經濟，但我就諗到，只要有 freelance 司機，有車，想送貨、送人，就可以好 free。我應承自己，第時大個仔有能力，一定要開呢間公司！

詩：（有點不知如何回應）⋯⋯嗯。

Betty：（問簡）講完你啦嘛？（問詩）你讀生物系，而家 in 嘅係外事部，你有信心可以做到？

詩：（回過神）雖然我讀理科，但我 language 都 okay 嘅。

簡：咁你有冇咩想做嘅嘢呀？

詩：（聽不懂）⋯⋯想做嘅嘢？

簡：有冇咩夢想呀？

詩：（猶豫要不要說）⋯⋯以前⋯⋯有諗過做填詞人⋯⋯

眾：（奇怪）填詞？

詩：係呀，寫歌詞，有研究下⋯⋯不過好難嘅⋯⋯

簡：咁啱嘅？呢幾日我仲諗緊公司係唔係應該要做首主題曲⋯⋯你想唔想試下呀？

詩：其實 okay 㗎⋯⋯我叫我啲作曲朋友寫歌，我填詞⋯⋯

簡：好喎⋯⋯

△ Betty 跟 Ivan 見簡老闆如此興奮，有點不知所措。

詩：咁係咪即係請我呀？

△ 會議室外掛着一個醒目的公司商標：HKFR（Hong Kong Free-rider），類似 Uber 的叫車平台。

場 60

時：日（2012 年）
景：創科公司／歌詞畫面
人：阿詩、肥乜／簡老闆、Betty、Ivan

△ 阿詩戴着 earphone，聽肥乜新寫的廣告歌 demo。

詩： Okay 呀，咁我填完之後你幫我搵人唱喇喎。

肥： 冇問題啦⋯⋯你老細諗住畀幾多錢做呢首歌㗎？

詩： 我冇問佢喎⋯⋯你幫我用唔使錢嘅方法做住先啦，到時真係出街先算啦。

肥： 唔使錢嘅方法⋯⋯你唱囉！

詩： 玩嘢呀？

肥： 唔使錢得你、我、同我女朋友。

詩： 三個人⋯⋯夠做啦！

場 61

時：夜（2010 年）
景：阿詩家
人：阿詩、羅爸

△ 阿詩點開公司寄給她的 demo 播放，羅爸拿着馬經走進。

爸：阿妹呀，我貼咗條 3T 呀⋯⋯

詩：噓⋯⋯靜少少吖⋯⋯

爸：你呢排旺呀，預埋你呀⋯⋯

詩：我今時唔同往日喇，呢首真係我第一首「出街歌」喇⋯⋯

爸：巴閉喇巴閉喇，邊個唱㗎？

詩：肥乜呀⋯⋯

爸：唔識。

詩：你咩都唔識㗎啦⋯⋯

△ 羅爸把他貼的一條 3T 放在阿詩桌面，沒趣離去。

詩：（VO）第一次填出街歌，一定要畀足心機，唔好急⋯⋯

場 62

時：日（2010 年）
景：小巴／街
人：阿詩、Oscar、陳謙（VO）

△ 阿詩在上班途中哼唱 demo，一邊用 iPhone 的 note 填詞。無意間發現身旁的人也哼唱 demo

△ Oscar 仍然埋頭苦幹地填詞。

△ 字幕：Chapter 6：出街歌

場 63

時：日（2012 年）
景：corporate video 歌詞畫面
人：司機、阿樂、丸丸

△ 阿詩在家填 Hong Kong Free-rider 歌詞。

△ 整個幻想畫面像是 Hong Kong Free-rider 認真的 corporate 廣告。

△ corporate 城市 wide shot。

△ 創科公司各人工作 montage。

△ van 上的 logo 入鏡。

△ 手機上顯示 app。

△ 阿樂用 app call 了車，笑笑望向丸丸。

△ 司機看手機接單。

△ 丸丸、阿樂上車。

△ 丸丸、阿樂坐在 van 內開心滿意笑。

△ 司機幫丸丸、阿樂搬東西，司機專業地向他們點頭。

△ 撕掉車身上的貼紙。

場 64

時：日（2012 年）
景：創科公司－會議室
人：阿詩、簡老闆、Betty、Ivan

△ 會議室，阿詩播出公司廣告歌，單對單跟簡老闆，一起聽。

電影原聲帶《HK Free Rider》

作曲：謝雅兒　　填詞：黃綺琳
主唱：ANSONBEAN、謝雅兒

想念那天　未送出的心意
今日記得　下載花一個字
即日送出　像愛戀要及時
趕住接單　無謂再心思思

全力任你
Ride Ride Ride
要入貨幫你輕鬆買
Ride Ride Ride

<div align="center">

車你全日去街

Ride Ride Ride

要運貨出發好鬼快

Free-ride so good 純熟送出

上車開心晒

</div>

△ 曲風幼稚真誠，二人一起聽着，説説笑笑，氣氛不錯。

簡：首歌幾搞笑喎！可以放落電視廣告同埋個 app 度！

△ 還未有空按停廣告歌，Betty、Ivan 神色凝重地走進，簡老闆面色一變。

△ Ivan 嘗試打開電視，雞手鴨腳，不果。

Betty：我哋全部司機畀警察拉晒⋯⋯

Ivan：新聞報緊呀⋯⋯

Betty：有啲人都未開始揸車，登記咗都話犯法。

△ 簡老闆電話響起，接聽。

簡：（聽電話）喂？嗯⋯⋯（掛線，對 Ivan 説）陳律師叫我哋去搞咗保釋啲嘢先。

△ 簡老闆跟着二人離開，只剩下阿詩跟那首搞笑的公司廣告歌。

場 65

時：日（2012 年）
景：創科公司－辦公室／會議室
人：阿詩、Betty、Ivan ／簡老闆、阿詩

△ 會議室外掛着那個醒目的公司商標：HKFF（Hong Kong Free-rider）被 Ivan 拆下。

△ 辦公室，Betty、Ivan、阿詩三人在公司討論裁員後的打算。

詩：而家點㗎……我哋係咪要搵定工先呀？

Ivan：唔使咁急住掛……可能成功爭取……共享司機合法化呢？

Betty：咪住先……我哋而家唔淨係爭取緊「凍結資金嘅合理解釋」咋咩？

Ivan：梗係唔係啦！合理解釋有咩用吖，畀我哋做生意先得㗎！

詩：吓……大家爭取嘅嘢原來都唔同……即係冇共識啦……我都係問清楚老闆先好啲喇……

△ 阿詩離開，走向會議室。

Betty：唉……諗諗下，趁仲有 quota，不如去下 working holiday。

Ivan：澳洲？定係去邊呀……

Betty：去邊都好啦，總之去一個唔會懲罰夢想嘅地方啦……

　　△ 會議室門外，阿詩開門進會議室，見簡老闆在內哭，阿詩不知
所措。

詩：Sorry……（關門）

場 66

時：日（2013 年）
景：阿詩家樓下／Van 仔
人：阿詩、司機

上場提要：Hong Kong Free-rider 失敗，開門見簡老闆哭。

△ 阿詩推行李箱出門，等車期間用手機 send email 給肥 B。

△ 手機畫面 email 內容：

詩：（VO）我填咗個新版喇，我諗呢個係最後一版㗎喇，我唔會再填喇。

△ 附件是「DEMO1_ 歌詞 _final」。

△ Send out email。

詩：（VO）我仲未諗到之後做咩呀，當係行開下，休息下囉。

△ Van 仔到，阿詩搬行李上車。

△ 阿詩坐 van 仔。

場 67

時：日（2013 年）
景：台灣果園／櫃枱／地瓜田
人：阿詩、壯健同事／老闆、參觀者／麗姨

△ 安靜的果園，各種務農用具特寫。

△ 草莓園，阿詩一身農務打扮，採集水果，她正在台北 working holiday 打工換宿。

△ 阿詩賣力地工作着，旁邊還有一個壯健的同事。

△ 果醬 DIY 課，老闆正在跟參觀者講課。

老闆：我們務農的很相信一句話：「種瓜得瓜，種豆得豆」。你男朋友女朋友會騙你，爸爸媽媽老師會騙你，土地是不會說謊的！

△ 阿詩捧着東西走到櫃枱放下，聽到老闆的說話，不敢苟同，笑而不語。

△ 地瓜田，阿詩用泥剷挖開土地，累了，坐下休息。

△ 麗姨走近，叫阿詩。

麗：穎詩！穎詩！

詩：（回過神來）是。

麗：送東西了。

　△ 阿詩站起，離開地瓜田。

場 68

時：日（2013 年）
景：台灣便利店／創科公司會議室／醫院病房
人：阿詩、麗姨、壯健同事、便利店職員／簡老闆／何雞

△ 阿詩、麗姨、壯健同事捧着蔬果送到便利店，職員接過，點貨。

△ 阿詩突然聽到熟悉的歌聲，如電擊般站直，呆呆地尋找歌聲來源，是安裝在便利店天花板的擴音器。

△ 那是一首冷門的廣東歌——由肥乜作曲，阿詩填詞的《填詞魂》。

電影原聲帶《填詞魂》（電影版本）

作曲：謝雅兒　　填詞：黃綺琳
主唱：謝雅兒

風聲蕭蕭穿梭到海邊
顫抖海鷗飛走　難重遇見
曇花於都市擱淺
色彩悄悄褪去　像夢見從前

筆尖通宵表演埋藏伏線
還天天跟你瘋狂磨練
迷信我有天賦被看見
努力成就我最暖一天

情歌有我的失意信念和過錯
誰都跌入某些騙局換來重挫
就算傷心也算盡情活過
夢幻記憶混和

曾經有你的執拗故事才有我
成功太熱血小挫敗沒人說破
集結幾多支持　任你怎麼禁播
夢裏當天我有快樂過

△ 主題曲配合全宇宙放棄夢想 montage 段落：

△ 小巴上，阿詩哭成狗，肥乜拍拍安慰。

△ 何雞説她去英國讀書。

△ 阿詩看着鹽水一滴一滴落下。

△ 醫院病房，阿詩側身看着行政裝的何雞在幫自己打歌詞。

雞：望咩呀你？

△ 魯 Sir 獨自坐在課室。

△ Miss Cheng 畫粉筆畫。

△ 阿詩在黑板火箭畫上人仔，之後擦掉。

△ Miss Cheng 在敬師日哭。

△ 簡老闆生意失敗，一個人坐在會議室哭，阿詩開門不小心看到，覺得不好意思。

詩：Sorry……

△ 簡老闆淚流滿面，絕望地看着阿詩。

Betty：（VO）……我想去一個唔會懲罰夢想嘅地方……

△ 阿詩不知所措，關門。

△ Cash dinner，舊數碼相機內與 Stephy 的合照。

△ 搬屋紙箱放在詩家樓下。

△ HK Free-rider 示威牌放在路邊。

△ Montage 段落後，綠幕阿詩開心反應，想起追夢的種種，感激肥乜的心，手繪背景。

麗：（OS 國語）……怎麼了？還好吧？

詩：（國語）嗯……這首歌……是那個……（興奮想解釋，不知怎樣說）

△ 麗姨靜下，用心聽着。

麗：（OS 國語）哦，粵語歌喔，想家了喔……

△ 阿詩緩緩點頭笑笑離開，追上。

△ 進動畫，詩 OS 跟麗姨、同事說：（國）其實我是填詞人……

－全劇完－

022

我很想成為
文盲填詞人 ♫

The Lyricist Wannabe

電影導演手記

創作源起

2020 年《金都》上映之後，黃鑭覺得我應該盡快拍第二部電影，持續輸出。他問我有什麼故事想拍，用「自己錢拍」。（我跟他合作多年，每次有項目卡關，例如提案失敗、對方難合作、條件很差，我都習慣誇下海口說：「我們自己掏錢拍啦！幾百萬沒有嗎？」但其實我沒有說的後半句是：我真的沒有。）

我問他有沒有看過我放在公司那堆塵封的書？

我指的是一本 2013 年出版，記錄了我學習填詞過程的書《我很想成為文盲填詞人》。鑭導真的開始看書時，我身在台北，透過 Zoom 看到他在書頁貼了不同顏色的標籤，覺得有點搞笑，因為其實那本書很薄，沒想到他也能找到這麼多有趣的點。他跟我討論改編方向，催促我寫劇本，但礙於我還在一個新環境「掙扎」，未能很專心地坐下來好好完成劇本，一直處於拖延階段，鑭導則分頭開始張羅選角、合作單位等其他製作層面的事⋯⋯

自資有自知之明？

《填詞 L》的劇本緩慢進行中，鑭導負責選角。第一件事當然是找女主角，他提議找鍾雪瑩，我回答說好呀。

22 Apr 2021

填詞龍虎榜 可以諗下鍾雪做
10:36 AM

佢都係填詞人 10:36 AM

係喔 10:36 AM ✓✓

　　女主角選角完成。由於當時未有劇本，所以只能叫她先看原著書。確定女主角之後，我們才真正面對錢的問題。「出嚟行幾皮嘢梗有嘅」，可是以《金都》的經驗，前期加拍攝期我們每人最少各出資一百萬港幣。身為最不相信星座的金牛座，喜歡賺錢多於花錢，無甚物慾，以為三十多歲人，總有點儲蓄。可是另一位投資者（黃鑭）是喜歡買垃圾買玩具的處女座（flash forward insert 拍攝中後期，見公司又擠又亂，我跟副導演雨珊曾經密謀把他放在公司的貴價膠公仔賣掉去找數），加上當時（2021 年）Covid 封關，我卡在台北回不到香港，不如先兄弟爬山，他在香港接導演工作，我也瘋狂接編劇案、導演案、評審、講座，總之分頭儲錢直到年尾。所謂白天拼經濟，晚上拼夢想，《填詞 L》開拍期隨着「今天不知明天事」的防疫政策安排一直延後，不知不覺已來到 2022 年。當時台灣的氣氛跟香港不一樣，堅持不打針的人比較少（現在這些話題回想起來恍如隔世）。直至某天，《填詞 L》的開拍期終於有了眉目：不打針隔離二十一天，確診（半年有效）加一針等同兩針隔離十四天，隔離酒店一晚八百至千五港幣。

電影開拍

Day 1-2　學校景

借到了學校場地，針也打了，診也確了，離也隔了（已改為只需隔七天），但劇本只寫了十場。因為電影根據原著沿用章回式的結構，會用到中學場景的只有第一個 Chapter，所以影響不算太大。「飛紙仔」是香港影視界一直為人詬病的習慣，在此想澄清一下這個習慣除了可能是電視行業一些制度上遺留下來的問題之外，（通常在電影）有可能是創作方法的問題。有些人很喜歡先想通大結構才下筆，有些人需要邊寫邊想。（我絕對是後者，我最不喜歡寫（劇集）分集故事，也不喜歡寫分場，最喜歡直接寫劇本，就算連《歎息橋》，我也是由第一集第一集寫到第十五集大結局，最多寫出來後再修改。）轉換成拍攝，有一個說法是「攝影機是導演的筆」，邊拍攝邊想，就會出現「飛紙仔」的情況。當然，拍攝比寫劇本需要更大量的資源，對我們這一個自資的項目來說，非常非常奢侈。所以，上述澄清歸澄清，絕對沒有解釋到我為什麼在一個資源這麼緊絀的項目中也不先寫完劇本才開拍！總之後果就是這兩天學校的拍攝因為未知道大結構，所以最後拍了很多內容，也因為內容太多，所以拍攝的時間超級超級超級趕（這兩天的內容如果要在台灣拍攝的話大概要五天），沒辦法精雕細琢。不過因為演員非常好，場景也好，所以出來的效果令人很滿意。

Day 3-5　填詞班

從台北飛回香港隔離七天拍 day 1-2 時還未有劇本，又怎會想到，一個半月後的 9 月還未有完整劇本？我們早早就跟朱栢康說好

了，希望他飾演填詞班老師「魯 Sir」一角，可是他即將要準備入台演舞台劇，加上再次成功借到了不用場租的場地（貫徹哪裏免費拍哪裏的宗旨），疫情未完，今日不知明日事，所以最後還是決定飛回香港隔離三天（自主觀察四天）拍 day 3-5。

「填詞班」是原著《文盲填詞人》的主菜，不過魯 Sir 的人設純屬虛構，主要是怕正正經經的上堂太悶太無聊。難得拍一部關於寫粵語歌詞的電影，我常常抱着一個「今次不寫，以後不會有人寫」的包袱，想把我所知道的關於填詞的所有知識寫進劇本。這樣的心態很容易造成編劇初學者 / TBB 劇集常犯的錯誤「資訊硬入」，生怕觀眾不知道你有用功做了 research 田調似的。我擔心填詞資訊會影響整體戲劇推進的節奏，唯有盡力令人物有趣一點，讓大家開開心心接收資訊。朱康可以説是完美演繹魯蛇的人設，還有幾位重量級非典型的填詞班同學：真填詞 L Sica、MV 導演謝俊霆、《金都》及《填詞 L》副導演雨珊、《金都》家事法庭職員 Stella。之後魯 Sir 還安排了 field trip，帶同學們到填詞人大觀園，見到好多真真正正的音樂人、填詞人！（碌了很多客串卡，除了填詞人，還叫了很多有填過詞的電影導演來，大家看到這一場不妨考考眼力，看不清楚可以再多看幾次。）

Day 6-8 台灣外景

《填詞 L》故事的時間線是 2003 至 2013 年，當中確實有一段 2009 年的戲發生在台灣，於是就提出了這個大膽的想法——（當時）只有二百萬預算的一部電影要出埠拍幾天！改編《填詞 L》劇本時我人在台灣，接觸過這邊一些製作，覺得過來拍幾天外景沒有很

困難。

　　為了把資源發揮到極限，作為一個習慣 multi-tasking 的香港人，
又因為疫情尚未結束申請香港的演職員來拍攝要用特殊的專案，我
們把三個 tasks 合併在這個出埠 trip 內：金馬 WIP、拍三天《填詞 L
》、拍三天《愛情城事》短片。（再外加我前後被兩集各十天的《此
時此刻》拍攝夾住，現在回想 2022 年尾真的有點瘋狂。）又為了
省錢，在沒有其他案子贊助住宿的日子，鑭監就睡我家客廳的沙發
牀，副導演也塞在我家，而我家只有一間睡房和一個浴室。

　　《填詞 L》有三天外景在台北拍攝，並選景在北海岸拍攝全片
最夢幻的一場：女主角填詞時的幻想。台灣的工作人員一看到我們
的拍攝日程就説：「冬天的北海岸不可能不下雨的。」但我們勘景
那天沒下呀。知不知道為什麼我每次勘景時都會風和日麗、天朗氣
清嗎？是因為我人好，積了很多陰德嗎？沒有。因為老天爺想讓我
知道和看清楚自己將會失去什麼嘛。活了三十多年，總有點人生體
悟：皮鞋必然刮腳、球鞋一定入水、外景總會下雨。

　　如我們所料，拍攝當天，清晨的北海岸狂風暴雨。難得在疫情
期間成功申請到台北拍攝，又開了那麼遠的車，不想輕易放棄，等
了一個多小時之後還是決定出去拚一下（真的只能一下下）。儘管
鏡頭下的雪在海邊故作鎮定地擺出 MV pose，亦難掩她全身濕透、
頭髮濕透的事實。我正苦惱這樣硬拍素材真的能用嗎？如何解釋一
個人的幻想中會下起這麼大雨？為什麼幻想中的自己會全身濕透？
監製鑭卻想出了絕妙的解法：羅穎詩剛剛洗完澡，頭還未擦乾就在
埋頭填詞！我們在拍攝家裏場景時把阿詩的頭髮也噴濕了。

　　生活組很細心地準備了熱騰騰的薑茶，超好喝，現在想起來有點流口水。副導演表示她連內褲都濕了，但不要緊，台灣的便利店什麼都有，紙內褲肯定有賣，加上下個景就在西門紅樓，旁邊有一間 H&M。就是這樣，滴着水的副導演在等候 H&M 開門。

　　以為下大雨拍海邊已經是最糟的事？少年你太年輕了。我就試過專門去新竹遊樂園拍海盜船卻剛好碰上海盜船一年一修的那天。所以特意在假日租內湖的商業大樓電梯拍電梯戲，臨 roll 機前壞電梯只是正常操作。坎坷出身的我們當然是處變不驚。假日沒有維修人員處理也不要緊，電梯門不懂開關，我們也有辦法用鏡頭假裝，只要壞掉的電梯不要一直響警號影響我們收音就好，知足常樂。

　　經常被問及在台灣拍攝有沒有什麼文化差異或者不習慣的地方，如果真的要說，「倒飯」應該是我們香港 crew 一致認同的障礙。因為台灣丟垃圾需要分類回收，劇組放飯吃完飯盒後，需要把自己便當盒內的剩菜剩飯倒在廚餘桶內，分類回收。要面對自己吃剩的東西，壓力很大，每次吃完都不想走過去排隊「倒飯」。這種香港劇組人員在台灣面對的倒飯障礙，�為之取了一個學名叫「飯倒礙」。

　　不要那麼負面，說一下開心的事，今次拍攝遇到好團隊，場景組不單找到了場地贊助，其中一次勘景時還準備了點心給我們，拍攝時更加是熱烈歡迎。台灣部分我們請來了強勁的客串陣容，有演過《海角七號》跟《關於我和鬼成為家人的那件事》的音樂大前輩、有寫過無數經典歌詞的電影導演，還有跟「填詞 L」三個字最搭的真填詞人。所謂「成功太熱血小挫敗沒人說破」，三天的台灣拍攝

只要不看坎坷的部分，還是很順利的。

鏡頭一轉已經來到 2022 年年底，我繼續留在台北拍《此時此刻》，鋼監跟雨珊他們先回香港，籌備餘下六天的《填詞 L》拍攝。大部分麻煩事都可以由他們跟製片組幫我跑，我則 online 見演員、online 勘景（這個真的爽，每次只要喊：打橫拍好嗎？謝謝你！），坐享其成。

在拍攝台灣部分之前，《填詞 L》的劇本才算完成。換句話說，拍十五天，頭五天是沒有完整劇本的。所以回想起來，前面有些東西在結構上是多拍了，好看是好看有趣是有趣，但結構上就是多拍了，這個問題到剪接台時再面對吧（辛苦了，剪接師 Peter）。所以，整體 review 劇本之後，會發現其實剩下的十天才是真正的重頭戲！

Day 9 試試當個任性的編劇，天助我也

經過十年香港電視劇及低成本電影的編劇訓練，寫劇本時「以慳景為己任」。今次拍攝期我跟出品鋼每人投資一百萬，如果我作為接案編劇要為這個項目寫劇本，我大概只會寫主角家、填詞班、街、校門外這四個景。改編自己的經歷，無可避免想還原現實發生過的場景，「不專業」起來，場景分散，細細碎碎。鋼監看到粗分場時說：「太多景啦，唉，算，你寫啦，再算。」

之前已分享過鋼監碌自己母校人情卡借來了中學景，但故事後段我寫了「大學景」，所以要找大學。我本科讀香港中文大學生物系（2006-2009），碩士讀香港浸會大學電影系（2009-2012），年代久遠，加上作為一個內向仔，完全沒有把握可以借到。幸運的

是我們導演組竟然有兩個中大舊生，最後她們幫我借到了中大場景（而且是我的書院 UC（聯合書院）和 Bio 上課熱點「飯煲」）。

萬事俱備，一切順利。那時候我剛在冬天的台北（11 月至 12 月）經歷了四個拍攝，結論是冬天不要在台北進行拍攝，因為每天都會下雨，是每天。不要跟我說什麼香港冬天濕凍，我從台北回到香港，覺得香港很乾燥，冬天很舒服，心裏默默想以後冬天要拍片要在香港拍。說到這裏，鏡頭一轉，我又面臨「只要不拍攝天氣就會好的命運」，我們在中大拍着拍着下起大雨。不是說香港夏天才下雨？經過多年的黑仔訓練，我得出一個結論，「上天作弄我是為了給我更好的東西」。這不是什麼宗教喊話、心靈成長課程的口號。因為下大雨，我們臨時在中大找其他室內場景，最後感謝製片組、導演組幫我極速瘋狂找，找到了一個比原來戶外更好的室內場景，天助我也，crew 再助我一把。

Day 10 戶外日

之前說過《填詞 L》的故事設定在 2013 年前，窮 L 年代拍街景只能盡量避開年代穿幫，最大困難其實是要避開口罩路人。可是羅穎詩的參考人物是九龍人，當天幾個場景都在彌敦道，路人實在避無可避。所謂「現場拍得屎，後期去執屎」，當剪接師 Peter 選無可選的時候，最後只能靠視覺特效團隊的總監梁仲文親自出手，逐個將路人臉上的口罩修走（因為團隊只有他一個）。

窮 L 拍戲跟比較有資源的戲，有一個很明顯的分別就是環境演員數量（除非像《歎息橋》兩位導演對於畫面環境人物潔癖，所以刻意不要）。Day 10 有一場需要一些來聽演唱會的粉絲觀眾，自己

跟導演組各人碌人情卡找來朋友來演「德華」的紛絲。我們的製片叫德華，道具應援物也用了他的照片，台灣觀眾直接把這個角色當成劉德華，是劇組的 in-joke。

Day 11 主角家主景

非常合理地，主景的場租是整個電影裏最貴的一個場景。一連三天的家景，天氣影響不到我們，口罩路人也整不了我們，地獄黑仔王總算逃過一劫了……吧。錯！這次的挑戰是我們其中一個主要演員在開拍前確診，快拍到他的戲份時，我們一直關注着他的檢測狀況。

坎坷慣的我們處變不驚：製片組一邊計算延後一星期拍攝期再租場景的開支，導演組一邊調動場次（看看哪些場景、鏡頭下可以用替身出演），我作為編劇調整了劇本，提供了 day 8（轉陰版）、day 9（轉陰版）、day 10（轉陰版）…… 最後的黑色小確幸是演員能在家景租期結束前成功歸隊，總算有真身可以拍，加上替身的配合，可以說是完全看不出坎坷感，甚至有比原劇本更好的改動。在此再一次傳福音，「個天想用整蠱我來幫助我」。鬆鬆影視，最後冇事。

Day 12 繼續家景第二天

之前提及未下筆寫劇本時已確定了主角羅穎詩的選角，而最最最頭痛的選角一定是阿詩的父母。《填詞 L》故事橫跨阿詩中六七到出社會二十六七歲，父母的年齡正正卡在香港演員尷尬的斷層。

參照阿詩父母的角色原形，羅爸是一個喜歡說話、賭馬、搞笑、搞氣氛的人。一邊寫對白一邊回想我老豆以前在家的廢噏，想起兩年前我在金像獎特刊寫了一篇入圍感言兼悼念我爸爸的文章。

當年葛民輝負責特刊的設計及排版，他對行距字距非常講究，約了我上他辦公室討論文章內容。當時我才第一次親身接觸他，跟我印象中的他感覺完全不一樣，非常正經。在監製鋼的鼓勵下，我膽粗粗邀請他演出羅爸一角，並厚面皮地告訴他，這是我們自資的窮L電影，最後他真的答應幫忙演出。

認識我的人應該知道我從來不理衣著，沒有什麼死人冧樓的話，我不會突然買衣服，所以當導演的時候服裝從來都是我的一大盲區，可以的話完全不想理。不知道為什麼造型指導單看劇本就能選出跟我老豆如此貼近的造型，所以我看到葛充滿童心、幽默風趣的形象，內心非常激動，因為我真切感覺到，電影除了可以一句「獻給誰誰誰」之外，還可以用如此方法令失去的人事永遠活在電影裏。

羅爸的仗義幫忙

家景，比起《金都》，這次的面積起碼大一倍，所以我們的家景尚算富裕，起碼可以容納我們在裏面吃飯。隔離飯香，常看到人家劇組的演員有各式各樣的應援美食，沒有這些食物阻礙我們拍攝進度，所以我們拍得很快，吃不到的應援是浪費時間的。

拍攝家景第二天，製片說羅爸萬歲了甜品，有三款可以選擇，分別是花膠、桃膠和燕窩！What?! 哇哇哇！我腦海即時 insert 一段 flashback：前一天，即家景第一天，有人萬歲珍珠奶茶，現場大家

很開心喊了聲:「有嘢飲!」羅爸剛好在我身邊,小聲説:「有嘢飲就這麼高興,你們活在什麼地獄啊?」他再搞笑地演繹一個很口渴的劇組人員:「有嘢飲了,快渴死了⋯⋯ 先吸一口。」

羅爸一定是對我們這班活在地獄的人看不過眼,想用花膠桃膠燕窩滋潤我們。花膠、桃膠、燕窩你們會怎樣選?我選擇快快繼續拍攝,讓所有人都在忙,然後偷偷把兩碗藏在 mon 壇,一邊拍,一邊吃,我猜當日應該只有我三款都有吃到吧,我好像有點明白為什麼有些人那麼喜歡當導演了,「多謝爸爸!」

Day 13 家景最後一天

家景煞科,大煞家景,意味着所有家裏發生的劇情、空鏡全部都要拍好,不能有所遺漏。因為我們歸還場景之後,就會還原屋子本來的樣子,而我們這檔比《金都》還要窮的組也不會有額外的資源再租、再重新陳設,還有負擔演員、工作人員再開工的費用。

對此我是心虛虛的,我喜歡寫劇集,「家景」一直是我的救贖,因為「主角+家景」不愁沒有劇情發展。《瑪嘉烈與大衛系列:綠豆》因為是邊拍邊播邊寫,寫到有一天,他們告知我其中一個重要角色的家要還原了,關於這個場景的劇本都要先「飛紙仔」。因為我不是分集大綱「結構人」,我是「順寫人」,所以未寫到的劇情我是不知道的,所以只好跳寫幾場沒有對白的狀態,只簡略跟導演説中間未寫的部分大概是什麼。

雖然《填詞L》有原著書,拍到 day 6 的時候又已經有完整劇

本，我依然很不捨得，除了是因為桃膠花膠燕窩（和可愛的演員們），劇本來說，家景可以救命，說到剪接時再分享。總之當下可以做的就是多拍一些有的沒的，房間、客廳、物件特寫的空鏡 and most importantly 拍好每場有演員的戲，因為不能回頭，開場時早明言不能回頭。

而我在這個家景，卻經歷了我導演經驗中一個「重大的轉捩點」。

我寫劇本的經驗比做導演多，有時覺得自己在現場還是比較像一個跟場編劇，重點放在聽對白多於看畫面細節。拍到這場女主對着電腦的獨腳戲時，我放下監聽專心看畫面。

這場戲是我短暫又漫長的填詞生涯中，一個心跳加速、面紅耳熱的 moment，雪真的演得太好。這些年來，我很清楚這種「心跳回憶」可一不可再，但經過雪的重演，我感覺穿越時空，像是黃綺琳跟羅穎詩的靈魂 connect 了，這樣說也許形容得太具體。拍攝現場的那一刻，我沒有用文字處理我的感覺，只是眼淚不受控制地掉下來。

以前看過一些電影幕後花絮或紀錄片，導演看演員表演回放…看到流眼淚，我總覺得有點矯情做作，而且上班途中哭泣，感覺懦弱又不專業⋯⋯這次，我除了專注投入看畫面之外，也可能是睡眠不足，也可能是生理期快要到⋯⋯總之我竟然成為了我以前曾經暗暗取笑的那種導演。

因為這個「心跳回憶」經歷非常個人，我以為除了部分填詞人之外，其他觀眾應該沒有共鳴。豈料，在某一次內部試映時，一位

沒有填詞經驗的編劇前輩說他看到這一場，也起雞皮了。（當然我沒有跟他說我拍這一場的時候看回放也被感動得流下眼淚。）所以，多謝成就了這場戲的各位，特別是鏡頭前這位被聞天祥老師說「有大將之風」的女主角，可以把這個我自以為很細微、無以名狀、難以傳遞、一瞬即逝的心跳 moment，如此溫柔地讓它成為永恆。

「拍攝尚餘……最後一天？」

在台灣通常被問及《填詞L》拍多少天之後會發生的對話：「十五天」，對方驚訝，再問「上院線的？」（因為這是他們八點檔的拍攝速度）「嗯，《金都》拍了十八天。」對方超驚訝，之後我會解釋：這是香港電影現在的平均拍攝天數，我們拍攝成本高，沒錢多拍，之後我會教他們說這個在粵語中叫「看菜吃飯」。

《填詞L》場景、人物都比《金都》多，劇本也比較細碎，最後兩天的拍攝可以用兩句概括：「day 14 轉景轉景轉景轉景，day 15 一個室內景分割成多個不同場景拍拍拍」。辛苦攝影師，角度非常局限，但鏡頭下完全看不出限制，跟廣東歌填詞的「鎖着腳鐐跳舞」一脈相承，在限制中做出變化。

說到變化，最後兩天拍攝都有 ANSONBEAN。他是鏰監的中學學弟，他們在《她和她的戀愛小動作》合作過，當時我不在香港，只聽到鏰監說 BEAN「好正」。BEAN 正就正在他有自己一套，千變萬化，每次都能給我們驚喜，所以拍他的時候我總帶着期待的心情。

有一次我看到他的即興演出，忍不住大笑了出來，最後，這一幕有被剪進正片。在後期聲音處理的時候，我向杜篤之老師指出遠

處依稀有我的笑聲，老師説我的笑聲可以用，所以也混進去了。大家看的時候可以留意一下，留意不到的話多看幾次。

　　有一個前輩導演説，選擇演員除了「想看他」還要「想見他」，即是除了在鏡頭下想看到他之外，每天在片場你會想見到他。ANSONBEAN 就是這種可愛型，傻傻的有點喜感。

《填詞 L》的歌曲

之前提及開拍前未有完整劇本，但因為劇情跟歌曲有關，所以我們必須要在拍攝前準備好歌曲，不能將其他電影的插曲、配樂一樣，整部電影完成之後才開始加入。

所以，《填詞 L》的音樂大佬阿威（包辦大部分歌曲的作曲、編曲，以及配樂）從這個項目盤古初開已經跟我一起創作。阿威是我在台灣認識的香港電影人，有很多年的香港電影配樂經驗，近年比較多台灣電影作品。像我們這種低成本 DIY 電影合作上比較 organic，即是我會特熟賣熟地在劇本寫到一段覺得需要用到什麼歌曲，就馬上找他（有時是深夜）：「阿威，開場想要一首聖詩」，「阿威幫手作首校歌」，「阿威想要多首⋯⋯」

而我，作為「一個為了幫自己造就填詞的機會，自資開拍一套關於填詞的電影」的填詞 L，當然是自肥地把所有歌詞全部一手包辦，填到夠本。我們需要不同的歌詞版本去配合不同階段的劇情，有時是不需要錄音的道具歌詞，有些需要展示填詞過程。總之我一邊做導演，一邊代入角色填詞，可以説是沉浸式導戲。中途實在分身不暇，曾經試過叫鍾説（鍾雪瑩的筆名）等埋位的時候幫忙寫一寫道具歌詞（沉浸式演戲，填詞人演填詞人的好處）。

而主題曲則由唱作歌手謝雅兒作曲兼主唱，我更順便要她客串了大學同學阿怡（人情卡碌到盡）。電影中有不同歌詞版本，拍攝時我寫了一版叫「夢想太貴」亦稱「全世界放棄夢想」版，當時以為我成功用歌詞總結了我的電影。不過之後電影寫着、拍着、剪接着，我對夢想好像有另一個看法，於是再根據電影後期長出來的模

樣，又填寫了一版歌詞，稱為「填詞魂」。看歌詞可以見到「夢想太貴」昇華到「填詞魂」的過程。

整部電影共有八首原創歌，其中一些還有幾個不同版本（工作量非常龐大）。阿威平時主要做配樂，他説這部電影用盡了他的做歌配額，我也填到差點戒掉填詞的毒癮。

真心，這套「填詞人」電影的誕生，有今生無來世，宇宙不知要經歷多少次輪迴才會有一個做不成粵語流行曲填詞人而轉行做導演的女性，剛巧在同一個時空有一個女填詞人是演員。

這八首原創歌當中有些需要在拍攝時由演員唱出，現場收音。雖然我們大部分演員都很會唱，但有些歌曲是集體合唱，有些涉及同一句裏國粵英語轉換，我們還是需要有一把能準確演繹歌曲的人聲作為 vocal guide。

換句話説就是在拍攝前需要一位 demo singer 先把所有歌曲唱好，讓演員 / 攝影師在現場可以有 reference。這位歌手，也是《填詞L》歌曲的靈魂人物，歌手謝雅兒。

總結一下我們歌曲創作的大概流程：

1. 我寫劇本寫到要歌的部分

2. 音樂大佬阿威作曲

3. 我收到曲，填詞

4. 交歌詞給阿威，雅兒唱

5. 演員聽雅兒版 demo 練歌

6. 拍攝現場，演員唱，現場收音

7. 聲音後期（補錄演員歌聲）

所以觀眾未必在電影中每一首歌都聽到雅兒的聲音，但是她在背後（默默唱？能這樣形容嗎？）幫了《填詞 L 》很多，可以說是《填詞 L》的唱歌 L。之前很多人問《填詞 L》teaser 中的歌很好聽，是誰唱的，答案就是雅兒！她除了是我們所有歌曲的 demo singer，也是主題曲的演唱者。大家看完《填詞 L》一定會同意我之前說的我們值得拿台北金馬獎的原創電影歌曲提名。

《填詞 L》本來就是自編自導自資自把自為的自肥電影，所有原創歌的歌詞全部由我一手包辦——除了一首！作詞人不是我，而是「十幾年前的我」，而這首歌的作曲人是我的中學同學豬精！

當初寫到這部分的劇本，我找音樂大佬阿威，希望他寫一首跟當年差不多的歌。阿威提出：「不如直接用原曲吧。」由於年代久遠，當年豬精做的音樂檔案已經遺失（還記得是一個叫 Overture 的軟件，播放時有一條直線在五線譜邊跑邊播放音符），幸好歌詞仍然健在。於是，我用盡我畢生的唱功，在 WhatsApp 錄音哼唱一次給阿威聽，邊唱邊被自己的五音不全逗笑，辛苦阿威。

阿威非常厲害，居然可以把豬精高中時期寫的這首歌接近 100% 還原。加上 Sheena（飾演豬精）及麗英（飾演喜歡唱歌的中學同學丸丸）的精彩現場演繹，大家聽到的版本是她們現場原聲演出，這一段劇情我給 110 分！

關於面向觀眾，「遷就」還是「管他的」？

　　亞洲電影節首映前，有點壓力，每日徘徊於信心滿滿與心虛之間，就像 all in 買了大小一樣，不確定觀眾會開大還是開小。《填詞L》的目標是面向觀眾的 indie 商業片。我常常懷疑那些當觀眾是白癡的電影、電視，是真心怕觀眾看不明白，還是只是以此為藉口，掩蓋創作者本身的智商上限。因為有了這個想法，我很怕被大家看穿我的智商上限，做編劇時常常選擇「管他的」，心理資訊透露得是否足夠，鋪墊隔得遠遠的考大家記性，合作過的監製、導演都有反映叫我「不要高估觀眾」。這個狀況也出現在《填詞L》。

　　這次令我最卡關的是到底要讓觀眾理解、明白多少關於填詞技巧的細節，不是每個進場看電影的人都經歷過研究歌詞、聲調、聲母、韻母、字彙結構的時光。當我提及這些細節時，電影需要令他們完全明白嗎？看完這個電影就會懂得填詞嗎？答案是否定的。就像我看棒球電影時，永遠不知道他們在打什麼。看完《后翼棄兵》，我也不懂捉西洋棋，看完金庸不一定懂得獨孤九劍、一陽指、凌波微步，只知道這個角色很會喔，電影很好看喔，就夠了。

　　可是，以導演組為例，由於她們需要準備一些跟填詞方法有關的美術道具，三個成員當中就有一個因為拍完《填詞L》，愛上了填詞，還自己偷偷改編電影主題曲；只有一個母語不是粵語的成員未完全搞懂當中提及關於聲調的入詞技巧。

　　而拍攝時，超級冰雪聰明的阿冰（飾演羅穎詩的好友何雞）更是在我完全沒有向她解釋清楚這個入詞理論的細節，單憑同場的雪幾句即興對白就自動破解了那個填詞方法，並即時創作了一句「啪

音」的對白。幸好我們有雙機拍攝，及時把雪對冰讚歎的真實反應
拍了下來。七至八年前，我在 HKDI 短暫教過一個學期，冰是我其中
一個 course 的學生，當時她幫一些同學演功課，已經非常 sharp，
所以抄了她牌。這次算是第一次正式跟阿冰合作，發現她真是一個
天才。拍攝時唯一的問題是她轉數太快，語速超級快，觀眾未必來
得及聽，要叫她放慢一點放慢一點。

結論：大概有 66% 的觀眾看完電影，會略懂填詞，又或天才
型的會變得超級會填詞。如果你們不幸是那 33%，完全搞不懂裏面
提及的填詞技巧，不要緊，再看一次，這個機率會隨觀看次數逐漸
增加，恭喜你們！

電影到底應該要有多少說明文？

例如什麼是「CASH」、「CASH dinner」？畢竟 CASH 只有 4,800
個會員，電影應該如何為不熟悉填詞行業細節的觀眾提供資訊呢？
《Slam Dunk》漫畫會有籃球小知識環節，《爆漫》也有類似的行業
資訊補充。漫畫可以這樣處理，電影應該在戲劇中跳出來補充這些
基本背景知識嗎？（像看字幕組翻譯日劇那種註解？）應該用什麼
方法把這些資訊性重於戲劇性的東西融入故事呢？

不用擔心，作為一個專業編劇，對於如何把「硬料」化為劇情，
我可謂久經訓練。應該沒有多少人知道我跟鋼監真真正正的首次合
作其實是 2014 年，他導我編的屋宇處驗樓驗窗計劃短片，我們把
這些超級無敵硬料寫成了兩條二十至三十分鐘的劇情片。

　　所以，到底 CASH 是什麼？其實在電影中沒有特意停下來解釋，因為這並不重要，重要的是 CASH 對於羅穎詩來說是什麼。從劇情的前文後理、從畫面之中觀眾自然能 get 到！

《填詞 L》的動畫

　　我們參加金馬創投 WIP 的時候，片未拍完，劇本也還不算完整。我們開始這個項目目前曾經用過一張用 Midjourney 做出來的「亞洲女人、昆頓塔倫天奴、寫作」超超超先導海報，可惜做出了塔倫天奴樣子的亞洲女人，之後一直有朋友以為這部電影是恐怖片。可是我們需要有一張超超超先導海報，用作三天的活動期間的項目門神。

　　跟動畫師 Tommy 差不多十年前在法國一個短片電影節認識，一直都很希望有機會跟他合作，可惜這十年來我做的項目主要是寫實向的真人戲劇類。今次的故事感覺可以生動一點，終於有機會請 Tommy 為我們設計了前導海報。因為實在太太太喜歡這張海報，拍攝完成之後鋼監提出要女主角 cosplay，於是做出了後來使用的那張先導海報。

　　《填詞 L》是一個跟寫作有關的故事，文字創作有別於拳擊、打棒球等運動，畫面沒那麼豐富，所以在電影中需要加入一些動畫表達。我在兩年前透過 Tommy 認識了另一位動畫導演 Step（他們的動畫短片入圍了金馬獎），同一時間，鋼監也在物色動畫人時想到了她，於是緊張地邀請她看初剪。因為我們又窮、又趕，我又完全沒有製作動畫的經驗（除了因為很喜歡定格動畫而亂畫了一些小

習作），心裏超怕被她拒絕。最後，很榮幸邀請到 Step 跟 Tommy
兩位雙雙協助動畫的部分，令本來已經很不錯的劇本變得好勁！

超超超先導海報

前導海報

賀歲式客串之新演員片霸

　　《填詞L》是圍繞女主角羅穎詩的填詞故事，所謂「大女主」
的戲，而羅穎詩身邊出現的男男女女粒粒巨星。除了巨星客串之外，
我們可以説是新演員雲集：因為太正而拍拍吓剪剪吓不小心變成男
主角的 ANSONBEAN，第一次演出電影的潘宗孝 Ern9 和何求，因
為電視劇演出人氣急升的白卡勇和 Yukki Tai（同劇的柯狗 Jayden
Cheung 也有在《填詞L》亮相）、第一次在大銀幕跟大家見面的
Sheena 和 Kayan9896（她們都有一些長片作品未上映），以報名獎
項的準則來説阿冰也算是新演員（《填詞L》跟她首作同年放映），

還未計戲份跟演出都有資格報新演員的兩位客串曾翠珊導演和 Ivan 焚導。總之,《填詞 L》無論是題材、劇本,還是演員組合都是前所未見的。

這讓我想起當初帶着電影找發行時,發行同事對電影的回饋:整件事好 young、好清新、好 fresh。就連找一位剪接前輩看《填詞 L》進行學術討論,他也說:「識咁多嘢,你好叻呀,後生嘢都識拍。」我馬上逃之夭夭以笑遮醜說:「我拍我那個年代的後生仔嘢,不是現在的後生仔嘢。」

2023.12.16 《填詞 L》聖誕報佳音優先場

這個放映活動可說是一個壯舉,油麻地百老匯電影中心是一個只有四廳(每廳一百多座)的文青電影放映勝地(類似光點 / 誠品),亦是香港現在愈來愈少有的獨棟電影院建築,而且門口前有一塊面向住宅區的腹地,對寸土尺金的香港來說簡直是奢侈。那晚六點後四個廳兩輪、八場只放映《填詞 L》。我們的活動除了可以去小吃部續爆米花吃到飽外,還善用了門前的腹地優勢,在戲院大堂辦了一個小型演唱會。

宣發同事提議以聖誕為主題,用聖誕聯歡、報佳音等有節日特色的名目(起初他們意思是放映活動的名稱)。我跟鋼監一聽「報佳音」便覺得有趣,馬上自動波腦補了真唱歌 / 唱戲中聖詩 / 名為報佳音的 busking etc.。我超級興奮,因為作為填詞 L,私心想雅兒 live 演繹我的歌詞,那我的歌詞就有被公開表演過了(電影 in-joke)。

我問《填詞 L》音樂大佬威要怎樣搞報佳音,他馬上安排,找

了音響朋友世友、結他手 Bryan 幫忙。然後兩位不約而同都説要仗
義協助報佳音 aka 器材、物流、人力、演出贊助！低成本電影宣傳
費真的低之又低，所以真的非常衷心感謝幫忙的每一位，包括一眾
演員們鍾雪、BEAN、麗英、Ern9、Yukki，工作期間抽空過來一起玩
的子彤、Aaron，聲勢浩大，觀眾踴躍，氣氛超好。還有很多幕後功
臣，包括佈置戲院、開映前努力裝爆谷的宣發同事們……不能盡錄，
真有高中時做學生會聖誕聯歡活動的土炮及溫馨既視感。

關於片名

早從我嘗試把自己做填詞人的經歷寫成書開始，就不斷為「改
名」苦惱。最後原著書電子版取名為《我很想成為專業填詞人》，
及後實體書取名為《我很想成為文盲填詞人》，雖然兩個書名都已
經很長，但其實還未能清楚把主題表達出來。如果要把主題説清楚
的話，應該是「我為了成為填詞人所做過的那些戇居事」。

原著書出版八年後，我跟監製鏗決定把它改編成電影，又再次
為「改名」苦惱，一開始企劃時曾經用過「爆詞」（有頭盔地加上
「暫名」），想參考《爆漫。》的熱血追夢感，雖然最後劇本寫下
去內心淌血多過熱血。直至我正式落筆寫劇本，我才心血來潮在劇
本封面上寫上「填詞撚」三個字，當時沒有想太多，只是單純覺得
這三個字可以準確地表達「我為了成為填詞人所做過的那些戇居事」
這個故事——撚來撚去撚了好多年都搞唔掂，來來回回我只站在門
外的感覺。

在電影拍攝期間，我們已經初步感受到中文片名有個「撚」字

帶給我們的困擾／趣事：借用學校場地時覺得不好意思寫出中文片名；在台灣拍攝時人們不知道「撚」是什麼，被寫成「填詞染」（「然」在國語跟「染」同音）（我看錯做填詞「柒」，笑到癲）；觀眾問及電影進度時說到「撚」字有點猶豫……

　　電影拍完，我們又陷入反思：其實這部戲一點都不粗俗，為什麼硬要放一個疑似粗口字在片名，妨礙電影的宣發呢？改一改片名，電影可能去得更廣更遠呢？（雖然我們都知道「門宁加能」才是粗口字，撚手的「撚」不是，但只要看完《填詞L》就會明白，這種爭拗不會有更好的結果。）

　　於是我跟監製鑭再次進入了改名 mode，曾經想過的片名包括《填詞王》、《填詞魂》、《填詞的你》、《填詞‧詩》…… 總之我們都已經有了要改名不能繼續用《填詞撚》的覺悟才去找發行公司。出乎意料的是發行公司竟然支持我們沿用《填詞撚》，剩下的就只是實際執行面的問題。詢問相關部門後，發現電台、電視台或在公共空間展示都不能直接出「撚」字，所以之前上 ViuTV《導演‧門》提及片名時字幕寫的是「填詞L」。思前想後我發現《填詞L》比《填詞撚》有更多視覺上的可能性，填詞「人」行行吓半路中途坐下，便是填詞「L」，加上 teaser poster 的片名設計用了鮮橙色「L」，看起上來跟學車時要掛的「學牌」相似，更加有「填詞學神」的意思。L除了可以代表 Lyricist，還可以代表女主角羅穎詩的 Law。原來L才是「羅詠詩」跟「填詞人」最終的關係──差了大概 135 度！

　　最後，《填詞L》成功通過電檢（評為 IIB），電影的片名改成

《填詞L》。至於L要怎樣發音？你可以叫我「填詞 elelu」、「填詞 er」，或者直接叫返「填詞撚」都可以。總之填詞L就係填詞撚，填詞撚就係填詞L。

《填詞L》金馬獎提名——最佳女主角、最佳改編劇本

我跟監製鏘預先帶備電腦在商場看直播，卻發現自己沒有預先製圖出帖文，於是在商場 food court 屎淋尿瀨（一貫操作）地處理，之後又花了點時間回 message、多謝大家的祝福、食燒肉、處理雜務、跟發行公司開會。

宣布鍾雪瑩入圍一刻，鏘大叫一聲「 yes」，因為感覺太像在賭場買中了點數（鏘之後説難度是圍骰），我忍不住説了句「走了走了，換籌碼」，想割禾青。我們這種自資的小成本電影可以提名女主這項大獎真的很驚喜。拍窮戲 underpaid，照顧不周，尤其是頭兩天在酷熱天氣警告下的學校拍攝，雪為了配合我們的拍攝期有多辛苦，真的不足為外人道，這些付出，現在總算有少少利息。大家看《填詞L》會見證到鍾雪瑩為了演活這個橫跨十年的角色，由最瘦弱的中學時期，到最大隻的去台灣夜市狂吃期，身形可以有多大的可塑性。遺憾的是我們最有信心的主題曲《填詞魂》沒有入圍，我貫徹填詞L的命運，以填詞人身分被提名的夢碎，繼續填詞L。

無論如何，11 月 25 日我們會一起去台北金馬獎行紅地毯，期待吧！

——2023.10.03

《填詞L》金像獎提名

有三個提名已經好叻，一來電影未正式公映，睇過嘅人比較少，加上輕喜劇類型一向在演員獎項上沒有那麼吃香。即使係咁我哋女主角係金馬獎同埋金像獎都有提名，就足以證明鍾雪瑩係幾勁！

今次係我第二次以填詞人身分提名，如果唔做電影又點會有呢個機會？（《金都》主題曲其實金馬獎同金像獎都有提名，不過疫情問題，從來沒有現場表演過。）終於可以講以下急口令：我係《填詞L》嘅填詞魂嘅填詞人黃綺琳！想聽雅兒現場演繹《填詞魂》！最開心係阿威原創電影音樂一齊提名～希望你可以得獎，攞返咁多年來被埋沒嘅嘢！

——2024.02.09

《填詞L》終於首映了

感謝一眾演員、宣發團隊幫忙做了很多花式宣傳（聖誕、拜年特別場、903舉辦咗填詞比賽、新鮮出爐的百老匯《填詞L》版policy trailer，大家睇戲可以留意吓）and 所有 crew 全力支援，幫忙做訪問、謝票等。導演組出席埋映後談之餘，還分享到淚崩，《填詞魂》作曲及主唱雅兒仲專登飛返嚟出席包場同首映。大家都火力全開，好撐呢套戲。

覺得自己一直都係一個幾在意別人看法嘅人，成日希望自己嘅電影、對白可以帶到歡樂畀大家，引到大家笑。始料不及嘅係《填詞L》原來會帶來淚水，原來可以感動到曾經好竭力追求夢想嘅每一位。

　　想趁機特別多謝兩位仁兄，第一位係女主角鍾雪瑩。多謝你嘅信任同抵得諗，喺劇本都未有嘅情況下答應加入，carry 套戲之餘仲經常 carry 埋我，你係《填詞L》嘅魂。雖然你覺得你同羅穎詩唔似，聲稱自己冇咁 chur，但其實你對自己嘅要求同剝削癲起上嚟盡過羅穎詩。我唔會講咩「你係我心中嘅最佳女主角」呢啲老土嘢，因為我好客觀，你就係最佳女主角。

　　另一位要多謝嘅係我電影路上嘅肥乜，亦係《填詞L》除了我本人以外的另一位投資者鋼監，冇你嘅催迫監督投資利誘，我應該仲未有第二套戲，仲喺台灣種緊田。盲春春衝到最近接受訪問先意識到全數自資二百八十萬拍攝一套電影係好癲嘅事。（不時看到有網民指我們拿了台灣的資金，想澄清一下 roller credit 那些台灣縣市及公司的 logo 全部是協拍／場地贊助，並沒有任何資助／補助。）

　　最後，多謝鬆鬆鐵三角另外兩角，Peter 同雨珊由《金都》開始到《填詞L》嘅前中後期、宣發、執頭執尾、派飛、剪片、整海報、溝通聯絡⋯⋯一直包底幫助呢個冇乜美感、時而鈍感時而失控嘅我。無以為報，只係希望大家嘅努力可以反映在票房上，下次拍戲不用再那麼窮L，起碼去台灣拍攝的時候，大家不用睡在我客廳的沙發牀，會夠錢租酒店。

　　一句到尾，總之入場，早啲入場。

　　3 月 7 日，正式上映，恭喜發夢。

<div style="text-align:right">——2024.02.28</div>

《填詞魂》獲得金像獎最佳原創電影歌曲

太激動，因為真係好開心。感謝投票給《填詞魂》的各位。因為習慣面對失敗，因為怕期望落空，迷信地沒有準備得獎感言，所以在台上講得比較簡略。

《填詞L》改編自我曾經想做填詞人而「求不得」的一段往事。我從 2009 年學習電影開始，拍每一條短片都會強行加插一首主題曲由自己填詞。到 2010 年有機會拍攝首部長片，當然不會放過這個機會。記得在錄音室，Stephy 拿着歌詞準備錄音，説《金都》的歌詞寫得很好，問我是不是第一次填詞。我用羅穎詩見工的調調説：「唔係，我以前想做填詞人，不過太難喇。」最後《金都》獲得第 39 屆香港電影金像獎最佳原創電影歌曲提名及第 56 屆台北金馬獎原創電影歌曲提名，可惜因為疫情，沒有實體頒獎禮，我寫的歌詞始終未有機會登上金像獎舞台。今日雅兒現場演繹《填詞魂》，佢一開口我已經滿足到流淚。

頭先喺台上趕住收線咁，冇多謝無論喺製作階段定宣傳都一直幫忙嘅演員們、包辦所有音樂的阿威、無論我幾自私都永遠包容撐我嘅家人們、感謝被出賣的中學同學何雞、豬精、丸丸。多謝安樂、多謝院線、多謝宣發同事，強烈感受到你哋對《填詞L》嘅支持，仲有子華神嘅加持，雖然而家票房仲爭少少，但對我嚟講已經係成功咗了。最後鬆鬆核心成員們，我每次遲到你哋都幫我頂更、每次瀨嘢都幫我執屎，多謝你哋帶咗羅穎詩去金像獎。特別係課金玩家監製鏰大人，你話用咗二百幾萬幫我宣傳《填詞L》本原著「填詞書」同我係填詞人，係㗎。無以為報，最多幫你寫劇本，同埋填詞，咁你下套戲主題曲預我喇喎！

其實今次係我第一次以提名人的身分出席香港電影金像獎，文化中心加埋係維港背景真係好靚。

——2024.04.14

The Lyricist Wannabe

電影製作團隊分享

配樂及歌曲監製　王建威

　　《填詞 L》是一個我非常喜歡的故事，同時也是黃綺琳導演的成長自傳。我們在香港的時候並未互相認識，但走過的音樂路途，卻有很多相近之處，所以歌曲創作起來的時候，特別得心應手——她說要有校歌，校歌便出現了；她說要有教會聖詩，聖詩第二天就出現在她的電郵。由於這部電影需要在拍攝之前先做好曲詞貫穿故事並給演員們排練，所以在劇本階段時歌曲大致就已經全部作好了。

　　故事發生在香港仍然有 A-Level 公開考試的年代，那個年代是我大學前後的幾年時光，也是流行曲對我影響最大的年紀（大概 2000 年左右）。有觀眾問為什麼歌曲都有一種復古的感覺，那是因為我們的確在寫當年。導演和我希望準確地反映我們在那個年代耳朵聽到的旋律和風格，整個過程非常過癮，好像又把自己當年的歲月活多一次，也好像沉澱之後寫下了當年的音樂日記。

　　導演和我都在傳統教會學校長大，曾經參加過中學的音樂活動，落選於 CASH 音樂創作比賽，寫過廣東歌給唱片公司並且簽約，也做過廣告音樂的製作；很吊詭地我們也一樣曾經單槍匹馬跑去台灣的唱片公司拜訪。最後我們也同樣沒有走上以廣東歌作為專業的道路，反而跑去了從事電影。電影原聲帶裏面的歌曲，只要從頭聽一遍，就大概知道我們那一代的音樂氛圍，聽到我們走過的音樂路。

　　最後很感謝原聲帶製作過程上我出色的音樂伙伴們，每一位都是我合作了超過十五年的朋友：鼓手 Lawrence Tsui，結他和低音結他 Bryan Kam，幫我尋找團員和錄製合唱團的洪世友，在台灣錄奏弦樂的陳光展和黃姿旋夫婦。很有幸除了工作，這些樂手們平常都是能一起聊天喝酒喝咖啡的好朋友。

主題曲《填詞魂》作曲、主唱　謝雅兒

《填詞魂》的曲寫於 2021 年，那時候剛到台灣，疫情還是很嚴重，封城再加上對未來種種的迷惘，狀態不是很好的情況下把當時的情緒寫進歌裏，Demo 國語歌詞是：

《有用的人》
是成為有用的人必經的考驗
是不知不覺掉失自己的情節
是用盡力向前　還是停在邊緣
記憶中的小孩已走遠

之後就開始在台灣找到了一些劇場表演工作，這首歌、這些情緒，就像一個塵封的行李，沒有再踫過。

直到 2023 年的一天晚上，跟綺琳還有其他朋友吃飯，當時電影在前期籌備階段，她說起了電影中「我無努力」的那個情節，我竟然突然控制不住自己的眼淚，直接在餐廳大哭了起來，到那刻我才後知後覺，原來一路走來那些曾經很努力唱歌的跌跌撞撞從來都沒有復元過，只是在生活中習慣把它藏得很深很深而已。

之後的發展大家都知道了，《有用的人》變成了《填詞魂》，雖然這是一首公開的作品，但我私心地把這個過程當作是我一個很個人的療癒之旅，從聽到《填詞 L》這個故事、為電影中的所有的歌唱 demo、收到《填詞魂》的歌詞、在銀幕上一次又一次被電影觸動⋯⋯我成為了有用的人了嗎？現在還是沒有答案，但起碼我慢慢地更靠近了。

剪接師　鍾家駿

我當剪接師的電影才三部，而其中兩部就是 Norris 當導演的《金都》及《填詞 L》。

《填詞 L》是當中對剪接以及其他後期創作部門最需要緊密聯繫的一部，其中有幾場戲需要同時兼顧對白、旁白、歌詞、動畫、音樂和聲音設計，對我來説是很大的挑戰。結局中阿詩的成長跑馬燈，我跟阿鏘及 Norris 反覆剪了多次，從台灣剪到香港再回到台灣，在定剪後才正式填上最終版的歌詞，在此之前，畫面跟歌詞其實是完全不搭的，還有很多類似的場景是在剪接時懷着滿滿的心虛，不確定能否將畫面、音樂和情感融合在一起，為觀眾呈現出一部令人心馳神往的電影作品，幸好在大家緊密合作下，最終能成就這一趟奇妙的旅程。

第二副導演　梁逸雅

2022 年 9 月第一次看劇本，對故事的第一感覺是，好笑但好灰。

到底羅穎詩填多少出街歌才有資格當上「人」而不是「L」？

會不會一切都只是徒勞無功？太累了太累了。

隨着團隊走過這電影旅程，笑着演繹這份灰心，灰着灰着又笑了。原來我們都在羅穎詩身上找到自己的身影，一邊拍，一邊把自己埋藏的渴望與委屈一點點撕開。

2024 年 4 月寫下這段文字，終於覺得豁然開朗。

也許人生不過是個讓我們進行一場場蛻變的道館，毛蟲可能會變成蝴蝶，L 不一定進化為人。

但願我們都有認真過，直到一天可以大膽講：「我有努力，我有好好做人」。

監製　黃鑭

　　《填詞 L》是鬆鬆影視第一個作品，從製作到發行，路途上遇
到美好的人和事，是我最大的收穫。

　　多謝觀眾對《填詞 L》的愛護，敬請繼續留意我和黃綺琳的作
品。

圖：香港電影金像獎提供

上：香港電影金像獎提供

下：金馬執委會提供

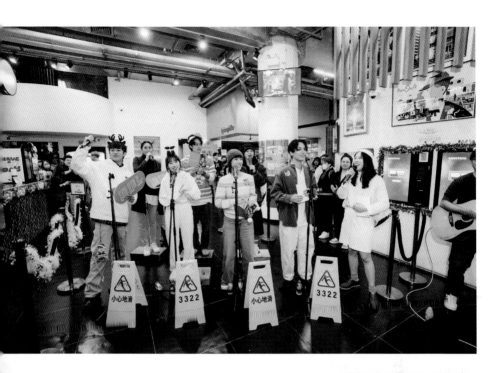

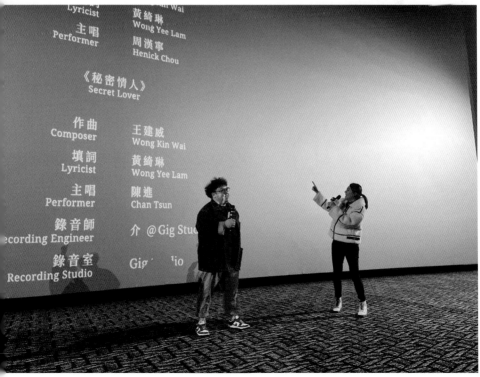

填詞L

The
Lyricist
Wannabe

劇照

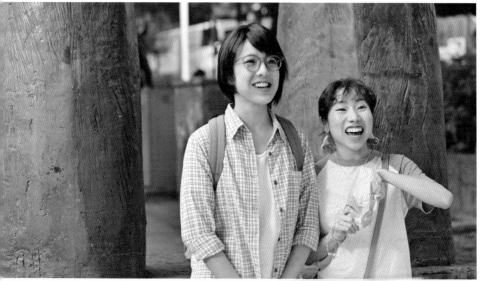

原著及電影創作全集

作者：黃綺琳

助理出版經理：林沛暘

責任編輯：陳志倩　CY Ho

文字協力：方曉琳　葉梓朗

美術設計：陳菁鈴

出版：明窗出版社

發行：明報出版社有限公司

香港柴灣嘉業街 18 號

明報工業中心 A 座 15 樓

電話：2595 3215

傳真：2898 2646

網址：http://books.mingpao.com/

電子郵箱：mpp@mingpao.com

版次：二〇二四年七月初版

二〇二四年八月第二版

ISBN：978-988-8829-49-1

承印：美雅印刷製本有限公司

　　這一年，我接觸多了劇本創作，發現寫歌詞與寫劇本有相通之處，雖然我並未想到兩者的相通之處有何「公共性」，對於不是兼任填詞人及編劇的讀者可能是毫無意義，我還是忍不住想指出。比較膚淺的發現是：劇本對白與歌詞一樣，有別於小說，要注意發音，因為文本並不是創作的最終形態（用人話講即係寫完仲要唱、仲要講，錄完歌、拍完片先至去到聽眾、觀眾度）。比較「重大」的發現是：歌詞的 verse 其實是劇本中的△，而副歌部分就是劇本中的對白。雖然這個「重大」發現可能不代表什麼。

　　近年來我把創作力放在製作短片上，對填詞的熱情無疑是減少了，由大學瘋狂練習時期的一星期兩三首，減至去年碩士畢業後的一年不足三首。現在重看自己這些幼稚（激情？）的文章，才意識到原來我曾經這麼喜歡過一件事，曾經這麼想完成一件事。

　　這些文章最早寫於 Xanga，現在 Xanga 也面臨倒閉。想不到只是在社會上工作一年，就隱隱意識到我終將逝去的熱情。

　　寫於 2013 年免費電視牌照未發出時。

黃綺琳

♪ 後話

　　我告訴填詞人前輩陳心遙，我要出版有關填詞經歷的書。陳心遙說：「咁後生就出回憶錄？」「唔係回憶，有啲係前幾年寫㗎，係現在進行式。」我很想成為專業填詞人因此我開始了寫字，但我沒有打算停下來。

　　如果任何好奇心重的讀者在看完這本書後，有興趣看看我小時候出版的兩本小說寫得有多爛（就像很多人看港產電影的心態！），歡迎電郵跟我聯繫，安排優惠價買書送上門服務（norrislyricist@gmail.com）。有關賣書，我也幹過一件瘋狂的事。因為我的書銷路不暢，出版社很早就把書店、貨倉的書送到我家，因此我家裏堆滿了賣不出的書。某年平安夜，沒有約會的我突然覺得家中的這些書很礙眼，便把心一橫，揹起二十本書跑到旺角地鐵站天橋，在那些賣翻版碟的人旁邊，我賣起書來。不知跟節日有沒有關係，大家都樂於買書，不足一小時，我已賣光背包內的二十本。我再拿二十本到旺角行人專用區賣，由於怕遇到熟人很樣衰，又怕非法擺賣遭警察拘捕，我賣得很心虛。突然，我看到一個短髮女子正凝望着我，心虛的我認為她是便裝 madam，因此拔腿就跑。果然，我一跑，她就追！還一邊喊：「別跑！你為什麼跑？」我繼續跑，短髮女子衝我喊道：「我想買！」我停下來了。「我支持你！」她遞過二十元：「加油！」「多謝！」我回答道。

何必擔心下半身　何苦不信任緣份
狂K幾個餐　自然就變肥人　唯有甘心
如今這麼大個薑　裙都偏細實遺憾

人家興瘦身令肥膏也在震
齊去肥人特訓

肥得抽晒筋　無人跟豬合襯
肥豬怎去互吻

步行十個圈　到上環行個轉
扮肥姐可也夠辛酸
校裙是太短　但肥人無褲選
上年的衫無得　我穿

高呼媽媽　如今重到羞家
讓褲綻爆　著爆裙是我嗎

如果修身為結婚　如果減磅為名份
何苦都瘦身　誰人亦變肥人　如果甘心
誰的衫可及我緊　誰肯啃我亦榮幸
肥膏逼爆燈　未能找到護蔭
誰與肥人合襯

05
惡搞歌與惡頂歌

　　古有改編歌詞市場，今有高登改詞組，又有 YouTube，大家改詞、錄歌、上載，推推推等一條龍服務，比以前方便得多（版權條例修訂通過之後就不知道了）。正因為容易，與惡搞圖的情況一樣，不斷濫改暴食（字），令大家的笑點都開始麻痺。質素低劣的惡搞其實很惡頂。我高中剛剛開始填詞時也是從惡搞歌填起的，畢竟喜劇的商業價值一直比正劇高（所以得獎機會低也是公平的），寫畢惡搞歌詞，可以在同學間傳閱博人一笑。中六、中七的時候，三連堂的物理課都在實驗室內，坐着那容易令人得「屁股癌」的高凳上課，不靠改編聖詩歌詞互室一番實在熬不過 A-Level。

　　這是我寫過的一首惡搞歌：

化 ♫
填詞：羅維絲

為何讓我手　與麒麟做老友
做車吠的我覺得醜
別凝望太久　我面容曾算瘦
像 pizza 今次真無救
羞家羞家　肥得太可怕
是太胖了嚇怕誰未算假

二十是日韓歌，餘下的是國語歌。唯獨粵語歌一首也沒有。我憂心忡忡地問正在清洗咖啡機的同事：「點解你唔聽粵語歌呢？」同事：「咩話？」我關掉吸塵機：「點解你唔聽粵語歌？」同事：「不嬲都唔聽。」我：「真㗎？」同事：「你聽㗎？」

被同事一反問，我心虛了一下說：「聽！我買 Eason 啲碟㗎！」同事繼續清洗，我繼續吸塵，一切回復原來。回溯剛才的一刻心虛，我赫然發現自己近年好像聽 demo 多於已出版的粵語流行曲，iPhone 內只有 demo 及之前到中大分享填詞時用上的幾首歌。原來我自己只顧寫，也不知不覺放棄聽（新的）粵語歌了。多恐怖。借用九把刀的說話：「我怕我成為我所討厭的大人。」我不喜歡有些所謂的學者，整天批評潮流文化，卻從來不嘗試了解、體驗潮流文化便只恃着自己枉花光陰建立的虛名（或污名）胡亂點評！

所以，我現在要聽歌了。

（P. S. 此文寫時並未發生「文盲」事件。）

04
粵語歌詞之死？

去年以「粵語歌詞之死」為題拍了一部紀錄片及一部歌舞短片，資料蒐集期間，在旺角街頭訪問一些穿着校服的中學生。在近二十個受訪的中學生中，沒有一個承認自己有聽粵語流行曲的習慣，他們聲稱只聽 K-pop、J-pop、英文歌或國語歌，因為廣東歌「無咁好聽」、「好娘」。我就這個現象訪問了陳歷恆老師，他提出一個「粵語流行曲會否與粵曲命運一樣」的疑問，也應了朱耀偉博士在訪問中說的，「這是潮流文化的此消彼長」。

正在我憂心粵語歌詞會否最終成為歷史遺蹟之際，第二十二屆 CASH 流行曲創作大賽規定只可以粵語填詞，不禁暗暗希望該年的入圍作品有口語歌。我想起了歐陽偉豪博士提出的問題：「點解而家啲粵語流行曲歌詞只係用粵音唱書面語，而唔係直接用廣東話（口語）？」「覺得俗同埋 cheap 啩。」

粵語歌真的會死嗎？眼看身邊的朋友一個又一個放棄聽（新的）粵語歌，不是不擔憂的。有一段時間，我在一間連鎖咖啡店兼職（對，我做很多兼職，因為我是全職學生，業餘填詞人，其他工作就只能是兼職了），晚上打烊之後的打掃時間，同事們（大部分比我年輕，十八至二十二歲吧）都習慣把自己的 iPod 接到咖啡店的擴音器，讓流行曲成為我們吸塵拖地的背景音樂。我一邊拖地一邊作出「非正式統計」，發現播放着的約百分之七十是英文歌，百分之

個充滿味道的動詞！經這個歌名一食，我敢説「壯舉」這個詞語——至少在我心中——已經一生都會有陰影（就像「高潮」這詞一樣），不能回頭，對我來説，「壯舉」以後只適用於壯陽藥名。

03
名可名非常名

來電顯示：陳詠謙。「喂，阿謙？點呀？」「剪片剪成點呀你？你唔喺香港？」「喺瀋陽幫同學拍片呀。」「哦…… XXXXXXX（一句歌詞）係唔係你寫㗎？」「咩話？好似唔係呀，唔記得寫過。做咩呀？」陳詠謙：「我填緊一首歌，個 demo 歌詞寫得幾好，但個歌名改得好衰，所以估可能係你寫啫。」「…… 係，我唔識改歌名。」

改名真的很難！究竟怎能用三兩字將整首歌的主題精準地表達出來呢？我這六年改過超過三百個歌名，但沒有一個令自己滿意，也從來沒有進步過！世間上已經有太多「食字」的店名、電影名、劇集名、網名、人名（兩個字的內地人名）……大家何時才會開始節食呢？「食字」的本意在於為固有的、用舊了的詞語或詞組賦予新意思，用新角度看舊字。但很多亂食字的廣告、雜誌標題，除了讓人濫用愈來愈多錯別字外，實無任何品味素質可言。（「金枝慾孽」也算食得無可厚非，起碼從這四個字你就能得知這劇集大概是什麼風格。）治療脫髮廣告的「有辦髮」，減肥廣告的「有腰求」、「舞晒脂肪」就真的太無謂，為食字而食字，沒有好處還要食。

記得曾經跟陳詠謙討論有關食字的問題，他說以前有個電台節目食字食得有意思，叫「壯烈起身」。我認為近年來有食字成分而又改得最妙的歌名應是《壯舉》，把「壯舉」這麼正面、政治正確的名詞，變成……其實也沒有變，但就是讓人把「壯舉」聯想成一

想增添一世見聞　看了太多　大概已喪失感覺
充足得把人埋藏　心虛得裝忙忙忙
現在寂寞　現代哪裏有快樂

只喜歡新歡　從何時　你我慣了怕悶
每一天得到的　太濫了想把資訊託管
新款的手袋　從無暇細看卻已切換
怎麼得到了　季度最新都顯得不滿

玩玩玩玩玩　而從來　痛快快過快樂
與知己相處少　説也説不中只有唱歌
追追追追追　何時才　買買買到閉幕
快死於工作　告別理想　過氣大志到哪裏去追溯

燈箱耀眼恭候　怎可浪費等候
豐足得但覺荒謬　還容新產品大肆挑逗
通通想擁有　終於多於足夠
錯過了沒有　潮流太快了　望不夠

只喜歡新歡　從何時　你我慣了怕悶
每一天得到的　太濫了想把資訊託管
身邊的聲音　從無暇細聽卻已切換
也許把資訊當做知識會更自滿　你我懶批判

幾多好友　工作重要　不再見面
再進進 Facebook 裏亂讚　哪須相見
只想這秒套現　誰還甘心經過鍛煉
才華難套現　用上名牌才兌現

跟風換手機後　不需害怕等候
一窩蜂未算荒謬　人人清一色亦算享受
通通想擁有　終於多於足夠
錯過了沒有　潮流太快了　望不夠

只喜歡新歡　從何時　你我慣了怕悶
每一天得到的　太濫了想把資訊託管
身邊的聲音　從無暇細聽卻已切換
也許把資訊當做知識會更自滿　你我也懶批判

這世界太趕了可有一天可漫步
聽這客戶説説這衷心的勸告
世界個個也不會想要收聽我知道
個個也在説哪個聽得到

　　作曲人、填詞人都愛在上班時間忙裏偷閒地作曲填詞，有些甚至猖狂到趁老闆不在的時候在辦公室夾 band！以下這首詞是在兼職資訊科技技術支援時寫的，作曲人跟他的 band 友喜歡在辦公室夾 band：

現在啟示錄♫

作曲：Hay Chiu　　填詞：Norris Wong
主唱：Hay Chiu

收音機説　今晚大雨　天氣過熱
免費報紙炒隔夜餸　卻想一揭
新聞覆蓋四面　仍能擠迫中看網頁
人如常困倦　地鐵人流無間斷

客戶服務熱線 ♫

作曲： Blazed　　填詞：Norris Wong

要發問嗎快趁白天　現在就撥諮詢專線
要等接通再響半天　線路太旺我就發癲
按到電話也快冒煙　服務特慢真的討厭
最終接通已經四點　再按四字似被老點
我看這世也不會得到優質的服務
我要對象聽控訴　反添焦躁

擦擦耳筒閉上眼睛　但願獲贈一些反應
最終接聽你好兩聲　要問快問十秒要說清
我有我講快似念經　盡力扮做專心傾聽
你講我聽　到我講你聽　看似對話卻像發聲

看這世界哪方要遵照收聽的義務
哪有對象聽聽我這一些控訴
你試試去側耳傾聽跨出一大步
試試放慢你節拍真的可聽到
這世界每天也在鬥快我都知道
細心聽也許更高

看這世界哪方要遵照收聽的義務
哪有對象聽聽我一些小控訴
你試試去側耳傾聽跨出一大步
試試放慢你節拍真的可聽到

乍看　萬法破碎　叫虛空
世界　在這天衝進黑洞
如何疲累　也結束　現實的噩夢
如何華麗　也最終　劃滿裂縫

浪潮停下　滿地雪花　日月也亂掛
夕陽垂下　赤道已經　冰封了水壩
地球停下　再沒競爭　萬物也盡化
動人情話　每段記憶　亦幻化落霞

乍看　萬法破碎　叫虛空
世界　在這天　一切皆虛空
劍氣　伴那招式　放心中
過去　在這一天　再不重

別人狂罵　我太差　日夜不放下
明明勞役　我眼睛　但是這是暑假
別人如像　要進級　日夜工作吧
實情同樣　要爆機　日夜往上爬

　　當我收到他們第二首歌時，我發現「打機音樂」的感覺不是來
自旋律，而是來自 midi 的編曲！當時兼職接聽客戶服務熱線的我，
一邊聽電話，一邊寫了這首歌詞：

02
demo 與 indie

　　填 demo 感到灰心失意時，替獨立樂隊填詞成為了我繼續寫歌詞的動力，因為 indie band 可以讓我寫很好玩的、很無聊的、很發癲的、很頹的、很……基本上是任何東西。band 仔們不會要求我只寫看似能較易賣出的歌詞，他們基本上都說：「你鍾意啦。」「唔填情歌好唔好？」「你有 feel 就得啦。」「咁你首歌本身想講咩？」「你 feel 到咩就咩！」

　　當收到 indie band Blazed 的 midi demo，真覺得像煞電腦遊戲音樂呢！以前哥哥未拍拖時常晝夜不分地打電玩，電腦不斷傳出這似曾相識的音樂！所以我一定要寫打機！

破碎虛空 ♫

作曲：Blazed　　填詞：Norris Wong

為求無敵　耗盡每天　日夜也練劍
自行磨練　削爛雨點　砍開了飛箭
截停雷電　放下劍招　內力也在變
誰人能料　世代太短　末日到面前

頁，留意有沒有符合入職條件的工作。終於我在大學畢業的那個暑假成功「加入」香港電台，簽約成為兼職項目助理，時薪更令人非常滿意。所謂項目助理（PA）就是活動齒輪，具體來說，我常做的工作包括把 mic 遞給出台的嘉賓，把獎遞給頒獎嘉賓及把嘉賓引領到台邊等。至於「與歌曲相關的工作部分」則是每個活動站在後台聽歌手表演。

最「與歌曲相關」的一次，可算是當十大中文金曲的活動齒輪。那一次，我參與獎座「加工」工序，即把一個寫了獎項名稱的金屬牌貼到獎座上。我拿着十個寫着「十大中文金曲 填詞」的金屬牌，小心翼翼不偏不倚地貼到沉甸甸的獎座上，然後舉着獎座，羨慕又嫉妒地與身邊生疏的同事說：「港台真好，原來入選十大作曲填詞都有獨立獎座！」同事甲：「但平常沒有留意他們上台領獎呀？」同事乙：「或者被電視台剪走了！」同事丙：「連這些都要頒，個 show 幾點先完到？」

那天晚上，我負責引領前台嘉賓上台，在來回走那三四呎地板的幾個小時裏，我無法制止自己幻想：有一天，我穿着一身黑衣（crew-look），在後台以 PA 身分逐一把「十大中文金曲 填詞」獎座遞給頒獎嘉賓，然後一個箭步跑到填詞人的隊列領獎，這該是一個既滑稽又帶點熱血勵志的畫面呀！從那天起，為了製造這個喜劇效果，我要更加努力，將目標更進一步提升為：要成為一個入選十大中文金曲的專業填詞人！

公開播放不就行了嗎？」「我踏單車用喇叭大聲廣播，在科學園附近徘徊，算不算公開播放？」「……你可否幫我發電郵給香港及台灣的唱片公司，問一問他們有沒有興趣代理發行？」

於是，我憑着一股傻勁，乖乖聽從 Eddie 的吩咐，發電郵給香港及台灣的唱片公司，台灣 Sony Music 非常友善地回覆，並相約見面。恰巧我的畢業旅行地點跟大部分大學畢業生一樣，是台灣。於是，我便在畢業旅行途中離隊，單槍匹馬應邀到台灣 Sony 唱片部。穿背心短褲的我拿着 Eddie 的專輯，在台灣 Sony 華麗先進的會議室，戰戰兢兢拙嘴笨舌地用有限的國語在兩位 Sony 的大人物面前作出介紹。我推介幾首我自己比較喜歡的歌，但他們聽後說新加坡的國語口音跟台灣很不同，他們聽不懂歌詞。

回到香港，台灣 Sony 很有禮貌地回覆電郵說，經過討論他們決定不代理發行該唱片。雖然沒有「談得成生意」，但這次也算是奇妙的經驗，令我回想起中七時出版第一本小說後，硬着頭皮出席明報舉辦的作家晚宴（那晚我見到柏楊！）一樣，有點越級挑戰失敗的虛榮感，簡稱雖敗猶榮。

如果把你的歌詞作品拿給一個行內的老前輩看，並誠懇地問他：「填詞人是怎樣入行的？」而他們給你的回答是：「參加比賽吧！」那可能性有二：一、你寫得很爛；二、他跟你不熟，你們之後應該不會再有機會聯繫。因為，據非正式統計，很少填詞人是靠參加比賽入行的，通常是因為從事相關行業，例如電台、雜誌等媒體，然後認識相關音樂人，又或者因為「朝中有人好辦事」。

為了能從事「與歌曲相關的行業」，我常常瀏覽各個電台的網

你是旋律　我只是一堆文字
注定要給別人忽視　沒事

demo 歌詞　多麼有意思　也沒有意思
我有存在過　大概沒人知　努力沒意義
demo 歌詞　修改多少次　不面世一次
別人看上你　我就要告辭　永遠地消失
怎能不失意

　　開始填詞本來只是因為喜歡寫，漸漸聽得多讚賞便開始渴望入行。當初只要有 demo 寫就很高興，怎麼寫着寫着，就會埋怨起寫 demo 來？告訴大家一個秘密，我在最瘋狂渴望可以填「出版詞」的時候，曾經幹過這樣一件傻事：當時大學二年級的我在無綫電視 TVB 兼職做一些文職工作，一天下午正在碎紙期間，突然覺得辦公室的工作很無聊、很絕望，因此我打開公司內聯網的電話資料，cold call 起不認識的同事來：「喂，你好，請問需唔需要填詞？」「什麼？打錯。」「喂，你好，請問需唔需要填詞？」掛線。情況有點像《買兇拍人》一開場飾演殺手的葛民輝，因為生意不滯，到處 cold call，問別人需不需要買兇殺人一樣。

　　大學三年級時，一位新加坡音樂人 Eddie Chow 發表個人專輯，我義務幫他寫了其中四首歌詞，三首國語詞一首粵語。當時我向 CASH 查詢，企圖憑那四首歌登記為 CASH 會員。但由於該專輯的發行地點是新加坡，不是香港，我未能符合資格。新加坡音樂人替我向當地負責音樂版權的機構查詢，得到的回覆是申請人必須為新加坡居民。Eddie 見我失望，便道：「那麼你想辦法令我的歌在香港

01
填詞人是怎樣入行的

　　填詞人是怎樣入行的？沒有公開招聘、面試，那一定是「熟人介紹」的吧。除了報讀填詞課程「沿途識人」之外，對我這個門外漢來說，還有什麼「入行」的方法呢？填詞人比作曲人被動得多，作曲人可以把自己的歌到處散播，如果有人賞識，旋律便會被「徵用」，音樂版權公司可能會因此與作曲人簽約，作曲人從此成為該音樂版權公司專屬創作人，作品有處可投。可是，填詞人呢？首先，他們要拿到一首曲才能有「作品」（就像剪接師一樣，是「加工」的藝術）。當填到了一首自己滿意的作品後，又不能像作曲人一樣把作品到處散播，因為歌曲的版權是屬於作曲人的。因此無論我多努力寫 demo，它也似未存在過，也彷彿對我的「人生」沒有什麼幫助。可能我當年不知道「人生本來就有很多事是徒勞無功的」，所以填 demo 填到心灰意冷的時候，我寫過這樣一首 demo 詞：

只是一份 Demo 歌詞（國語）🎵
作曲：李國賢　　填詞：Norris Wong

不必花力氣　寫些什麼　沒關係
只要配合你　隨便有聲音　就是
不必有心思　反正不外如此
我不會生氣　慣了如此

第四章

我很想成為專業填詞人
因此我開始了寫字

我很想成為
文盲填詞人♫

因為「含着淚慶賀」五個字實在太含蓄了，一唱到這處就令氣勢回落，「爆唔到上去」。

　　另外，真的很慶幸香港有 CASH 這麼一間完善的音樂版權機構，不知道如果我生在不那麼尊重和重視版權的地方，我還會不會那麼喜歡填詞呢？

難於快樂　有情懷　無對象
出力搏換來　度假望夕陽　可是更心傷

結伴為流浪為對坐　只不過　歲月裏某日變生疏
逝去感情　用再多可能如果　都不過每日含着淚慶賀
拚命學凡事也恭賀　扮作知足闖的禍
我都不過是我　我讓我快樂如初　只不過

結伴為流浪為對坐　哼不過這首歌
盡我所能　在這天可能亦可　可給你記住　不過你沒留座
拚命學凡事也恭賀　扮作知足得到太多
若愛的不會是我　我扮作快樂如初　好像說不過

　　我終於得償所願，填到「很流行曲 feel」的歌了，網上最受歡迎
歌曲獎也說明了這一點吧，我也終於能登記成為 CASH 會員了，不
過……這也是我第一次寫由歌手現場演繹的歌，之前從來沒想過歌
詞難記是一個問題，因為在錄音室可以看着歌詞，分開一段段錄。
由於今次歌詞的寫法是近乎 brainstorm 般亂來，所以整個歌詞的
flow 像是一個思緒紊亂的自白。威煌很緊張地不斷溫習歌詞，我感
到很抱歉，對他說：「歌詞唱錯唔緊要啦，歌詞都印晒喺場刊上面，
大家知道㗎啦，音準得啦。」Entonie：「係呀，啲音就無印到落場
刊喇。」

　　除了難記外，歌詞中還有影響演繹的一句，在綵排時已然發現，
副歌第二句「逝去感情用再多可能若果／都不過每日含着淚慶賀」，

現在很好 不過 🎵

作曲：Entonie Kwong　　填詞：Norris Wong

主唱：劉威煌

相戀也好　不過　有些人卻　相識得太早
亦算得到友情　不過愛情　怎麼花心機　也得不到
薪金算高　不過　這些寧願　由旁人去做
亦算享有酬勞　不過　人亦很焦躁

忙於過活　博誰人　來愛慕
不樂意繁忙　又怕沒前途　怎麼方算好

結伴為流浪為對坐　只不過　歲月裏某日變生疏
逝去感情　用再多可能若果　都不過每日含着淚慶賀
拚命學凡事也恭賀　扮作知足闖的禍
我都不過是我　快樂也不敢太多　不斷説不過

很多理想　不過　哪想窮困　勤勞成這樣
實際須變大人　躋身戰場　我學會有理想　不過可退讓

04
現在很好，不過

「動 L⋯⋯動 L⋯⋯動 L⋯⋯」電話響。來電顯示：Entonie Kwong。

「喂，係，Entonie，點呀？」

「Norris 呀，你得唔得閒填 CASH 呀？」

「好呀，咁早嘅？仲有成年喎。」

「唔係呀，今年未 dead 呀！我哋參加今屆。」

「係咩？我以為 dead 咗添，咁你 send 畀我啦。」

「後日 dead，仲要錄，你盡快啦。」

「今晚寫啦。」

因為好趕，所以第一時間用自己的口頭禪「不過」為主題，用列舉的方法把旋律填滿了事，歌名也就取個 general 一點的、放諸四海皆準的罷了：現在很好不過。非常幸運，也非常榮幸，在 Entonie 的作曲編曲搭夠的情況下，這首歌入圍了第二十二屆 CASH 流行曲創作大賽，並獲得網上最受歡迎歌曲獎，也是第一首令我獲得版稅收益的歌：

當昨日　全力付出　幾可　有償還
其實我　若發達　只求勁歎
何必要勤力過　專注偷懶
通通也　全力幹　做到夜晚
當睇化　世事無謂認真　已甚晚

這天　連廁所　入去亦懶
想過用　成人尿片　可惜怕麻煩
紅日沒有出街　沒有去玩
躺在梳化　輕鬆　享受最盞

點解　人老咗愈變愈懶
當昨日　全力付出　幾可　有償還
其實我　若發達　只求勁歎
何必要勤力過　專注偷懶
通通也　全力幹　做到夜晚
當睇化　世事無謂認真　已甚晚

＊2024 年註：2020 年獲香港亞洲電影節邀請以 lomography 相機拍攝開場短片，我趁
機為這首 demo 拍了 MV，並在串流平台出版。

同的「君子遠庖廚」之類的歌詞，不要扮演另一個人，寫一些你根本不明白的東西。儘管有時訴說真我別人不肯聽。以下是我寫過最「真」、最「我」的歌詞，嗯，真的很懶：

懶人誌 🎵

作曲：Marty Wong@Hahahappiness　　填詞：Norris Wong

已經　成四點　愈瞓愈晏
想世上全部夜班　早起太困難
無奈餓到出街　又要著衫
替換擺面的衫　不用去揀

紙巾　隨地扰　是我習慣
邊個又其實 enjoy 執屋那麻煩
化妝和護膚　換句盛讚
不過是　勤力自欺　真的當人盲
隨便嘥個蕃茄　就當晚餐
當用唾液清洗　輕易過關

點解　人老咗愈變愈懶

詞鋒不能夠不感性　只好試試愛上這宿命
旋律　配上節奏　怎麼總逼我談情　講牽手看星
虛構着浪漫與熱情
總可博個聽眾　正好能心領
如訴説真我別人不肯聽
又能讓我怎麼率性

真分手片段播幾次　製造假失戀都算易
而如何被愛難一試　閉目試着寫出愛字

再説説下雨天　話舊情未變　情遺留路邊
燈與霧固有氣氛少不免　如落葉離別不再遇見
逼出這些句子　大眾就會懷緬　但我怎逼出真掛牽

情歌是為着有共鳴
可惜你你我我欠缺轟烈劇情
寧願懲罰耳朵裝感性　唱出口不必真正想聽

　　雖然很自戀，但我不得不説我自己一直很滿意「如訴説真我別人不肯聽／又能讓我怎麼率性」這句，我一直希望自己寫的東西是「誠實」的（我指的不是抄襲、偷橋的問題，因為對於我這麼懶得看別人作品的人來説，抄襲比原創更勞心勞力；也不是只可以寫「真人真事」，創作本來就不需要問真假），我説的「誠實」是指寫的文字要忠於自己，寫自己真正認為「是這樣」的東西，「期待也如像兩袖」，你真的同意嗎？不要扮演孔子，寫一些你根本不認

03
逼我談情

　　江湖傳聞填詞比賽有個不明文規定，情歌是肯定不會得獎的。信不信由你，反正我是信了。原因很簡單，就像以前中文作文會考一樣，學校老師説能拿 A 的多是選第一題——議論文，其他兩題——抒情文或記叙文，因太多考生選擇，難以在評卷老師眼中突圍。

　　但有時有些填詞比賽所選的歌曲，又真的讓情歌風吹得令人迫不得已要填有關愛情的歌詞，真的是逼我談情。以下是原創音樂網站 Cmidi 舉辦的「及詞行樂」改編歌詞比賽優異獎作品，寫的就是我遇到過的各種「被迫談情」情況：

逼我談情 ♫
作曲：Entonie Kwong　　填詞：Norris Wong

想　孤身去望海　孤身去滑水　怎麼快樂也不對
知　單身心會虛　餐廳跟戲院　都設定要一對
聽　聽出每段歌　亦提及愛　高呼心跳心碎
談情像生理需要　沒拍拖也許有罪

強説愛又太假　扮未忘舊愛　來平衡落差
不禁問哪有對手可牽掛　能獨自緩步竟要害怕
逼到某君送花　就算是愛情嗎　但我怎逼出一個家

從第一身角度出發，例如說什麼我想幫地盤工人鑽地抬石屎，這般虛偽實在令人噁心，因為我只是偽裝出來，與現實格格不入。如果硬要我自己說一個解釋，來安撫那些在網上討論區表示不甘心輸給這首歌詞的填詞人，我會說，我贏在誠實地承認我是那種在教育制度下被迫「優秀」，只能說志願是律師醫生的人，我沒有裝作很同情勞動階層（因為我確實完全沒有幫助過他們），我只是為他們感到無奈，但我沒有嘗試偽裝成他們，不過勝出最大的原因其實還是運氣。

然後我發現，寫歌詞有時好像寫分鏡表。

總結，例如：「究竟地盤工人的保護設備又足唔足夠呢？我哋下一節再睇。」

　　第一身角度的寫法像港女自拍的 vlog，紀錄片的製作人與紀錄片所記錄的主角是同一個人，她把攝影機當作自己的眼睛，讓觀眾看到她所看到的事物，時而對着鏡頭訴說自己的感受，這種拍攝手法雖帶給觀眾現場感，但所呈現的卻是港女「想給你看的東西」。而如果一個中年男士偽裝成港女，再自拍 vlog，就會得出偽裝成外籍家庭傭工寫「豪宅裏的窮人」的噁心效果。

　　而《城市農民》的「拍攝手法」即由一個大學生（我，填詞人）作為導演拍攝有關地盤工人的工作情況。一開始黑屏，鳥聲先入，接着是都市早晨喧鬧的車聲，混入地盤電鑽鑽地聲音。鏡頭跟車輛輪子橫搖移動，車輛出畫，鏡頭停在一個路邊的地盤。特寫電鑽打在石屎及途人掩耳走開的表情。近景為地盤工人工作時的表情。遠景為路上行人急步離開施工範圍，剩下地盤工人繼續工作，擦汗。空鏡為烈日當空，地上蒸發出霧氣，遠景為地盤工人大口大口地喝水，然後繼續工作。傍晚，地盤工人摘下安全帽。兩段正歌基本上是把「我」觀察到的，經過剪接交代出來，副歌可以類比為紀錄片中訪問的段落，問地盤工人的待遇、問僱主的看法。

　　第三段正歌開始交代「我」的真正身分，「我」與地盤工人的關係及「我」的自我檢討：我很尊敬他們，認為社會對待他們不公平，但我沒有能力改變這個情況，只能樂於、安於或甘於被這個制度牽制。前半部的觀察部分若由不同的人描寫（或拍）出來的作品都可能相若，但重要的是後半部如何「我」與「你」連繫起來。若我只

耕種　旁人做已經足夠

為何勞動屬於不高貴
你要實際幹　工資所以最低
農民埋頭盡守工蜂那崗位
大汗贏得　一個敬禮

誰又會樂於貧窮
衷心尊敬　平日望見　你用工

從來勞動屬於不高貴
你要實際幹　工資不免太低
勤勞而地位低　只可說不抵
大路難改　只有敬禮

（感謝華納版權公司豁免刊登此歌詞的版權費）

　　用「你」稱呼要描寫的主角——城市中的農民，即勞動階層——
好處是作者依然是「我」，可以演回自己，在字裏行間揭示「你」
與「我」之間的關係，其實是最吸引的，這亦是從第三身角度寫所
欠缺的。

　　如果以紀錄片拍攝手法去比喻可能更易理解：第三身角度寫法
像電視新聞專題，如《星期二檔案》、《新聞透視》，以盡量客觀
或令觀眾覺得客觀的角度去「報道」事件或訪問有關人士，再配上
一個如上帝般的畫外音（voice of God），提出一些問題，作出一些

城市農民 ♫

作曲：Edward Chan & Charles Lee　　填詞：Norris Wong

車聲覆蓋雀仔叫
建設市區聽得到破曉
街坊掩耳散開了
讓電鑽只把你困擾

困倦意識都蒸發掉
誰曬了整天身處　塵埃內不敢笑
建設的　多緊要
用你心跳　來成就社會需要

為何勞動屬於不高貴
你最實幹卻　工資一向最低
人人埋頭盡守工蜂那崗位
為着糊口　轉眼四季

師長逼我　要優秀
志願成律師醫生方敢掛上口
教育能用於資本體制鬥優秀
換個階級靠我手

也學過講清風兩袖
城市裏高薪工作贏尊重交好友
努力學會競爭方優秀

「……」

「快回答，你想説什麼？」

「假設我是一支鉛筆我就不會説話了。」

「好吧，假設你是一支會説話的鉛筆，有思想，上作文課時會乖乖依老師設定的題目趕快把文章寫完的鉛筆，你看，別人都寫好了！」

「他們寫的都是原子筆的自述，你看，都是藍色原子筆的自述。」

鉛筆不會拿着原子筆寫自述，情況就像勞動階層一般不會有閒情逸致寫歌詞一樣，所以我認為不是勞動階層的填詞人就不要硬把自己偽裝成他們的一份子再以第一身角度去寫了（除非是早上在地盤打工，晚上抽空寫歌詞的填詞人）。即使我是因為到地盤拍攝，在地盤內跟工人一起上工業安全課，才打算以勞動階層為寫作題材，我仍然不可能厚顏到自稱是勞動階層！不然就像哥哥六歲的時候教三歲的我唱「我哋呢班打工仔」，然後我問「點解我哋要打啲公仔」一樣令人發笑。

用第一身角度描寫會因為「演得不像」而感覺噁心，若用第三身客觀角度寫「他」或「他們」這些勞動階層，又顯得有點隔岸觀火，冷眼旁觀。不用「我」、不用「他」，也許用「你」作為勞動階層的稱呼，是我描寫勞動階層的最佳距離。以下是華納唱片主辦「填tian」2010 首個全港公開填詞比賽冠軍歌詞作品，幸運地為我帶來了一張填詞人合約：

02
城市農民

　　如果要為勞動階層發聲，從第一身角度出發，即「我」是一個勞工，雖然可以寫得很主觀很感性很有血有肉，但難免會有一種奇怪的感覺，原因是你運用的必須是勞動階層的語言、用字，要不然總予人一種衣不稱身的感覺。

　　林夕任教的填詞班，其中一個作業是改寫古巨基的《花灑》，主題是「勵志歌」。我寫了一首「豪宅裏的窮人」，內容是以外籍家庭傭工第一身的角度描寫自己在異地豪宅內打工的感受，寫的都很符合現實情況。可是，很容易跌入第一身或第三身這兩邊鐘擺的精神分裂陷阱，例如，一開始我從外傭的角度寫「夢到那次割愛／被套被典當／事已隔世再沒沮喪／還幸有這個暗角算我特細套房」，但到結尾時卻忽然鬼上身似的以第三身角度總結：「洗碗哪是淪落／傭工竟比老闆快樂／執屋當是娛樂／財多失去知覺」。

　　除了「忽然客觀」的鬼上身問題外，另一個令人覺得不對勁的地方是：這哪裏像一個外傭會説的話？作品就像小學中文作文課老師硬要我們寫的練習「擬人法」的文章，什麼「鉛筆的自述」呀、「日曆的自述」呀，寫出來完全沒有説服力。

　　「老師，鉛筆不懂説話，所以它不會自述。」

　　「現在是練習擬人法，你要幻想自己是一支鉛筆，現在假設你是一支鉛筆，你想説什麼？」

如昨日努力維持　也都破碎　情侶沒法伴隨
難過　時間　願你別徘徊　再度愛着誰
哪用流淚　流淚才更累

誰以為只有能得到才算得收穫
能盡情努力仍快樂　如離別又哪用徬徨
難放懷因怕難得到難勝出又怕熱情都耗光
若快樂在過程　得到與否也是幻覺

　　勵志歌、公益歌、宣傳歌要寫得不噁心實在不易，我至今仍未
歸納出任何避免噁心的方法。

2012 年後記

　　在香港電台一個活動中當 PA，無意中發現了一個讓「勵志歌、
公益歌、宣傳歌」寫得比較「型」的方法！這是一個與平等機會委
員會合辦的活動，請來了 MastaMic 做表演嘉賓，他 rap 了有關平
等機會的「公益歌」。原來，公益歌是有辦法不「娘」的。

理想的收穫 ♫

作曲：Alvin Lai　填詞：Norris Wong

當你被遺下　發現童話　似是笑話
每日流淚嗎　但見誰永遠得到她
聽過別人話　歲月流逝　無奈期望被風化
仰望名利可怕

錢幣　才值得牽掛
信念似亂麻　你未看穿才在投訴吧

誰以為只有能得到才算得收穫
能盡情努力仍快樂　情人若離去未徬徨
難放懷因怕難得到難勝出又怕熱情都耗光
若快樂在過程　得到與否也是幻覺

身處月台上　這日回望　那日重傷
你獨尋路向　別怕如這次不理想
想快樂難道　要站台上　從未讚賞亦歡暢
你若忘掉成敗才快樂

誰以為只有能得到才算得收穫
能盡情努力仍快樂　情人若離去未徬徨
難放懷因怕難得到難勝出又怕熱情都耗光
若快樂在過程　得到與否也是幻覺

空中充滿污染雲霞才漸暗
無奈快餐店不禁　謹守即棄寶訓
這天可會改一改不怕犯禁

快齊齊改變　去拯救藍藍的天　你別再污染

　　瘋狂列出客觀現象，說完之後，別人會輕易回贈一句：「So?」所以，除了要清楚了解所寫的主題之外，能對主題發表個人感受就更佳，以下這首是獲得「U21香港青年協會譜出新暖曲 2008」優異獎的歌曲，歌詞走向另一個極端，減少了客觀描述，增加了主觀感受，寫的都是自己認同的、切身感受的，但問題是寫得「比白更白」，太直接說明道理或者看法，會讓受眾產生不良生理反應，例如起雞皮嘔吐。有一次，我寫「親戚說工作要穩定」及「可惜我身世不可失禮」，監製說我寫得太「口語化」，其實他指的應該是「太直白，似對白」：

一起改變（原曲：《富士山下》）♫

填詞：Norris Wong

呆望那超市貨品　紙盒仿似嶄新
只可惜變酸了全數要犧牲
誰浪費感到興奮　膠袋也不吸引
怎麼通處都充斥即棄用品
炎夏要冰冷快感　通宵改變氣溫
私心污染空氣途人如被困
題目卻一再複印　高分不靠影印
考生可會想一想方至列印

如今只知要興建　哪管這地球受到污染
要補救需一起改變這概念
人為何看重目前　而無視幾代禍延
如叢林再壯闊也續一攻佔
誰都非一心污染　可惡是人習慣不變
已使那清新的空氣不再現
繁榮若愛護自然　人何用虛擬着藍天
惡習須改變　眼光也不再短淺　那內疚可免

營造了興奮氣氛　一堆乾貨誕生
這新春靠吹氣來換你開心
誰浪費不會抖震　揮春禮品吸引
這些多數非必須請你問心
如若已享有軟枕　關燈不算費心

01
勵志歌勵志嗎

　　每年每月總有無數 NGO 舉辦形形色色的比賽，當中不乏歌曲創作比賽及舊曲新詞比賽，而主題當然是宣傳各種正面的信息，例如，預防肺結核、環保、禁毒，諸如此類。千萬別小覷這種好像只針對中小學生的比賽，宣傳歌比情歌更難寫得好。要政治正確、正面積極，又要避免「阿媽係女人」式的陳腔濫調，須認真地了解所寫的主題，做一些基本的資料蒐集（即《以畫為喻》中所謂「真切的見到」，不能人云亦云）。

　　如果只做了資料蒐集這一步，很多時候為了不把蒐集到的材料浪費，便會寫出大量客觀的描述，而沒有空間為這些現象作出建設性的論點，把歌詞淪為 lab report。以下這首「黃巴士環保歌舊曲新詞比賽亞軍」可以作為「大量客觀的描述而沒有作出建設性的論點」的例子。雖然，我自問內容技巧不過不失，當時更因為冠軍的歌詞實在太爛（根本就是照抄林夕的歌詞，再把每句 keyword 改為一個唔啱音的詞語）而大呻這個世界沒公理，不過曲風明明是情歌，配上怎麼樣的環保歌詞也難免噁心！

第三章

世界有太多的比賽

呀？」櫃枱的嬸嬸操着有肇慶特色的粵語説：「唔得！三樓有人『釘』咗！」

我嚇了一跳追問：「咩話？有人釘咗？真係有人釘咗？」

櫃枱嬸嬸：「係咯。剛先有人『釘』咗！」

我正躊躇：「才剛死過人，我們還住這酒店嗎？」

友人淡定地説：「有人訂咗就住一樓算啦！」

之後，我在《歌詞結構於曲式的交配》中講到，粵語歌聽眾相比國語歌聽眾有一個微妙的分別：粵語歌聽眾的基因引致他們渴望粵語歌歌詞「不重複」，原因不詳。國語作詞人只寫了正歌、副歌各一次，歌手便重複唱正副歌的歌詞，這是常態。可是，如果一首粵語歌太多重複的歌詞，粵語歌聽眾就會説：「repeat 又 repeat！」或者唱 K 時説：「同前面一樣㗎喇，cut 咗佢啦！」「重複」對粵語歌詞來説彷彿是一重缺陷，是填詞人的錯，是他們懶惰。不過，有些時候，以適量適當的重複配合旋律，其實比刻意苛求字字不同好，尤其是對一些如急口令般的快歌來説，君不見林夕寫「對愛愛愛愛愛對愛情已死心」。

在「調」（聲調）這個項目下，我講到前面文章提及的「02493標音方法」中「9」（陰上聲）跟「3」（陰平聲）這兩個高音可以混為一談，因為陰上聲的字，例如「稿」把發音拉長後，其實音調會演變成「高」，即陰平聲。簡單來說，如果把「稿」分解，它的前半部分發音是比較低的，然後依照上聲發音的特性，發音的後半部分會拗至落在陰平聲的高度。一般粵語聽眾是接受這些微短暫的拗音的。

可是，有些情況下，這種「3-9 拗音」仍是會令一些聽眾覺得「礙耳」的，尤其是當拗音令聽眾誤聽為另一個意思的時候，例如《I Believe》中的「誰亦有為愛犧牲」的「犧」唱出來的時候總是陰上聲，唱成「起」，而且旋律正在上行，前面低音部分的時間較長，所以怎樣聽亦覺得歌手唱的是「誰亦有為愛起身（0242493）」。對我這些晚睡晚起、喜歡賴牀的人來說，「為愛起身」也是犧牲的一種，其實也算挺偉大的。

我舉的另一個例子情況則更尷尬。盧巧音的《天演論》大碟裏每一首歌的歌詞都非常優秀，但其中我最喜歡的一首歌《女書》當中有一句歌詞卻出現「3-9 拗音」的瑕疵：「如風的細說／如詩的女書（09343）」，「詩」字唱出來是「屎」音，變成了「如屎的女書」。

梁栢堅的《雷詞》中也提及有一首歌，「明刀明槍（陰平聲）」唱出來時總覺得是「明刀明搶（陰上聲）」，其實也是這個問題。

突然想起一個有關聲調的故事。有一次，我到肇慶旅行，到酒店 check-in 取一樓的房間鎖匙，同行友人以粵語問：「三樓有冇房

04
中大 Shaw 通追粵

上完陳詠謙的填詞課之後，我再沒有上其他填詞課了，一年之後，在一個短片拍攝的慶功宴上認識了香港中文大學中文系的歐陽偉豪博士。慶功宴期間我們二人你一言我一語用粵語來討論粵語，引得坐在我旁邊那些來自國內的師姐們忍不住問一句：「你們説啥呢？」

之後，歐陽博士邀請我以中大生物系畢業生的身分到他的課堂上講填詞。他的才情橫溢、風趣幽默，已早有聽聞，因此，我以《粵語流行音樂：曲詞的交配與繁殖》為題，講解歌詞怎樣與旋律交配才能令歌曲成功繁殖，企圖與博士的搞「鬼」接「軌」。

我當時剛大學畢業一年，跟在座同學們都是被粵語流行曲撫養長大的一群，故我在這門名為「追蹤粵語」的通識課課堂上，光明正大地播放我們都喜歡的，甚至在某年某月某日曾各自「煲」過的歌，看一些我們曾經熟背過甚或背默過的歌詞，感覺我們在超度中學時偷偷摸摸在課堂上聽歌、唱 K、傳閱歌詞的歲月。

我把交配的原則歸納為五大項，依我個人認為的重要性依次排列，包括：（一）進入（調）；（二）phrasing；（三）歌詞結構於曲式的交配；（四）韻母及（五）聲母。

我很想成為
文盲填詞人🎵

明明在任何場地　分手戲也不優美
台詞未念出口但結局　還是有一個日期
拿陳舊劇情回味　看一看怎麼想你
沉默裏漆黑中悄悄地鳴謝

認真愉快過便別離　戲院開燈便得知結尾

不日分手 ♫

作曲：佚名　填詞：Norris Wong

誰如何告白　記憶欠缺字幕
用上初戀配樂　但仍難調度快樂
以妥協剪接後　再擁抱那一幕
但卻不再可演繹出　那個感覺

那熱吻　經典似影片　記載上世紀
純熟入了戲　沒記住從前手拖手看戲

明明在任何場地　分手戲也不優美
台詞未念出口但結局　還是有一個日期
拿陳舊劇情回味　方知道怎麼親你
沉默裏漆黑中悄悄地鳴謝被愛過
不開心便別離　戲院開燈便得知結尾

為何又各自　說出晦氣獨白
習慣燈光暗淡　近年來亦沒對白
每晚也翻播後　最終變作黑白
換個新角色都或許　有你風格

我共你　這齣戲不可　拍到下世紀
憑寂寞拍攝超出了預算　不得不放棄

上的垃圾筒旁邊，他手上那根點燃的香煙釋放出白煙，在街燈的照射下令畫面更添層次，加上他說話的節奏很有電影感，那一刻我決定如果將來有機會拍片，一定要找他當演員，而且一定要上演港島區街道抽煙的情節。就在這個我極速完成了 casting、選景、分場的一刻，我緩緩答：「都有同朋友講。不過我啲朋友唔填詞。咁你又點入行？」

陳詠謙說：「我朋友是歌手的親戚。」

我說：「我唔識人。我只係不斷喺網上叫人畀歌我，幫人填 demo，有啲作曲無簽 publishing 的，有啲就簽咗，英皇、環球的都有，但只係佢哋畀我就填，有時填完都唔知佢地有無錄，錄咗都唔知有無交去 publishing，交咗賣咗可能我唔知呢。幫過二三十人填，不過唔算識人。」

陳詠謙說：「加油！」

「他們很多都說我寫得好。」我鼓勵自己說。

「他們讚你，因為沒有必要 hurt 你，但他們也沒有提攜你，因為同樣沒有必要幫你。」陳詠謙說得很有道理，這也是我唯一記得他在課堂上說過的！

在宇宙大爆炸裏張佳添先生也給我一些機會填了幾首結婚歌、企業歌及 demo，這是其中一首 demo，那時候我剛剛開始於浸會大學修讀電影製作，所以就瘋狂地用電影製作名詞，又重重墜入無感情、硬比喻、好牽強的窘境：

前沒有想過自己填了這麼多 demo，卻還未入行或有歌詞成功出版，
是一件多麼有問題的事。

　　然後，另外兩個同學加入。陳詠謙在派發類似筆記的東西，然
後開始講課，但那一刻，我的心其實在大爆炸：「原來我已經填了
這麼多。填了這麼多也未入行，是不是我根本不適合填詞？」在那
晚之前，我從來沒有察覺原來我所追求的，由高中時單純地只希望
「我要填很流行曲 feel 的歌」，不知不覺不動聲息無色無味無臭地
已轉變為「我想入行」。就像每一次遇見所愛的戲碼一樣，每每由
單純的「我想對他好」變成「我要跟他一起」。就是帶着這種複雜
的心情，我聽着陳詠謙講有關歌詞的東西（明顯地忘記了他教的是
什麼，而且忘記上課內容很可能跟心情複雜無關，因為中小學學的
東西我都忘了）。

　　陳詠謙的課堂筆記──雖然他說的內容我「不記」，但我有「筆
記」，嘻嘻，Bye。

　　然後我讓他看了一些我之前填過的 demo，張佳添先生跟他也說
寫得不錯，除了歌名改得比較差之外……下課之後，我跟陳詠謙繼
續講填詞。如果按照我的填詞人兩分法，專業和音人陳詠謙絕對是
屬於「音感系」的，所以 phrasing、選詞，與音樂特別配合。因為
他也是歌手，所以絕不會像「文字系」填詞人一樣，寫了些內容好、
意境高，但「唱不出」或「很難唱」的歌詞。身為「文字系」填詞人，
我把學過的「0243」方法跟他分享，但音樂感強勁的他根本用不着。

　　「你有冇同人講你識填詞？」陳詠謙問，站在港島區狹小街道

03
大爆炸

　　上完林夕的填詞課，過了一陣子，2009 年 6 月，我在網上看到「宇宙大爆炸」有陳詠謙教的填詞課，雖然那時候我不太清楚陳詠謙是誰、填過什麼歌，但由於我本着要「打爆全港所有填詞課程」的宗旨，我也就報了名。

　　在宇宙大爆炸上課的第一天，我到得比較早，跟張佳添先生打過招呼後便如常地、侷促不安害羞怕陌生地坐在沙發上，等待陳詠謙老師的出現。不久，傳說中的陳詠謙老師穿着短褲、人字拖出現了。第一次看到（當時不肥的）陳詠謙，心裏不禁說了一句：「頂！吔靚仔？」（我當時沒有察覺眼前這位「老師」其實很年輕，很久之後，我得知他其實只大我半年）我強作沒有覺得他好靚仔的表情說：「Hi!」

　　張佳添先生把我介紹給陳詠謙說：「這位是 Norris，她有一點填詞經驗。」「你在電郵中說你之前填過 demo。對了，你填過幾首demo ？」他轉過頭問我。我低聲地、謙虛地說：「百幾首。」

　　他們二人同時道：「百幾首？」張：「那你已經填過挺多的了！」陳：「你填得多過我喎。」我：「這算多嗎？」這個答案卻出乎意料地換來他們二人的瞪眼，我突然覺得，那三年填的二百多首歌彷彿就是為了這一刻，就是要換來他們二人的驚訝，我在說出答案之

遺下我共你　還情願我要代你受傷

旁人話身處地球不會被愛　口中愛情遇潮汐就化開
登上地球可偶遇你　所以和時空比賽
生於這個宇宙中（是我一個）　身經百戰落泊地找愛
未會怕天要降大災（讓你知道）　親身證明塵世中也找到至愛

人家也話這個地球屋也亂蓋　街燈碼頭若嫌悶就要改
喜愛地球因有着你　一切才如此可愛
山谷荒野與大海（下雨飄雪）　高低氣壓為你亦深愛
未會怕天要降大災（大雪掩蓋）　親身證明塵世中也找到至愛

地球愛人 ♪

作曲：朱俊傑　　填詞：Norris Wong

某天四周結冰明日以後
沒法避過就抱着你身葬地球
太空遠方那邊藍綠怪魔想戰鬥
陪着你為你放棄保衛地球

熱愛金色的夕陽　未怕天黑的悶場
別要相信世界不正常　妨礙你被愛的真相
別上火星找食糧　寂靜也許沒有人跟你合唱
如像困着你　而其實我怕讓你受傷

旁人話身處地球不會被愛　口中愛情遇潮汐便化開
登上地球可佢遇你　所以和時空比賽
生於這個宇宙中（是我一個）　身經百戰落泊地找愛
未會怕天要降大災（讓你知道）　親身證明塵世中也找到至愛

也許廢墟太多人類厭舊
在這地殼未愛伴侶先愛石油
太多戰爭難道人類每天想搏鬥
還是會為你愛上這個地球

望向青蔥的牧場　盛載一堆小白羊
逐隻走向暖暖的太陽　如像你是我的方向
若上水星找食糧　酷熱也許沒有人跟你合唱

凝望前路似亂麻　我只怪我這一世亦並未愛家
改天看我仍懷緬共望日出　然後你開心一對過活留在童話
看到你共他愛回家　我會真的看化

（因版權問題，旋律未能上載，萬一任何人士因為超喜歡這份歌詞而想買此 demo，可以跟我聯絡！因 demo 詞而在未曾聽歌的情況下買歌，可真算是歷史性的事件！）

　　有一天，我罕有地不想上課遲到，便難得地從浸會大學新校舍乘的士到舊校舍上課，的士內收音機播着「新派台」的歌，很動人的一首歌，為何為何從前像聽過？我心中暗暗跟着古巨基唱，這首歌真的很耳熟，但我所記得的歌詞不是這樣的呀！再唱幾句，我赫然發現，這一首「出街的歌」，是我填的 demo ！我填的 demo 真的賣出了！但出街的歌詞不是我填的！那一刻，我很想跟的士司機說一句：「司機大佬，呢首歌我填過！」第一次感到自己跟流行樂壇這麼近，卻又那麼遠。

　　前文提及有些作曲人會提議一些參考歌給填詞人，這次的指示是「大」。朱俊傑：「這是男生的歌，可以説些宏大的、強烈、肯定的感覺，可以講誓言，也可以講世界，總之就係一個字『大』！positive or negative 亦可。參考歌是《每一個明天》、《我的世界末日》、《當這地球沒有花》及《最後的茱麗葉》。」那首出街版本的歌名是《沒有腳的小鳥》，大家可以當舊曲新詞看，雖然是我先寫的（所以我是「一次創作」）：

你竟搶先發問一句難道我想道別　我嫌悶了
還是害怕要結婚了

你說過想快樂就隨便影輯婚紗照
獨自說到結婚微微笑　我怕我拖垮你目標

心中也盼能陪你日夜在家
基於私心犧牲愛人才害怕
驟看前路似亂麻　我恐怕我這一世亦並未愛家
今天你我為何要互做負擔　離別我可跟所愛再續情話
還會賜予你幸福會成家　你卻怎麼要怕

那 DVD 跳字熒幕又遲鈍了
太多家俬也在出錯如像細聲地話　我離別了
來日沒有你我怎笨
我送你的快樂亦難及一輯婚紗照
道別趁你我心仍然跳　我愛意相比你目標　太渺小

心中也盼能陪你日夜在家
可惜安居一室　我有能力嗎
凝望前路似亂麻　我恐怕我這一世亦並未愛家
今天你我為何要互做負擔　離別我可跟所愛再續情話
何以會怕我內心似浮沙　看你終可有個家

不敢探聽誰陪你日夜在家
跟他相擁一刻　我仍難受嗎

多字數空間，可用來細緻描寫或詳細敘事。其實短句有短句的難度，要用一兩個字寫出有意思又搶耳的歌詞，實在很難。作為專業填詞人的基本要求，就是能用任何指定字數寫出任何指定意思的文字（這個基本要求是我自己定的！）。所以，我自己發明了一個於乘車無聊時可以做的「填詞人基本訓練」：把四周告示牌的文字撮寫。例如，「請小心高壓電纜」七個字，如果只可以用六個字表達呢？「小心高壓電纜」。五個字呢？「小心高壓電」。四個字？「小心觸電」。三個字？「小心電」。兩個字？「別碰」。一個字？「危」！

多做這類撮寫練習，就會掌握到每個「你想傳達的意思」的最佳字數，那麼就不會在字數空間太少的旋律內企圖放太複雜的意思，也不會以過多字數去寫簡單的東西，出現「冗字」。

除了學會 pharsing 及寫長句外，在「伯樂」上課的另一個得着，是經學校安排能收到更多 demo 作填詞練習。其中一首曲的作曲人是朱俊傑，除了歌名外還算寫得滿意，因為景物描寫得比較自然，寫的景與情比較「關事」，或者俗啲講：情景交融囉。

愛得釋手 ♫

作曲：朱俊傑　　填詞：Norris Wong

客廳鐘擺這夜沉默地停頓了
窄身酒杯折射光線其實這夜還在照耀
你的假天花太舊了
我想開聲說話無奈被攔住了

亦可指分派從外地買回來的手信，因此填詞提及「分／手信」與「分手／信」時，還是要注意一下 phrasing 的。

插叙一段有關同音字的故事：有一次在酒吧跟朋友聊天，我正在發呆，坐在我對面的女性朋友「貌似」身體不適地（即一臉病容）喝着水。突然，朋友的朋友（男士）走近拍一拍朋友的肩膀說：「喂！點呀你？咩病呀！」朋友從容地回應：「淋病。」正心神恍惚的我馬上回過神來，心想：「不是吧？！真的假的！」我很驚訝為什麼她可以在公眾地方這麼大方地把這個病說出來，更令我困惑的是，提出問題的男士聽到後竟面不改色，絲毫沒有表現出任何異樣，跟朋友繼續聊下去：「哎呀，這麼不小心？」朋友：「係呀，前日無帶遮，又無啦啦落雨！」

好的，言歸正傳，有關 phrasing：如果內容真的「好正」，就不用這麼執著啦。就像《我的快樂時代》中，總覺得是「沉迷或放棄／腋毛／可不可」，但我們叫自己別想歪，免得糟蹋了一份好歌詞。什麼？我雙重標準嗎？正好，這正是人有別於機器之處。

另外，我們上課期間也做了一些舊曲新詞的練習，林夕選了一些可以讓我們練習寫長句的歌，其中一首是《畫意》，題目是描寫人物。我選了愛因斯坦作為主題，寫了《相對》，其中最長的一句是「為何研究換來內疚／和平難買仍盡力地宣傳提議停用那些使人類都消失的武器」，難得寫出來這麼長而又通順的一句，林夕叫在座同學鼓掌。

有一陣子覺得粵語流行曲的句子愈來愈長，長句的難度在於 pharsing 及掌握什麼位置適合放重要的字眼，但好處在於可以有更

02
繼續學填詞

上完港專的填詞課程，又上伯樂音樂學院剛剛推出的填詞班。一開始課堂上學生多於十人，有點像講座。聽過方杰及于逸堯的課，然後一直上林夕的課，班上剩下六人。以每堂紅館 talk show 的價錢斷斷續續上了差不多一年的課，我每節課見到偶像都緊張得快缺氧，只好狂寫筆記分散注意力。

直到有一天林夕跟我們六個人說：「我也沒有什麼可以教你們了，你們買雜誌看我的專欄比較划算，我現在寫三個專欄，分別在某某雜誌⋯⋯」

如果硬要總結一下，我從陳 Sir 處學到的技術是「0243」，從林夕的課上學到的技術則是「phrasing」，這關係到歌詞是否與旋律配合。我之前填的 demo 從來沒有「phrasing」的概念，以為數對了字數、聲調配合、押韻，便完成了填詞技術三部曲。「phrasing」指的是歌詞中詞語或詞組跟旋律節奏的配合，具體來說，包括句子中詞語或詞組開頭的第一個字要落在旋律的重拍上；簡單來說，避免令詞語唱出時被拆開而引致「礙耳」的結果，例如像《藍鞋子》的「藍鞋子挑 / 選哪位」中「挑選」被拆開了，還有美少女戰士的「衰鬼（雖詭）/ 計多端」又如《祝英台》的「尤幸與山 / 伯結黨」「山伯」被拆開了，聽上去「伯結黨」像是一個黨似的。phrasing 錯誤除了礙耳，有時還會導致誤解，例如「分手信」可以指用作分手的信，

隨意的門外　亦有愛心覆蓋
而這集故事終於得到真　愛

我　跟你　樂與喜　通通憶記
時光機留住昨日的你
明天　靠你法寶編出好戲

如從前還未愛　試試與我戀愛
而從來萬能只得你
肥胖都無礙　是腳短方可愛
容我盡責地把這機械貓　愛

為何河像在笑　大樹亦會心跳
徐徐忘掉豆沙包了
愛戀的期待　讓我以心裝載
能有幸挽着叮噹一世寵愛

　　在陳歷恆老師的填詞課上，除了再練習填 demo 外，最大的得
着其實是認識了非常好人的陳 Sir。經歷六年小學及七年中學的各位
應該很清楚，上課的目的不是學習課程的內容，而是認識同學、老
師，交朋友。畢業之後在學校學到的知識未必能讓大家一世受用（因
為絕大部分的知識都馬上忘了），但有些朋友卻可以交上一輩子。
課程裏能讓我低調地主動識人，於是，我便踏上了「學填詞識人」
的旅程。

　　以「0243」標音技巧記下旋律，例如：《有隻雀仔跌落水》的「0243」版為：4334243 024 243 4334243 0320，而《生日歌》的 023 版為：002042 002034 0033342 333434。「祝你生日快樂」六個字其實是「343242」，生日歌唱出來的是「俗離散 jat4 快樂」。

　　這個方法很科學化、系統化，但缺點就是……比較機械化。學會了用這個方法後，終於明白了為什麼有些字「啱音」，有些字「唔啱音」，頓時感覺豁然開朗。學了這個方法之後，陳 Sir 給我們作練習的 demo，雖然填詞所需時間頓時由以往平均六、七小時加速至三、四小時，但是用字仍然擺脫不了「土」，也就是之前提及的缺乏時代感。因為當時的男友很像多啦 A 夢，所以定下了這個題材：

跟叮噹談戀愛 ♫

作曲：歐陽業俊　填詞：Norris Wong

看　溪澗　綠野間　櫻花飄散
隨竹蜻蜓　伴我通山逛
攜手　細看晚星多麼璀璨

聽　一聽　脈搏聲　有着共鳴
揚出感情　用愛慕編成
如今　欠缺耳朵不減尊敬

如從前還未愛　試試與我戀愛
能明瞭淡藍色的你

個「假字」，填詞人把「0243」其中一個「啱音」的數字填入旋律，然後再把這些數字「翻譯」為中文字。填詞人配合旋律中音符與音符之間的音程，選擇相對的數字把旋律標為「0243」，然後根據粵語聲調本身的高低音，把所有字分為四組，再從各組字中選取合適的字填進去。這個方法比「假字標音法」好，是因為「0243」這幾個數字只是符號，不像「假字」般本身帶有意思、情緒，因此沒有影響思路的弊處。另外，「0243」有系統地把粵音分為四組，只要多練習，便能知道每個中文字所屬的組別，提升填詞的速度。

「0」代表陽平聲（第四聲，最低音，例如「離」）也只有陽平聲的字能配合 0 字的音，所以屬於「0」組別的中文字數不多。

「2」代表陽去聲及陽入聲（第六及第九聲，第二低音，例如「利」），入聲指的是 p/k/t 作韻母收音的字，所以字數也不多。

「4」代表陰去聲、陽上聲及中入聲（第三、第五及第八聲），字數比較多，其實第三聲（例如「怨」），跟第五聲（即「遠」）在高低音上還是有分別的，但這個細微的差別在一般情況下是可以忽略的，所以有「陽上作去」的說法。

「9」代表陰上聲（第二聲，屬高音，例如「洱」），但其實在填詞的時候，大多數情況下是可以跟「3」組的字混為一談的（有關以「9」作「3」而導致的有趣情況在本書文章〈中大 Shaw 通追粵〉中將會論及）。

「3」代表陰平聲及陽入聲（第一及第七聲，最高音，例如高、得），字數比陽平聲多。

的流行曲填詞課程。

在太子一個狹小的錄音室裏，陳 Sir 拿着黃志華老師那粉紅螢光封面（當年絕版的）的《粵語歌詞創作談》——這本可說是填詞人的入門聖經——用十五分鐘教懂了我一個非常管用的「02493」*粵語入音技巧（把旋律標上與粵語聲調相應的符號），這個方法我一直在用。其實，填詞人一般收到 demo 之後，是怎樣把旋律記下來寫上歌詞的呢？據我觀察，一些音樂底子較好的填詞人可以憑聽力把 sol-fa names 記下，甚至不用「記下」，聽幾次就能直接為旋律寫上歌詞。

* 2024 年註：應為「0243」四個類音階，寫《文盲填詞人》當年還未認識黃志華老師，純粹把自己的理解寫下，沒有機會向他請教。

依我愚見，填詞人可分為「音感系」（大多同時為作曲人或者歌手，例如林一峰、藍奕邦、陳詠謙）及「文字系」（大多同時為作家、編劇、影評人，例如潘源良、喬靖夫、方杰），情形就好像電影導演可分為「攝影系」及「劇本系」兩類。一些剛開始寫歌詞的「文字系」填詞人，可能會用「假字」的方法為旋律標音。「假字標音法」的意思是把「啱音」的粵語字不理意思地胡亂填進旋律，然後再慢慢修改，把「假字」改成有意思的歌詞。這個方法的好處是不用學，光憑直覺，懂得說粵語的牛頭角順嫂都會，壞處是歌詞的方向很容易會被「假字」牽着鼻子走，結果完成後的歌詞用字不統一，甚至內容偏離航道。

而陳歷恆老師根據《粵語歌詞創作談》中所教授的「0243」標音技巧，則可算是改良版的「假字標音法」。「0243」其實就是四

01
借問聲邊度有得學填詞呀？

　　自從阿賢給我每首歌三百元的報酬之後，我認為如果依然不思進取地交一些爛歌詞給他，就太無良了，因此我想「學填詞」。在香港這個城市長大，學一樣東西如果不報讀一下什麼課程，就好像怎麼也學不「正宗」似的。

　　「如果我決心要成為一個專業的填詞人，我應該盡我所能飽覽全部有關粵語流行曲的書，報讀全香港所有有關填詞的課程吧！」其實也不是「因為要成為什麼」，「所以我要做些什麼」這麼功利，只是當你對一樣東西有興趣，你便會千方百計地盡量向它靠近。我身邊有些電影癡同學視看電影如吃飯，這成為他們生活的一部分：吃飯時看電影、上課時看電影、下課後看電影、做愛時不看電影也要照樣播、聽歌只聽電影原聲。我想，他們這麼深愛電影，該不會功利地把看電影的數量當成「鋤 level」的經驗值，量化為可使他們逐步邁進導演之位的可悲過程吧？我也認識一些打機癡，他們不會炫耀自己每天花多少時間打遊戲，因為這是他們的「份內事」。我倒是遇過一些人喜歡炫耀自己看過很多書，我猜大概他們是不喜歡看書，只把看書視為「升 level」而做的苦事。總之，很瘋狂喜歡一樣東西很可愛，純粹喜歡唄！

　　其實香港有關填詞的課程很少，非常幸運地，我在港專的課程表看到了由陳歷恆老師（當時還未是惡搞歌之王「窮飛龍」）執教

第二章

歌詞課

我很想成為
文盲填詞人♪♫

　　有一次他提醒我們説：「今天的實驗要用 Bunsen Burner，大家小心燒到手！不然就會燒到變鳳爪！」

　　化學老先生可能自以為這比喻貼切有趣，又重複説：「小心變鳳爪呀！」

　　站在我身旁以聲線響亮見稱的胖壯女同學説：「哦！阿 Sir 話我哋係雞！」

　　阿 Sir 馬上尷尬萬分地説：「不是不是！不要跟家長説呀！」

　　這樣的東西，頂多是令別人「看明白了」，然後說：「哦。」或者：「係咩？」但不會觸動人心。這也未算是濫用比喻最慘烈的一次。我給阿賢寫過最造作的一句歌詞，可算是《逗留》（光看歌名就明白什麼叫缺乏時代感了）裏的一個比喻：期待總是令人消瘦／期待也如像兩袖／貼着我懸浮脈搏上游／期待期待在我手。

　　試想像有一日，有個朋友跟你說：「《春嬌與志明》快上畫了！我真的很期待呀！」你感慨地回應說：「其實，期待就好似衫袖咁⋯⋯」

　　朋友：「What?」

　　你繼續說：「我話期待就好似衫袖咁，貼住你，懸浮喺你脈搏嘅上游，期待其實喺你手上。」

　　朋友：「黐線！」

　　怎樣為牽強的比喻？把比喻跟朋友說完，對方會回你一句「黐線」的就是了。儘管這個比喻很牽強，阿賢也憑這首名為《逗留》的 demo 入圍了一個台灣的原創歌比賽，也是唯一一個以粵語歌躋身十強的人，最後簽約台灣 Sony Music Publishing，成為了專屬作曲人，我一直說這一定是因為我「腳頭好」。

　　突然想起中學化學老師胡亂比喻引致的一個笑話。在我們女校，男老師（全校僅有五六個）是特別受歡迎的，除了物以罕為貴外，還因為他們都不罵學生，很好欺負。化學老師是一位白髮蒼蒼的老先生，他的名言是「實驗固然重要，生命更加可貴」，故常常不厭其煩地提醒我們注意實驗室安全。

隨便掉進了海
月看着遍地錯　嘆哀

葉片經歷過風霜
早已懂了自強
哪懼　錯亂裏多跌一跤仍未看到異樣
沒法使我更心傷
要是受重創　不緊要
假裝　心碎是作狀　永別回頭望
也許學會淡忘

風　無意掠過　葉子見狀　停下來
但沒料　未會相處　已撇開
花　仍繼續笑　是因帶着　同伴來
嫩嫩地　仍然自信　情人會永在
雪融掉　是覺得不再被愛
情重亦會變改
月照着世事説：怪哉

葉片經歷過風霜
早已懂了自強
哪懼　錯亂裏多跌一跤仍未看到異樣
沒法使我更心傷
要是受重創　不緊要
某天　終會煉到沒盼望
誰人亦　有天學會淡忘

* 2024 年註：後來我才知道這個職業是編劇、導演虛構出來的。但我認為 demo 填詞人——「歌曲勃起員」不應該因為自己很可能沒有機會出鏡而草草了事，如果要草草了事，那就不如不填，又沒有人逼你，又沒有收錢，一切純粹為興趣。那時候，我的目標是盡力做一個非常稱職的、高於標準的「歌曲勃起員」。

直到有一天，我遇上了一個願意付款給 demo 填詞人的作曲人阿賢，當時是 2007 年年頭，他開門見山就說三百元一首，我當時的疑問是：「填 demo 正常來說是有錢的嗎？我管不了，難道人家付工資給我，也不要嗎？」現在回想，阿賢真的很大方呀！收到阿賢過戶三百元的那一刻，我的世界不一樣了，「填詞是可以有錢收的」這個觀念，就像 Inception 般植入了我的腦袋。不幸的是，阿賢金錢上的付出並沒有為他帶來優質的歌詞，我像很多初寫歌詞的填詞人一樣，寫得自以為詩情畫意風花雪月。描述一些自然景物，什麼都要比喻一番，卻缺乏時代感、都市感，好像寫於石器時代，給人一種「唱不出口」或是唱出來會令人毛骨悚然的感覺。我為阿賢填的這首名為《葉與風花雪月》的歌詞就是這弊病的最佳反面教材：

葉與風花雪月 🎵

作曲：李國賢　　填詞：Norris Wong

風　純粹掠過　並不盼望　留下來
葉落下　獨處一角　要看開
花　何以在笑　是否盼待　甜蜜來
潤澤着　平淡夜裏　無聊也無害
雪仍在　是潔身不夠自愛

　　除此之外，也可以練習根據作曲人的 feedback 來「修改」自己的歌詞，有時候只改一句中的兩個字，比重新填二百個字更難，所花的時間更多。提高「修改」的速度是一個很重要的「鋤 level」過程。我不知不覺喜歡上填詞，最初不過是貪玩，沒想過「然後怎樣」，因此我純粹希望把握機會為任何 demo 填寫歌詞，從五湖四海的作曲人所「製造」出的大量 demo 來「鋤 level」，或許只有不停地戰鬥、殺敵才能讓自己變強，提升填詞的速度。

　　我漸漸發現這世界上的「demo base」是無限大的，能被出版的機會實在非常渺茫（僅限於在你沒有任何可靠的人際關係網絡的情況下，粵語謂「唔識人」，所謂識人好過識字），demo 質素良莠不齊，編曲也隨便，而且世界上有聽之不盡，填之不竭的 demo。儘管 demo 歌詞面世的機會比 demo 旋律面世的機會更渺茫，但有一些作曲人對 demo 歌詞的要求很高，會給填詞人一些 reference songs 讓他們參考歌詞風格及用字；有些則是命題作文，有預設的歌名；有些則「落了釘」，規定某個位置要用某些字；有些甚至對 demo 歌詞的要求苛刻到對整首歌限制韻腳。總之，作曲人希望製作理想的 demo，增加 demo 賣出的機會。

　　可是，很多時候，demo 成功賣出，卻出現「要曲唔要詞」的情況，這可能是因為 demo 歌詞真的填得太遜，也可能因為歌詞不配合歌手的市場形象等。所以 demo 歌詞其實像 AV 拍攝現場的「勃起員」（想知道這是什麼職業，請參考彭浩翔的電影《買兇拍人》。她們的工作是使男優投入狀態，出鏡的卻是真正的、有名的 AV 女優）。

不可有　天邊的單身　能和我更配襯
月老也怕　嫁給別人

真想抽一天　吻到日落
甜蜜裏　真心捉緊　何用亂撲
深宵裏　孤伶伶的心　共同有了寄託
若有愛平凡能滿足

能共你　於餐廳相識　太過幸運
甜蜜裏　終於得知　誰是合襯
不可有　天邊的單身　能和我更配襯
願你我也心相印
真愛是這樣近

（這次交歌詞之後，作曲人要求我想一個歌名。）

　　白「嘻」「嘻」都夠膽寫，我現在已經沒有這個勇氣了！之後，我繼續不斷填 demo，所謂不斷，是每三天一首，維持了一年。這是一個比之前提及的「舊曲新詞練習法」及「古典音樂練習法」更全面的練習：除了練習寫歌詞，還可以練習跟作曲人溝通，聽明白或猜得中他們想要什麼。我發現，差不多全部作曲人都是男人。（所以？）很多作曲人都不能用「人話」來表達自己，有不少是「文盲」，但不要怪他們，如果他們都很會運用語言的話，就可以自己填詞，而填詞人也就沒有機會寫歌詞了。填詞其實也是一種翻譯，把旋律翻譯成「人話」。（林夕大學時主修翻譯！）

看看那泡泡成堆　輕飄飄　飄於眼邊　白嘻嘻
霧景裏　如像那天
你我兩個在雪中　初相見　片段重現

餐廳玻璃窗　藉故地望
其實我　多麼不安　琴鍵亂按
畢竟我　當天的衣裝　未能算太妥當
沒顧客那晚你竟在旁

如共我　都交出真心　哪會寂寞
陪着你　輕鬆兜圈　何用造作
真想要　休息一千天　共同到處吃喝
合上眼有你的面容
想你並非幻覺

泡泡會散發微香　照照鏡我繼續唱
泡泡似有你餘溫　溫馨於心中擴張
沒心傷　沒感慨　甜蜜愛戀
有你疼愛就算增添工作　也未疲倦
餐廳玻璃窗　借故地望
其實我　多麼不安　琴鍵亂按
畢竟我　當天的衣裝　未能算太妥當
沒顧客那晚你竟在旁

能共你　於餐廳相識　太過幸運
甜蜜裏　終於得知　誰是合襯

Norris：Sorry, can you just send me your demo via email and then we can talk on phone? We usually do it this way.

陌生人：I am going to publish my album next month. We are not going to work with someone childish as you. Sorry.

Norris：OK.

　　對話結束，我們再沒說過一句話，也不存在於彼此的 contact list。沒有應陌生 music composer 的邀請出席「會議」，然後被冠上幼稚之名，實在心有不甘。不過，至今我仍然認為這個陌生 music composer 是行騙不遂才拋下一句指摘，好下台。

　　然後，我填了第二首 demo，也是第一首有錄製的 demo，就是第一次聽到自己的歌詞被別人唱出來！用的依然是古法填詞，逐個音試，作曲人是 Shermaine（Wong Hiu Ming）。幾年後，我在無綫娛樂台看到一個也叫 Shermaine Wong 的娛樂記者，一時之間也沒有把二人聯繫起來，最近才發現原來她是她。

幸福泡泡浴 🎵

作曲：Shermaine Wong　　　填詞：Norris Wong

主唱：Shermaine Wong

我脫去鑽戒銀鍊　照照鏡發覺胖了
我要你到我旁邊　親一親　即輕快點　才分開　又想見
除下襯衫衣襟　記憶起　天天溫馨靠肩
夠暖了放滿池水　我浸進泡泡浴裏

05
Demo dem it

　　自從在 CASH 的討論區留言之後，真的收到不少電郵回覆說他們有 demo 需要填詞。我當時仍然搞不清楚什麼叫 demo，想直接問那些作曲人，又好像是 stupid question。問爸媽、老師，又似乎未必有答案。我又慶幸長大後生活在網絡時代，可以讓我通過「Yahoo 知識＋」搜索引擎找到答案：demo 歌是放在音樂版權所屬公司裏，未經出版而等待出售的歌曲樣本。

　　當我明白了眾作曲人所說的 demo 是指什麼之後，便更積極地在網絡上徵求待填詞的 demo。有一次，MSN 上突然有一個陌生人跟我說話，劈頭就問：

陌生人：Hi, you write lyrics?

Norris：yes，但比較擅長粵語詞。

陌生人：I am a music composer, I am going to publish my
　　　　album, shall we have a meeting?

Norris：You mean phone meeting? Net meeting?

陌生人：Where do you live?

Norris：Shatin.

陌生人：OK, tmr 2:30pm shatin, ok?

路過的吻一吻　全身那裂痕
誰被痛楚吸引　永被困

　　經過六年的練習，我的聆聽音準能力還算是有進步的，不禁在此時暗爽地說出賣油翁的金句：「我亦無他，惟手熟爾。」話雖如此，人聲 vocal guide 有時很曖昧、很主觀，你說我填得「唔啱音」，我覺得可能是你唱的 vocal guide 本來就走音，你所唱的不是你所想的，尤其是有一些作曲人對着話筒率性地呻吟，含糊不清，不是我的耳朵有問題，是你的嘴巴有問題。用樂器、midi 彈琴的 vocal guide demo 就比較客觀，是這個音就是這個音，do 就是 do，mi 就是 mi，毋庸置疑。可是，人聲 demo 相比冷冰冰的彈奏 demo，仍然有優勝之處，人聲能準確地展示出作曲人想要表達的情感、情緒，而且歌曲最終也要由歌手唱出，人聲 demo 可以預演每句旋律中音符的輕重強弱。

誰可痛快地吻在裂痕　還我刺痛興奮
新添上那道裂痕　長袖裏動魄驚心
沉溺爭吵與痛恨　用我身軀苦苦逼近
誰又夠膽吻一吻　情感那裂痕
其實有種心癮　叫做愛人

餘生怎麼消耗　末日才陪我踏上歸途
誰製造快感似鎅刀　劃下幾多刻度
難像你我　決裂恐怖
如今太枯燥　看着暗淡前路
朝着美夢那終點　仍然未到

誰可放肆地吻在裂痕　還我刺痛興奮
衣衫裏滿是裂痕　能扮作為愛犧牲
沉溺爭吵與痛恨　悶了的隨時能劃上裂痕
路過的吻一吻　情感那裂痕
取笑着　曾經　多不憤

心　做個了斷　劃破的　就要決斷
讓悲傷給寄存　沒半秒手軟
寧願作最壞打算　愛如何磨損
衣襟只有鮮血　仍留戀

誰給痛快地割下裂痕　忘了故作興奮
貪戀數百道裂痕　陪伴我萬箭穿心
留些傷口再接近　任我心由途人劃上裂痕

事隔六年，由於拍攝短片《赤鱲角到天水圍是我愛你最佳距離》恰巧需要用一首粵語流行曲，便想起了這首曾經因為它 feel-like Cantopop 而令我心跳加速的歌曲，於是邀請多年沒有聯絡的作曲人 Chris 做監製，由短片兩位男主角陳詠謙（對！填詞那個！）及新加坡歌手梁卓生主唱重新填詞及修改的《chris away demo》：

裂痕🎵

作曲：Chris Ho　填詞：Norris Wong　　主唱：陳詠謙 / 梁卓生

牆身過於乾燥　但近來　唇邊也都乾燥
時計上氣溫在倒數　漸漸低於一度
皮下滲血破裂乾燥
情感太枯燥　再沒痛癢程度
還是寄望鎅刀　輕觸手臂最好……

如果看見你抱着別人　嘗試鎮壓不憤
匆匆看四下無人　然後就為你熄燈
如司機般接送吧　若我可能全程負責送運
到一天　我可以　來取替舊人
相愛別離照足指引

等　未會怕累　期待又　共你進睡
願等到某時分　就會更　相襯
誰料你竟忠告我　愛無從培訓
宣判不會相襯　仍呆等

如果放肆地吻着別人　才會更覺興奮
儘管去約會別人　還期望動魄驚心
如司機般接送吧　若我可能全程負責送運
到一天　我可以　來取替舊人
重聚哪需抖震　吻就吻

（因為當時不肯定歌名是否由填詞人負責，如果貿貿然為歌曲取一個自以為是的歌
名，好像很沒有禮貌。）

　　大家不妨上網聽這首 demo，一邊對照歌詞，然後圈出你認為
「唔啱音」的字，再與其他讀者（如有）比對一下，這樣你們可以
看到一個音樂感偏低的大學一年級生第一次填人聲 demo 的「命中
率」。可能因為寫得太差，我傳送了這篇歌詞之後，Chris 就再沒回
應我了⋯⋯

無題 🎵

作曲：Chris Ho　填詞：Norris Wong

和你困車廂裏　你暗示何以我不歸去
隨意造藉口鬧市中徘徊
承勇氣盛問句　近來可真太累
從前祈求能秒秒伴隨　情懷為何倒退
低聲說連錯覺都失去　愛夠但懷緬共我進睡
曾確實愛不過　逝去　日後不應相聚
還未看夠　愛便倒退
仍深信登對　我未愛到疲累
人被撇下也懂忍　痛不怕再追

如果放肆地吻着別人　才會更覺興奮
儘管去約會別人　留下我為你粗心
如多番風雨過後　就會得你真心親近
還望颶風快吹過　晴天再來臨
遺下哪位掌印　也是愛人

旋轉咖啡杯裏　轉到極迷茫亦要相隨
而那味再苦亦逝去　剩下羞家的淚
仍盼共你冷淡相對
隨便說一句　你別太過勞累
誰料你話要關心　誰人亦會

同學豬精一樣，把旋律寫在五線譜上給我，我拿出紙筆，嘗試把旋律默寫出來。

我的音樂感一向很弱，小學、中學的音樂老師從來沒讓我入選過任何合唱團，雖然在五歲的時候，因為想碰碰鋼琴的質地而藉故央求媽媽讓我學琴，但從來都沿用港式填鴨學習法，死記死練為考試；上了中學又為了扮型學電結他，卻依然停留在教一首死記一首的模式裏。中學時，有一次音樂考試是考古典樂「估歌仔」，全體同學在禮堂聽指定範圍的古典樂，並寫出樂章名。那時候，我若不把「純音樂」配上中文字，是根本沒法記住旋律的。因此《四季》的《春》便是「雪糕豬包是殘渣，揸到臭臭便是泥巴」，而貝多芬的《命運》就是「今天出殯，真的不幸，悲傷都有預感」。

總之，我就是沒辦法把 demo 的 sol-fa name 寫出來。即使寫了出來，也肯定漏洞百出。即使全寫對了，我也沒辦法把音符準確地唱出來。所以，我用了最原始、最笨的填詞方法，就是不理意思、文法，把「啱音」的字硬塞進旋律裏，目的是把旋律白紙黑字地記下來。

作曲人沒有指明要寫什麼，我就決意要寫一首一看就知道是流行曲歌詞的歌詞，因為我終於可以脫離古典音樂練習法，不用寫麥嘜麥兜風格的歌詞。我的目標是慘情慘情慘情，也希望有情節情景，真的不好控制呀！唯一值得慶幸的是，當時大學一年級的我剛剛失戀，很自以為是地說了一句「這輩子不可能比現在更難過」！應該很適合寫歌詞！其實，我人生第一首 demo 歌詞，現在拿出來公諸於世還是挺丟人的，但人就是要坦誠地面對自己不堪的過去，才能活得快樂嘛！「自嘲原是要這樣」！

04
Finding Demo

2006 年 8 月在 CASH（作曲家及作詞家協會）的官方網頁看到了討論區，於是便跟着其他人在討論區留言：有興趣填詞，有歌要詞請 send 給我，電郵：norrislyricist@gmail.com。

我當時不肯定其他「市面上」「正常」的填詞人是否都像我一樣，在討論區留言才可以得到寫歌詞的機會，但至少這個如同「上門補習中介網」的討論區是免費留言的。我幸運地出生於網絡未普及的時代，有幸見證互聯網從無到有的兩種生活經驗。在網絡未普及的時代，我們聽着電台默歌詞，逐句慢慢地寫；也試過錄下電視午間播的 MV，慢慢抄下字幕，互聯網普及後，一字記之曰：快。

就這樣，很快，我收到很多聲稱有「demo」要填上歌詞的電郵回覆。在這之前，從來都不知道世界上有一樣東西叫做「demo」，但我顧慮到一開口就說「唔好意思，請問咩叫做 demo 呀」這樣的對白會令對方以為⋯⋯我很不專業。

其中一封電郵還附上了一首叫《chris away demo》的歌曲檔，我打開電郵附件，電腦擴音機播出「lalala」的人聲 vocal guide，我邊聽邊感覺到腎上腺素飆升，心跳聲吵耳得聽不清楚擴音機在「la」什麼。 因為這真是一首流行曲呀！一聽就知道是流行曲中的流行曲，是很流行曲的流行曲！我馬上動手填，由於作曲人沒有像中學

太怕了快過了決戰一天
召喚着日復日的操練
白日下互敵視屢見不鮮
事實上沒望在決戰要跟誰並肩
(Narrator: Time's up! You are not allowed to write anything!)

2012 年《我很想成為專業填詞人》電子書編按：建議日後填詞應小心選詞，因烈士應用來形容已死的戰士，若考生 = 烈士時，好像用詞不當⋯⋯

　　最後，我們找了學校合唱團的女高音同學當歌手，然後到我家，拿着 webcam 眼仔錄音，再投到 CASH 參加流行曲創作大賽！

　　當然，我們沒有入圍。那一年。

2010 年後記

　　有幸入圍 CASH 流行曲創作大賽，在前往將軍澳電視城的途中，作曲人 Entonie 説起每年 CASH 比賽都會收到一些「離晒坑」的作品。

　　Entonie：「有人投一些類似粵曲的作品⋯⋯」

　　我暗忖：「他應該不會知道我就是投離晒坑作品參加 CASH 那些人吧。」

　　「對了，這是你第一次參賽嗎？」

　　Entonie 突然一問，我更心虛了，慌忙説：「唔係，中學時同個同學投過作品，玩吓啫。」

　　「中學？該不是我説的那些粵曲吧。」

　　「唔係，係歌劇。」

盡力吧已到了決戰一天
願用盡日復日的操練
看每個烈士像坐上針氈
汗滴在這戰鬥的宮殿

哪裏怕戰友已變作外敵
分分鐘通通比我遜色
這次我要靠我發奮用力
終輕易獲勝
盡力地在做着每秒必爭
我確信盡力就會滿分
(Narrator: You have 15 minutes left; make sure you have fixed the barcode labels at the designated space provided.)

聽軍令的呼籲
信心像撐不住
讀過的仍是會沒法給記住
最初望得報酬最終是得個愁
太快了白日已遠掛天邊
瞰視着烈士用功一面
盡力後願望像每每實現
快到了在敵陣要看前面
做做做做做做百態盡現
（衝擊敵陣到了沒有）

分數必爭

作曲：豬精　　填詞：羅維絲

太快了已到了決戰一天
召喚着日復日的操練
太怕了熱汗現掛滿腮邊
但未料熱汗亦化作煙

眼看我戰友已變作外敵
多擔憂孤軍一個遜色
暗裏盼某某會賜我毅力
終僥倖獲勝

默默地在念着萬物皆空
溫漾着要撤退的衝動
但極目定視着遠處的鐘
滴答滴默示就快進攻
(Narrator: According to the hall clock, the time is 8:30.
You may start now.)

悲哀憤怒充滿試場問題深又長
決戰命運偏偏會這樣
身葬試場奔向夕陽冷酷的真相
奮勇烈士真的極惆悵
(Narrator: Help)

合：算了累了倦了期待着成就會太晚
　　順我（母：你）心意吃一餐

　　雖然我已經特意用上「臘鴨」一詞，但作曲人給我的評語當中依然沒有我所期待的「很麥嘜麥兜」。豬精説：「不如我們試試另一首歌吧，其實我寫了另外一首曲。」什麼？另一首？真的始料不及，但我不管了，我一定要把話題拉回到她曲風的問題上。「咪住，豬精，其實你覺唔覺得呢，你寫啲曲好似 classical music？即係我填咗歌詞上去之後呢，我覺得似歌劇，opera，你其實可唔可以寫得流行曲啲？」我説。

　　豬精：「我寫的另外一首也不似流行曲，那你填不填？」

　　「填。」我説。

　　其實，她寫的歌每句音域都很廣，當時的我覺得很難填上合適的歌詞，就算成功也得找唱歌劇的高人才能唱，所以此曲一點能「流行」的機會都沒有。但我為了顯示「我填詞好勁」，於是便面不紅氣不喘地説：「今晚搞掂 send 畀你。」

　　中學時期的我們，被灌輸「專心溫習考試才是正經事」，所以，我再次寫有關考試的主題，並加上旁白，希望會博到作曲人一讚：

母：若有大志合格大試比烹飪容易

女：逐課大意熟記未夠胡亂燜與焓容易

母：沒有睿智就要立志唯獨受挫會讓你知

女：位置逆轉若你是我背過讀過但也是錯
　　連輔導處亦設留座

女：期望令我受壓多（母：還望讓你學更多）

母：重讀班常自卑會羞愧是你

女：奚落雕成墓碑煩得出奇

合：無謂衝無謂飛凡事最尾

女：合格大試沒有睿智也許是難事
　　讀了十次倦了十次從未敢怠慢

母：其實敗了萬次願繼續試才能學到背後意思

合：位置逆轉若你是我
　　期待成就還是捱餓

母：是你讓我受壓多（女：是你令我大腦出錯）

母：忘掉傷忘掉悲你只欠運氣

女：奚落雕成墓碑還得升旗

合：無論衝還是飛仍是最尾

女：曾用功如煞科日子也白過（母：怎麼也是錯）

女：誰用功疲倦多難得掌舵（母：時光蹉跎）

女：如付出成就多很不錯（母：還用等成就麼很肚餓）

豬精：「有嗎？不覺得呢！」

於是，我開始再一次為這首仿古典音樂填上歌詞，我決定今次要更麥嘜麥兜，要麥嘜麥兜得讓她說：「你填的歌詞太麥嘜麥兜了！」然後我就可以乘勢回一句：「係呀，因為你首曲好古典 feel，所以似《仲有最靚嘅豬腩肉》！」我一邊幻想着，一邊寫了麥嘜麥兜加強版母女《滾》。

第一次填原創歌曲就糊里糊塗自掘墳墓地選擇寫合唱歌，合唱歌的歌詞與一般歌詞不同，一般歌詞可以像描寫文、記叙文和各種文體混合的文章，而合唱歌因為每人一句，合唱的歌詞通常比較像對白、像劇本。如果二人合唱時，A 君唱了一句，一般是確立自己的論點，這時候，籠統來說，B 君唱的內容有兩種：一、附和 A 君的論點；二、反駁 A 君的論點。附和論點，例如冧歌，A：我愛你；B：我也愛你。反駁論點，例如吵架，A：我愛你；B：你收皮。因為唱出的歌詞是對白，選詞用字能有效塑造人物性格。當然，我寫的時候沒有想那麼多，寫就寫唄。

家常便飯 2 ♪♫

作曲：豬精　　填詞：羅維絲

女：飯菜六客讓我任夾可惜是牛雜
　　大蒜肉蟹白灼白菜調味得太辣
母：承諾若你合格拔蚌臘鴨全部特意去為你焓

03
再開始填

　　上回提及我跟中學同學合作，寫了一份名為「家常便飯」的歌詞，我自以為利用一餐住家飯為開場，然後展開罵戰，繼而「揭發」母親作為一個單親媽媽的身分，再滲出女兒偷偷拍拖的情節，這樣寫的場景雖然很 TVB，但敘事手法還是挺 HBO 的，應該會得到作曲人的讚賞。

　　豬精説：「我不是太喜歡，我覺得個女仔為了拍拖這樣跟媽媽説話『好曳』……」（不懂傳神地把這個形容詞翻譯成書面語，但大致是「頑皮」的意思。）

　　我不服氣，嘗試解畫：「但個女仔有返到屋企食飯，就證明佢其實唔係咁曳。只係嗰晚佢哋吵唔好彩產生咗口角。」

　　豬精：「我覺得跟媽媽吵架尚可接受，但問題在於，女孩為拍拖而跟媽媽吵架……拍拖……『好曳』……」

　　我：「咁係唔係即係可以寫鬧交，只要唔拍拖就得先？」

　　豬精：「嗯，不要為拍拖而吵架，如果為讀書，為學業，那個女孩給別人的感覺就不會這麼『曳』。」

　　我：「咁除咗『曳』之外有無其他問題先？例如話，你覺得我寫得好……麥嘜麥兜？」

　　很抱歉，事隔多年，該 Overture 文件檔已在電子洪流裏蒸發，旋律只長存在我與作曲人豬精漸漸淡化的記憶中。

　　第一次填原創曲的我並不知道樂曲中音符之間的音程（intervals）跟粵語九聲之間的關係，因此只是憑感覺 trial and error 地試試把想表達的東西塞進旋律，看看「啱唔啱音」，我也不懂什麼韻母是字數比較少的「險韻」，所以純粹隨緣地跟着第一句的句尾所用的韻，繼續寫下去。一開始寫的時候很是乏力，逐句逐句拼，像拼拼圖一樣拚命拼下去，但覺寫得稍為通順一點已經很吃力，當然更沒有心思奢侈地應用中文課堂上教的修辭手法。而我當時並不知道填詞上有樣東西叫 phrasing：要顧及句子中的分段。只能七拼八湊地寫吧。

母：別碰別碰！盡意為你，從來沒有盼被看重

女：逐個夜晚料理飯餸，也不算繁重

母：日要受氣，夜要就你，從未申訴話難受

女：若覺受夠，若覺倦透，無妨學會撇下遠走！笨！

母：漸變壞了，沒有父愛

女：沒有父母，亦會被愛。男伴被你硬拒門外

合：而事實你未放開

母：何日跟情人去？遠走那是你

女：何日方能獨居？煩得出奇

母：隨便衝，隨便去，重墮困悲

母：愈怕逝去，愈要力挽，怎知在糜爛

　　獨個睡去，沒法習慣，回復得太慢

　　難道下個十晚，愈愛愈懶，然後學到冷落正餐嗎？

女：未去盡責避免事發

母：維繫着愛亦靠能耐

合：仍未學透就去相愛

母：情人都離別多，日子也白過（女：怎麼也是錯）

女：人人驚懲罰麼，難得掌舵（母：時光蹉跎）

合：曾用功如煞科，遺憾更多

母：情人都離別多，也許會像我（女：怎麼也是錯）

女：人人驚懲罰麼，難得掌舵（母：時光蹉跎）

合：如付出回報多

女：都不錯（母：很肚餓）

合：拗到倦了，就會平靜地寧願去撤退，順我心意吃一餐

「嗯，我們寫完之後呢？」豬有點猶豫。「之後⋯⋯之後⋯⋯我哋可以用嚟參加 CASH。」「好呀！這樣不錯！」「咁你快啲作完畀我填詞喇喎！」我強忍着興奮的笑意，甜蜜地再拋下一句：「等你啊！」

朋友豬精果然沒有辜負我的期望，很快就寫好了曲，用一個叫 Overture 的軟件編好了給我。打開檔案，是一個有播放功能的五線譜。一聽之後，旋律竟然有一種似曾相識的感覺，不不不，這當然不是一宗抄歌事件。實情是，她的曲令我聯想到我較早之前的「填詞練習伙伴」──古典音樂。「原來現代人寫嘅唔一定係流行曲！」我低聲喊了一句，然後回想我們二人之間的對話，對，我問的是「你識唔識作曲」，我沒有特別說明是想要流行曲！

當然，人生第一次收到一首專門給我填詞的曲，還是十分興奮的。於是，我把五線譜連「豆豉」打印出來，打算用上之前練習所得的十成功力，在每個音符下面寫上文字。很快（實際上也不是太快，大概是連續七至八小時），我就成功為這首新鮮原創的古典曲填上了歌詞！不出我所料，為古典音樂填歌詞，效果果然很麥嘜麥兜！現在再看一次，覺得這可算是母女版的《滾》：

家常便飯 ♫

作曲：豬精　　填詞：羅維絲

母：盡快夾餸，白菜就凍，整天像迷夢
女：垃圾飯餸，沒意欲碰，成日逼我亦無用

個剛剛開始寫詞、心智未成熟的初哥很容易受「原詞」的影響，一不小心便被「原詞」誘惑了，選擇了跟原本歌詞一樣的韻腳，也因為編曲及演繹者的聲線誘惑，填出來的「新」詞其實跟原本的歌詞在風格、主題、內容上都相差無幾，唯一的差別是質素，例如把「離開不應再打擾愛人對不對」改為「如今不應再斗膽愛人我不配」。

我發覺這種舊曲新詞的練習，其實不過是不斷地把自己很喜歡的歌曲、歌詞塗塗改改，畫蛇添足地把它們弄得體無完膚、慘不忍睹，除此之外對我填詞的「技藝」實在沒有任何提升。我要沒有前度的旋律。我要做第一個。

我要找從沒有被寫上過文字的樂曲來填！古典音樂很符合這個要求，於是我着手找「好填」的古典音樂。練習出來的作品都很有點麥嘜麥兜的意思，唯一的問題是，有些時候填詞的歌根本是唱不來的，俗語所謂「唔係人唱嘅」，而且有時又不太肯定哪個樂器演奏的部分才是應該填上歌詞的「vocal」，這可說是「捉不到的音符」。因為不像填舊有流行曲，有原詞的字數可以跟，填古典音樂可以訓練聆聽。（幾年後發現，以外語歌曲，例如韓語、日語等，作為舊曲新詞的對象也是一個不錯的選擇，既不會受原詞的內容、韻母影響，又比古典音樂貼近粵語流行曲。）

漸漸地，我覺得以我的填詞技巧應該有能力填寫出「流行曲風格」的歌詞，於是我找當時住我附近的中學同學，跟她說：「豬精呀，你係唔係識作曲？你彈琴咁勁。」豬害羞地說：「識，考樂理的時候要考。」「又會咁啱嘅？我識填詞喎，不如你作啲曲畀我填啦。」我單刀直入。

02
開始填

「一個喜歡填詞的人到底是如何開始有歌可填，甚至成為專業填詞人的呢？」我思考着這個問題。想寫小説的人，只要買一支筆、一張紙就能馬上開始。可是，身分神秘的填詞人就像殺手，即使你給他一支手槍、一發子彈，也要找個人來做殺人目標吧。

沒有曲要怎樣開始寫歌詞呢？可以讓填詞人先寫一百字左右的「歌詞」，再找人譜曲嗎？那我為啥要寫歌詞，直接寫微博好了！我愛的是把粵語放進旋律，享受粵語發音的聲調、聲母、韻母跟旋律的和諧配合，我愛旋律給我的限制，我愛九聲給我的束縛！這聽上去好像很犯賤，但犯賤地享受被約束、被規範，本來就是人性。總之，我要旋律我要旋律我要旋律！我不能自己寫曲再寫詞，第一是我不會寫，更重要的是我不會寫得很好，我不喜歡也不懂得自己管束自己，但我喜歡被我喜歡的人管，所以我喜歡我的文字被我喜歡的旋律「管」。

找自己喜歡的旋律來填上歌詞，最直接的方法就是選一些已出版的流行曲，嘗試舊曲作新詞，就像千千萬萬個「改編歌詞市場」內的改詞前輩一樣。以「舊曲新詞」來作寫作練習的好處是想寫多少有多少，而且可以把作品到處貼，也不犯法（將來限制二次創作的立法案通過後就不知道了）。別人因為聽過原曲，光看新詞都會唱，旋律就像古時的「詞牌」。「舊曲新詞」的壞處就是會令我這

老師條件反射地道：「『嵸手唔成世』也是口語。」

「……係，所以唔可以改做『最後會拿 E』，因為咁樣唱出嚟係會變咗做口語嘅，咁你一樣係接受唔到。」

「那你快想想怎樣可以把這句改得文雅一點，起碼不能是「擔梯」、『嵸 E』這樣粗俗。」

「最後只得 E、永沒法得 A、看着那 E grade……」我有點躁狂。

「都不行！你會考中文作文時有可能會這樣寫嗎？不會吧！你會中英夾雜嗎？你會在會考答題卷上寫『我不好好溫習，大概永沒法得 A』嗎？你已被網上文字影響得不懂寫作了！」老師開始走火入魔。

我開始歇斯底里：「唔可以中英夾雜，咁即係唔可以用ABCDE，只可以用甲乙丙丁戊己庚辛？」

「理論上，中文作文的時候是只可以用甲乙丙丁戊己庚辛，不可以用 ABCDEFGHIJKLMNOPQRSTUV 的。」老師也開始失常。

「我害怕中文，麻煩深奧」。

「這個可以。」

「數」字有點怪，但已經足以令我讚歎不已。加上那時《無間道》熱潮未退，我們「敬師日」的錄像劇本就是以《無曳到》為題的山寨《無間道》，改編了其中幾場戲，串連為小故事，所以我便二話不說決定叫同學們錄製這首「改編歌詞市場」上的《無間道》。

學生會顧問老師看到歌詞時的反應是「太俗」，尤其是其中一句「最後會擔梯誰人知道」，老師認為「擔梯」一詞太不文雅，希望我們能夠用其他詞語取而代之。當時的我從未妄想過自己可以動手寫歌詞，加上我真心認為（近年說真心的話都會加上「真心覺得／認為」，可想而之平時我說過多少違心話）「擔梯」不是一個「不文雅」的詞語。據我了解，是因為「H」長得很像梯子（而多年前會考最低評分等級是 H，而不是 U），所以「擔梯」只是拿低 grade 的生動形容，就像 A 是火箭一樣。或許，老師認為「擔梯」的粗俗成分不在於「把 H 比為梯」或「梯」本身，而在於動詞「擔」，又或許由於「擔」、「含」、「吹」這類動詞，都因為人類的天性而平白無故地含有色情成分，惹得老師對之歧視。

「『擔』是口語，書面語應該是『扛』、『搬』、『抬』……」老師說。我硬着頭皮即時嘗試為這句歌詞作出改動：「最後會……『攞 E』？不，『攞』唔啱音，『拎 E』？」

「『攞』、『拎』跟『擔』一樣都是口語。書面語應該是『拿』，要改也要改為最後會『拿 E』。」老師更正道。

「但……老師，咁樣唔啱音，唱出來會變咗『嫲 E』，即係嫲型個『嫲』、蝨嫲個『嫲』、個心『嫲』住『嫲』住個『嫲』、『嫲』手唔成世個『嫲』……」

01
喺好耐好耐以前，有個叫做
「改編歌詞市場」嘅網站

　　高中時參加學生會，不讀書全心全力籌備各種活動，時常會改編流行曲作為宣傳或表演。記得中四那年沙士（SARS）爆發，全港停課了，只能每天乖乖待在家等復課的通知，其間收到學校學生會負責老師的消息，說為了減少沙士傳播的機會，即使五月能夠復課，五月初舉辦的「敬師日」活動不可以像以往一樣表演話劇，或舉行演奏會，只可以在禮堂播放預先製作的錄像。我當時負責籌備「敬師日」活動，於是在沙士停課期間每天上網研究剪片軟件，有一天無意間發現有個叫「改編歌詞市場」的網站。

　　「改編歌詞市場」貼滿（留意，是貼滿，是文字，那時候並未流行錄製改編歌，連「二次創作」這個辭彙都未出現，更遑論是製作音樂錄像）很多改編流行曲歌詞，當中最晉遍的是把情歌歌詞改為有關時事、政治的內容，新舊歌詞在內容、風格上的強烈對比通常很盞鬼；另一種普遍的改編則是把情歌再次寫成情歌，當中的東施效顰、無病呻吟，通常很撞鬼……當時的我第一次發現普羅市民其實也有填詞的權利，第一次得知香港原來有這麼多隱世填詞高人，真的有如發現新大陸般興奮雀躍，徹夜不眠地把那些歌詞一一唱出。

　　其中一首是改編自電影《無間道》的主題曲，內容是有關中學會考，學生不斷溫習、做 past paper，猶如身陷無間地獄一樣，副歌第一句是「明明我已奮力無間做盡十年數」，雖然依稀覺得那個

第一章

不知不覺愛上你

我很想成為
一個填詞人♫

　　「專業」或者不是一個身分，而是一種執著。我仍然很想成為專業填詞人。

黃綺琳

P.S.本書編輯期間有評論指「現在的填詞人都是文盲」。思前想後，我認為即使填詞人＝文盲，我還是想做一個填詞人。所以，最後決定把書名從《我很想成為專業填詞人》改為《我很想成為文盲填詞人》。

＊2024年註：2013年出版的《我很想成為文盲填詞人》獲香港藝術發展局資助。

水詞》，甚至是《那些填》……但最後我還是決定採用自己「小時候」在網絡日記中曾經寫過的一句話：「我很想成為專業填詞人因此我要開始寫字！」並以此為書名。因為很多時候，我們向着一個自以為是「夢想」的目標進發，用盡各種辦法，漸漸忘記初衷，做一些好像積極上進，卻與夢想的本質背道而馳的東西，忘記了我們最根本的、最應該做的事。

儘管我至今仍未成為一個有名的「填詞人」（鄺保威學長在電子書出版期間不止一次說：「你唔係填詞人嚟㗎嘛，所以呢你就……」我：「……？」鄺：「填詞人得林夕同黃偉文啫嘛。」害我不敢以「填詞人」自居）， 人微言輕，我仍然奢求大家喜歡這些有關歌詞的文章，或者，我只能希望大家把這本書看完……

這一年，有幸出版了第一首「派台歌」《理想再見》，由YELLOW! 主唱。去年整理《我很想成為文盲填詞人》的文稿期間，收到公司的派詞，有點灰心地寫了《理想再見》，以為這首歌詞又一次因各種原因（例如又一間唱片公司倒閉）石沉大海。歌詞完成九個月之後，成功面世，真的非常感恩，彷彿我又再次見到理想。

理想再見
Yellow! 野佬

過一段感人肺腑的《弔古戰場文》，而寧願打一句「我想哭／你可不可以暫時別要睡」。

我覺得歌詞有點像病毒（有別於細菌，可以獨立存在，本身已有繁殖能力，是微生物），當沒有旋律作為它的寄主（host），不依附旋律，便失去了傳播的功能。在這個習慣先曲後詞的香港樂壇，加上由粵曲開始一直傳承下來的歌詞不接受「拗音」的傳統（要啱音），在粵語九聲的限制下，歌詞（及填詞人）是被動的、擅於遷就迎合的。「填」歌詞是粵語的說法，其他語言如國語、英語慣用的動詞為「寫」，這也顯示出粵語歌詞的被動性。如果說歌詞是病毒，那麼粵語歌詞就是能在惡劣環境中生存的病毒，因為相比國語、英語歌詞，粵語歌詞處身於要求更高的環境，所以粵語歌詞病毒需要有更強、更快的進化，也需磨練出歌詞的質素。

愛聽歌、愛細味歌詞，然後不知不覺愛上了填詞，從那時開始便在網絡日記上貼自己的改編歌詞，在嘗試填詞之餘，也寫一些有關歌詞的文章。然後某年某日，我很想成為專業填詞人。因此我開始了寫字，踏實地開始填詞，也用上各種方法，其間也發生了一些趣事。再次感謝盧偉力博士推動的電子書新作家計劃及鄺保威學長的幫助，讓我有機會表達粵語流行曲歌詞對我來說有多大的魅力，也為粵語流行曲歌詞多留下一些文本。

一向不擅長改名的我一直想不到怎樣精準地形容這本散文集，想到一個嘩眾取寵的書名，但又不甘淪為「食字」奴隸，苦惱萬分。填詞好友 Conrad 揮一揮手，不必喘氣便已提議了好幾個書名供我選擇，如《填到漏》、《瘋詞奠祭》、《老填婆》、《滄海喪填》、《噴

♪ 原著書前言

重溫《我很想成為文盲填詞人》

　　這本實體書得以面世，要感謝香港藝術發展局文學出版青苗計劃的資助＊。事隔一年多，重看敝作，尤其是一些較早期寫的文章，想法已有不同。然而，這些文章畢竟是從我立志成為「專業填詞人」到簽約華納幾年間的紀錄，相信這些文字對有興趣「入行」的年輕人仍是有參考價值的。

　　同時，亦感激浸會大學電影學院藝術碩士課程總監盧偉力博士的支持，促成了此書電子版《我很想成為專業填詞人》的出版，讓我這些有關流行曲歌詞的文章及網絡日記得以面世。同時感謝本書電子版的責任編輯鄺保威、黃超虹，在本書電子版出版過程中，感謝金志偉仗義幫忙封面設計、駱競茵的繪畫及陳心遙、鄺家進的校對。

　　決意出版這本書是因為從小很喜歡粵語流行曲，小學時期也跟着同學在活頁簿上，以從幼兒園起從未進步過的醜陋字體抄寫甚至是背默歌詞，之後直至進入電腦普及的年代，我們不再用活頁簿抄歌詞，改為在網上把歌詞剪剪貼貼，從 Coolman Music 剪下，貼在 ICQ 的 info、貼在 Xanga，並把「很中」、「很應」的歌詞加底線、粗體、斜體和上色。那時候，彷彿不引用粵語流行曲歌詞便表達不了我們的情緒，雖然我們每天被迫對着二十多篇中學會考課文，《出師表》、《醉翁亭記》背得爛熟，可我們也從未在網上日記裏引用

目錄

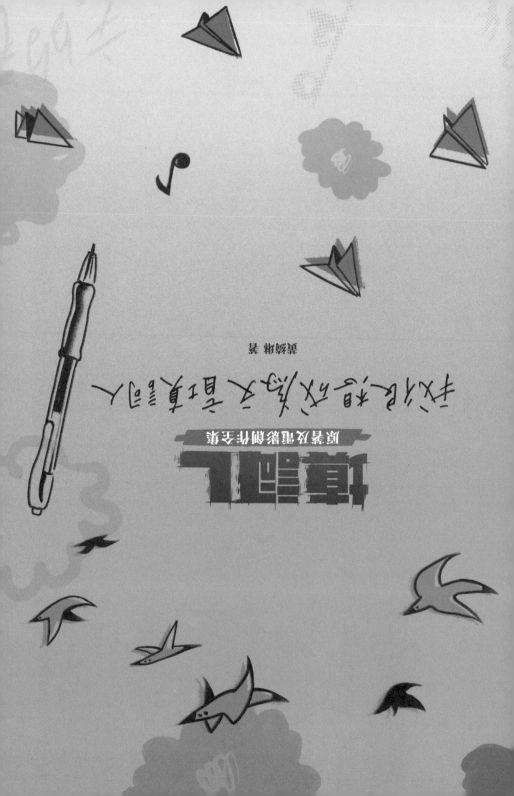